빈센트 반 고흐 아트북

Vincent

The Drawings of Vincent van Gogh

더모던
Themodern L

Vincent van Gogh

1881 – 1885

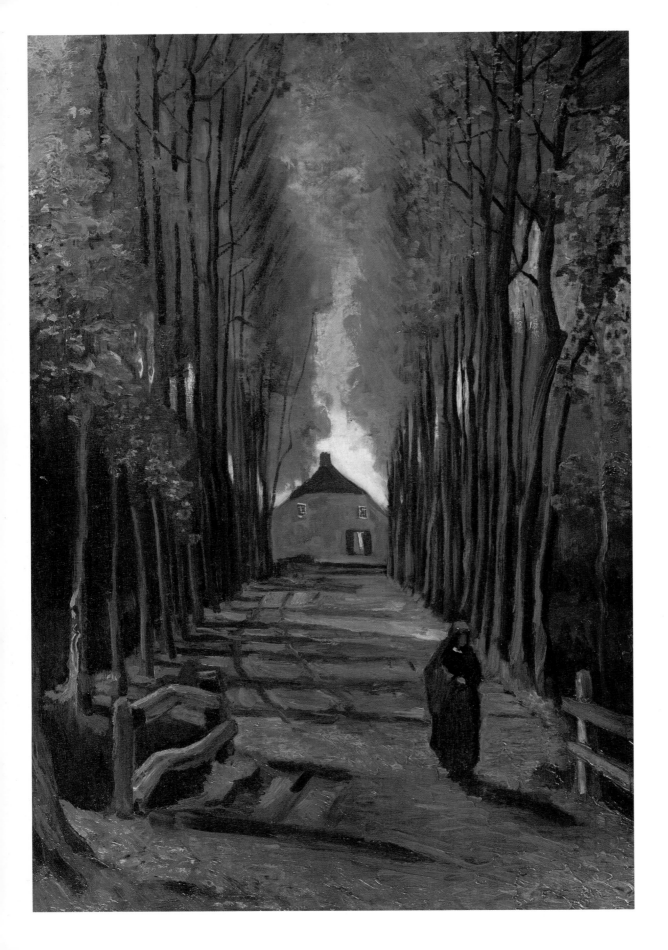

양배추와 나막신이 있는 정물
Still Life with Cabbage and Clogs
에턴, 1881년 12월
패널 위 종이에 유채, 14.5×55cm
암스테르담, 반 고흐 미술관

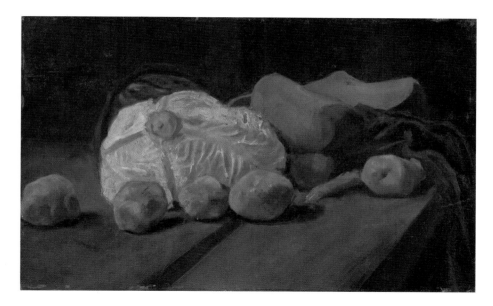

고요한 날씨의 스헤베닝언 해변
Beach at Scheveningen in Calm Weather
헤이그, 1882년 8월
패널 위 종이에 유채, 35.5×49.5cm
위노나, 미네소타 해양미술관

모래언덕에서 그물을 고치는 여자들
Women Mending Nets in the Dunes
헤이그, 1882년 8월
패널 위 종이에 유채, 42×62.5cm
몬트리올, 프랑수아 오테르마트 컬렉션

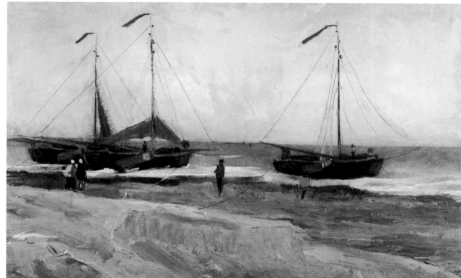

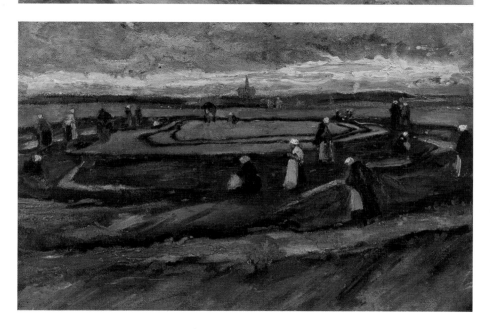

옆

가을의 포플러나무 거리
Avenue of Poplars in Autumn
뉘넌, 1884년 10월
패널 위 캔버스에 유채, 98.5×66cm
암스테르담, 반 고흐 미술관

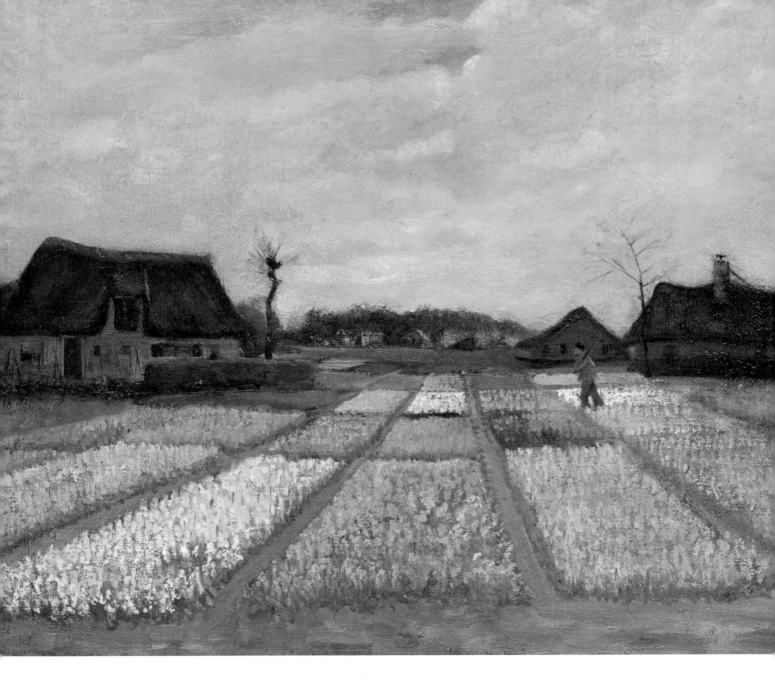

구근 밭
Bulb Fields
헤이그, 1883년 4월
패널 위 캔버스에 유채, 48×65cm
워싱턴, 내셔널 갤러리, 폴 멜런 부부 컬렉션

복권판매소
The State Lottery Office
헤이그, 1882년 9월
수채화, 38×57cm
암스테르담, 반 고흐 미술관

폭풍우 치는 스헤베닝언 해변
Beach at Scheveningen in Stormy Weather
헤이그, 1882년 8월, 마분지 위 캔버스에 유채, 34.5×51cm
소재 불명
(2002년 12월 7일 암스테르담 반 고흐 미술관에서 도난)

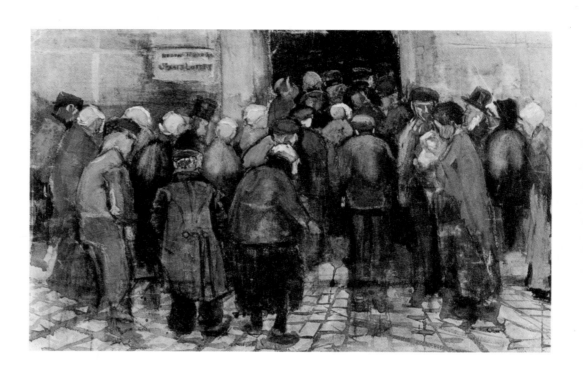

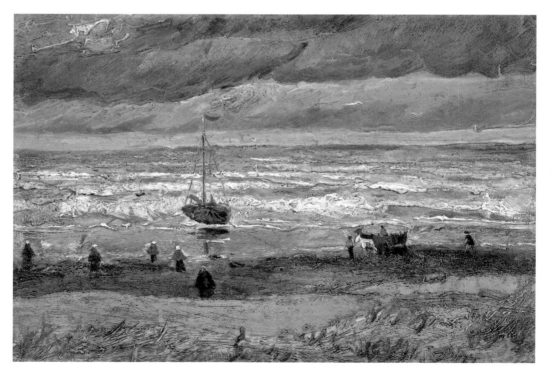

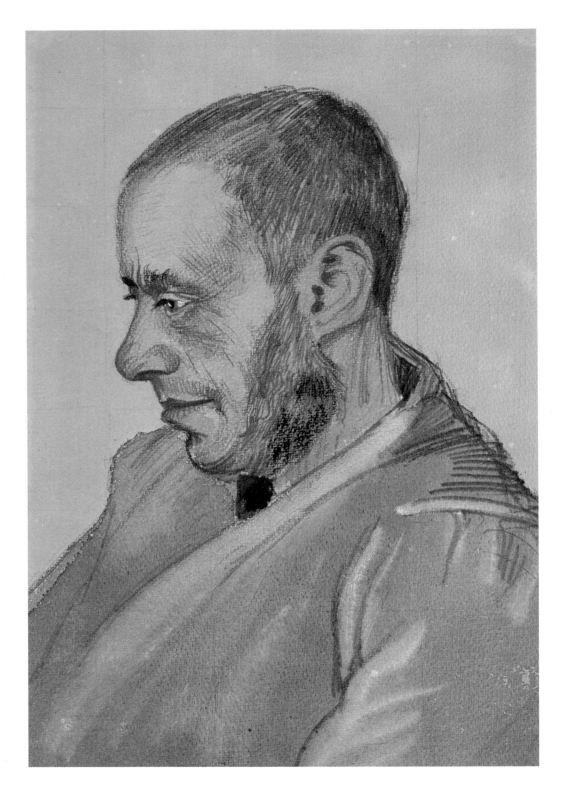

요제프 블록의 초상화
Portrait of Jozef Blok, 1882년
종이에 분필, 연필, 잉크, 38.5×26.3cm
암스테르담, 반 고흐 미술관

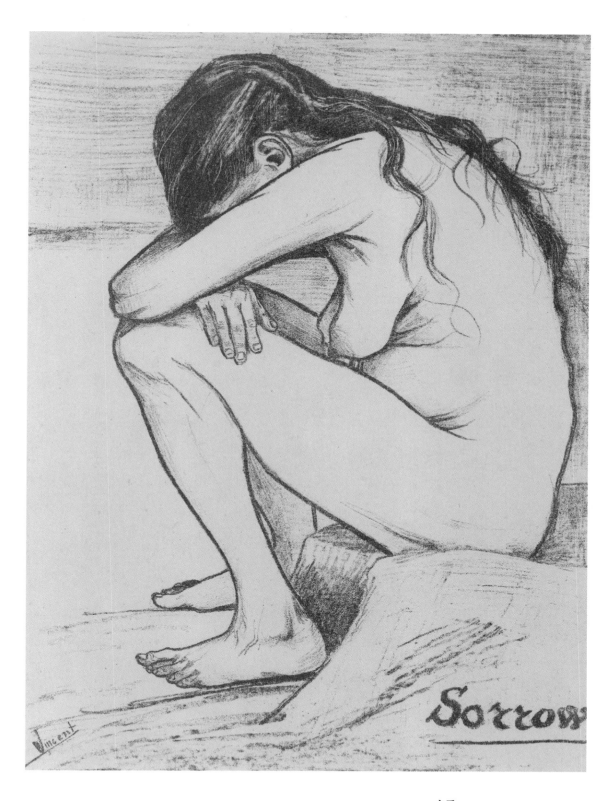

슬픔
Sorrow
종이에 석판화, 1882년, 49.9×38.8cm
암스테르담, 반 고흐 미술관

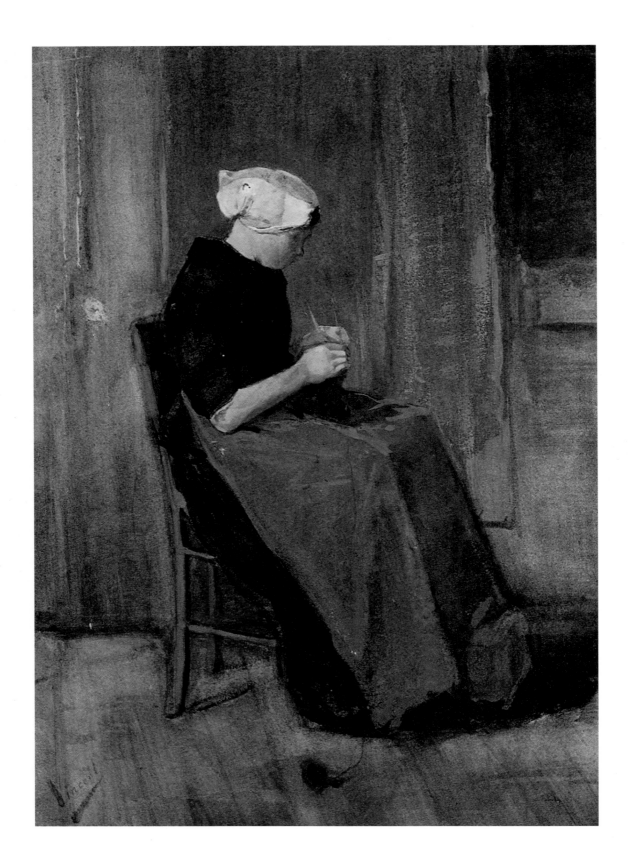

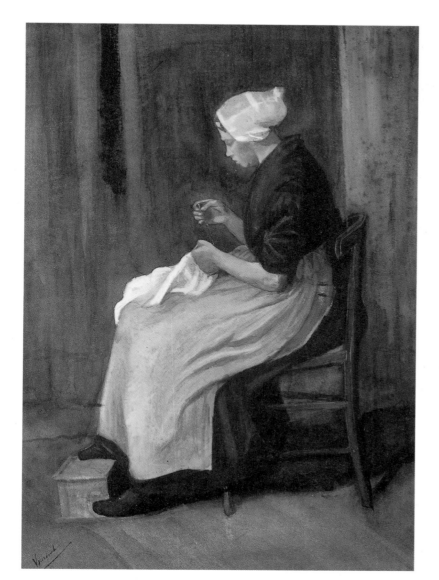

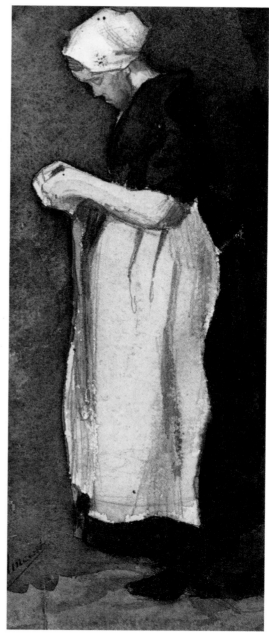

뜨개질하는 여인
Scheveningen Woman Knitting
1881년, 수채화, 51×35cm
개인 소장

바느질하는 여인
Scheveningen Woman Knitting
1882년, 수채화, 48×35cm
암스테르담, 반 고흐 미술관

스헤베닝언의 여인
Scheveningen Woman
1881년, 수채화, 23.4×9.8cm
암스테르담, 반 고흐 미술관

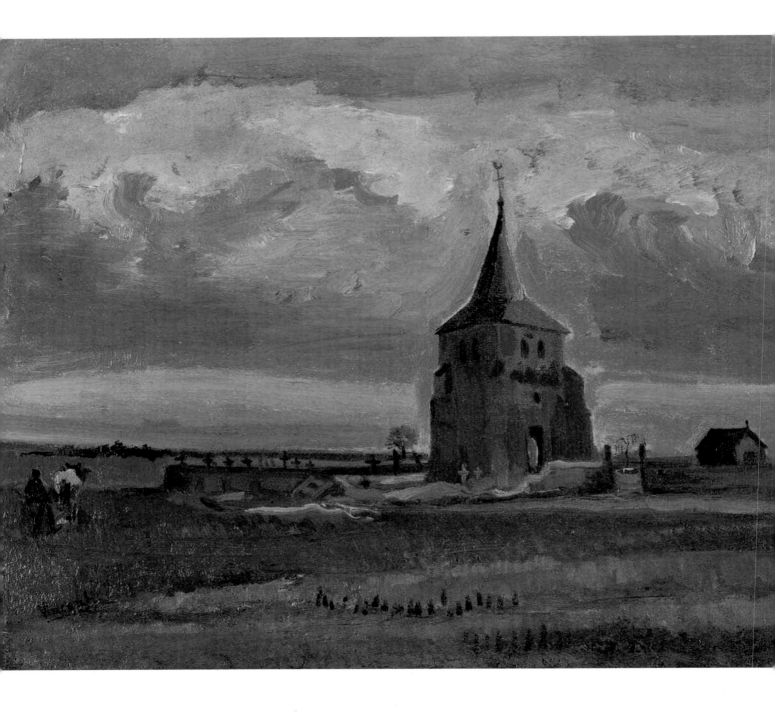

땅 파는 사람과 뉘넌의 낡은 탑
The Old Tower of Nuenen with a Ploughman
뉘넌, 1884년 2월
캔버스에 유채, 34.5×42cm
오테를로, 크뢸러 뮐러 미술관

나무 사이의 농가들
Farmhouses among Trees
헤이그, 1883년 9월
패널 위 캔버스에 유채, 28.5×39.5cm
바르샤바, 요한바오로 2세 박물관

토탄 밭의 두 촌부
Two Peasant Women in the Peat Field
드렌터, 1883년 10월
캔버스에 유채, 27.5×36.5cm
암스테르담, 반 고흐 미술관

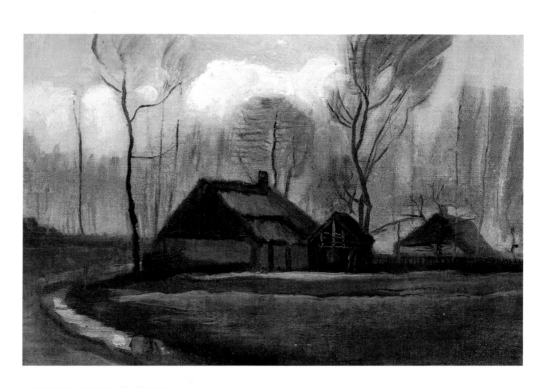

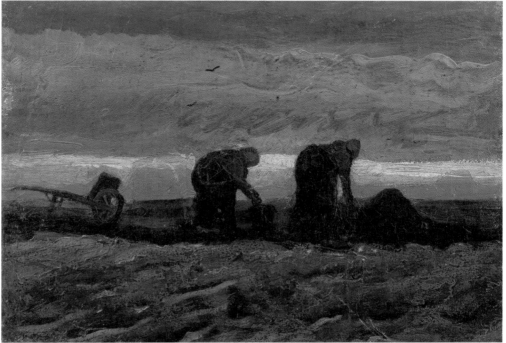

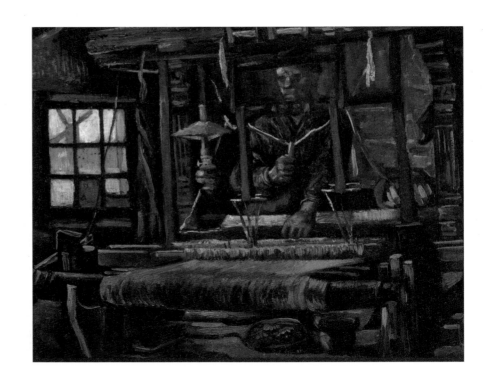

정면에서 본 직조공
Weaver, Seen from the Front
뉘넌, 1884년 7월
패널 위 캔버스에 유채, 47×61.3cm
로테르담, 보이만스 반 뵈닝겐 미술관

왼쪽에서 본 직조공과 물레
Weaver Facing Left, with Spinning Wheel
뉘넌, 1884년 3월, 캔버스에 유채, 61×85cm
보스턴, 보스턴 미술관

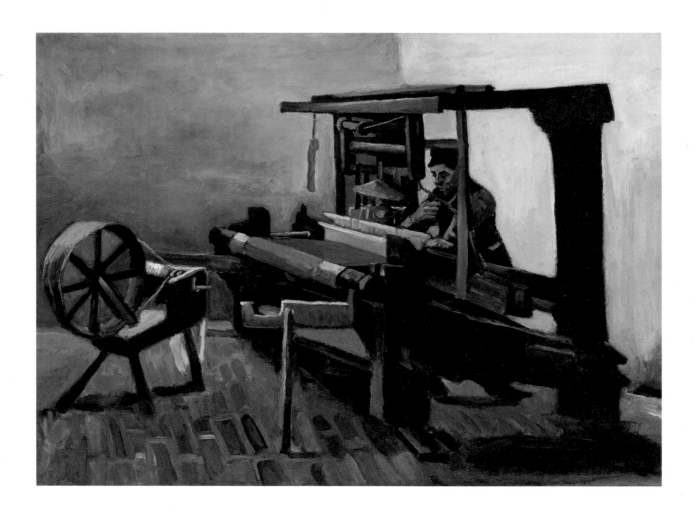

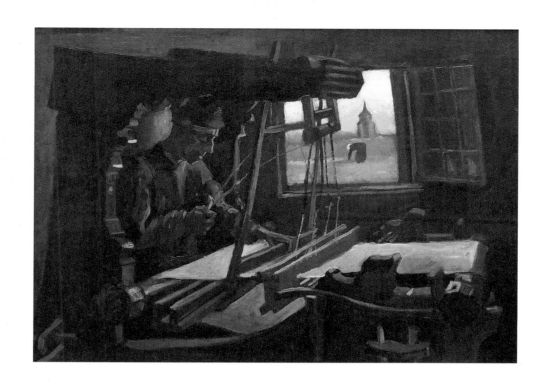

열린 창문 옆의 직조공
Weaver near an Open Window
뉘넌, 1884년 7월
캔버스에 유채, 67.7×93.2cm
뮌헨, 바이에른 국립회화미술관,
노이에 피나코테크

오른쪽에서 본 직조공
Weaver Facing Right
뉘넌, 1884년 2월
패널 위 캔버스에 유채, 37×45cm
개인 소장(1983년 12월 5일 런던 소더비 경매)

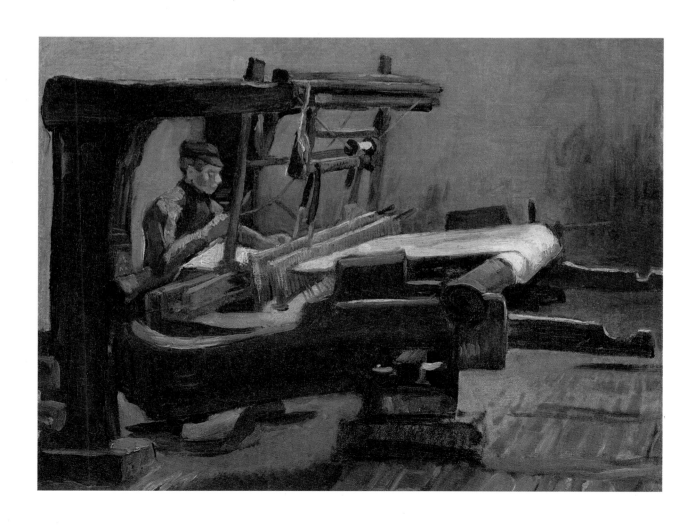

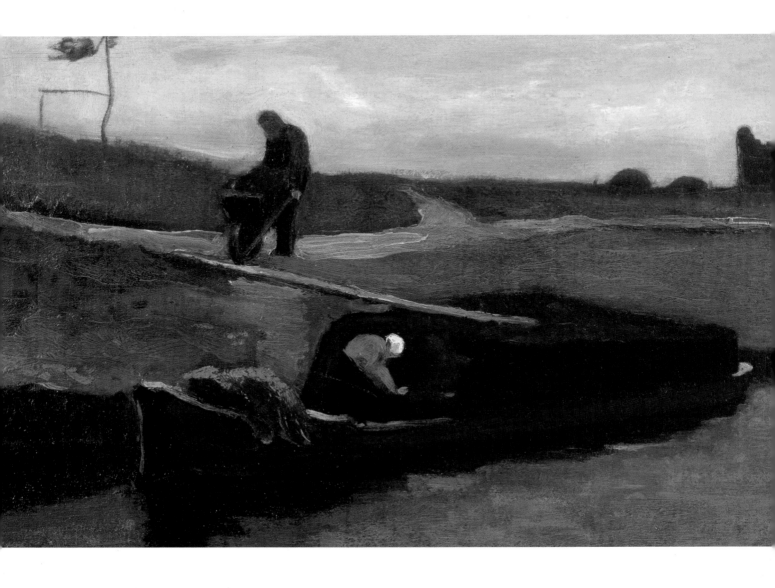

토탄 캐는 배와 두 사람
Peat Boat with Two Figures
드렌터, 1883년 10월
패널 위 캔버스에 유채, 37×55.5cm
아센, 드렌츠 박물관

감자 심기
Potato Planting
뉘넌, 1884년 9월
캔버스에 유채, 70.5×170cm
부퍼탈, 폰 데어 호이트 미술관

양 떼와 양치기
Shepherd with Flock of Sheep
뉘넌, 1884년 9월
마분지 위 캔버스에 유채, 67×126cm
멕시코시티, 소우마야 미술관

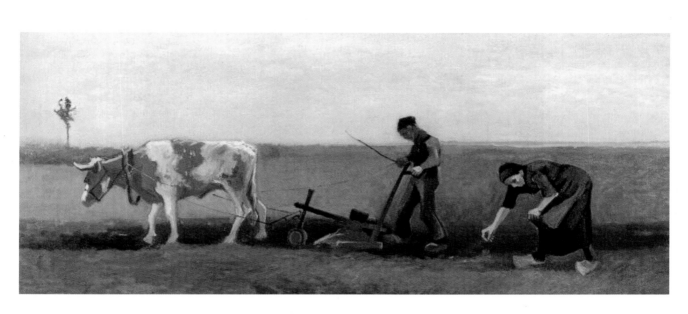

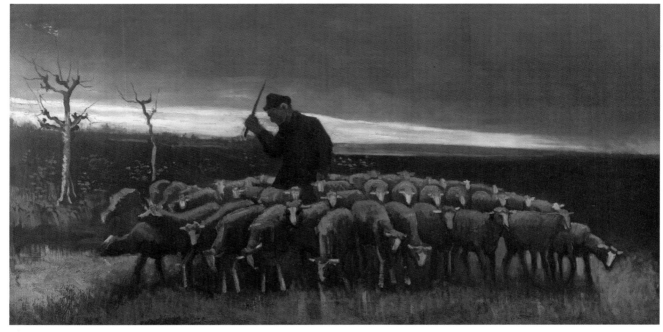

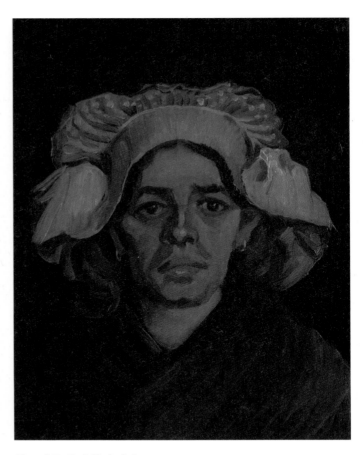

담뱃대를 문 젊은 농부의 머리
Head of a Young Peasant with Pipe
뉘넌, 1884~1885년 겨울, 캔버스에 유채, 38×30cm
암스테르담, 반 고흐 미술관

흰 모자를 쓴 촌부의 머리
Head of a Peasant Woman with White Cap
뉘넌, 1885년 3월, 캔버스에 유채, 43×33.5cm
암스테르담, 반 고흐 미술관

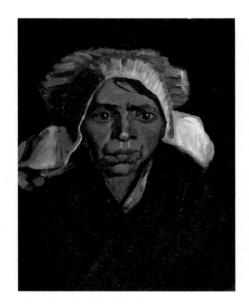

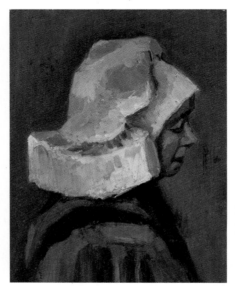

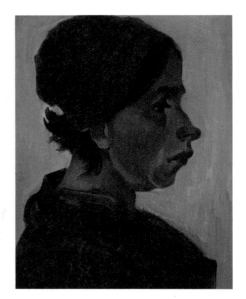

흰 모자를 쓴 촌부의 머리
Head of a Peasant Woman with White Cap
뉘넌, 1884년 12월
캔버스에 유채, 43.5×37cm
세인트루이스, 세인트루이스 미술관

흰 모자를 쓴 촌부의 머리
Head of a Peasant Woman with White Cap
뉘넌, 1884년 12월
패널 위 캔버스에 유채, 40.5×30.5cm
취리히, 나단 갤러리

검은 모자를 쓴 촌부의 머리
Head of a Peasant Woman with Dark Cap
뉘넌, 1885년 1월
패널 위 캔버스에 유채, 39.5×30cm
개인 소장

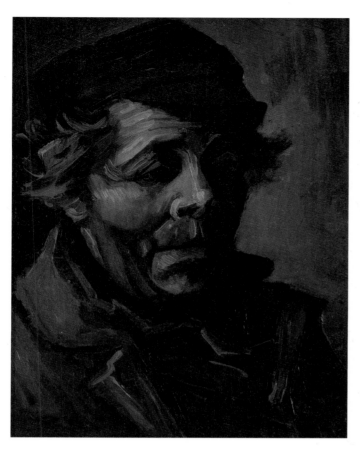

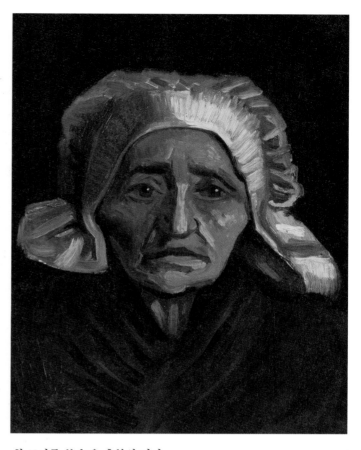

챙이 있는 모자를 쓴 농부의 머리
Head of a Peasant with Cap
뉘넌, 1884년 12월, 캔버스에 유채, 39×30cm
시드니, 뉴사우스웨일스 아트갤러리

흰 모자를 쓴 늙은 촌부의 머리
Head of an Old Peasant Woman with White Cap
뉘넌, 1884년 12월, 마분지 위 캔버스에 유채, 33×26cm
개인 소장(1981년 6월 30일 런던 소더비 경매)

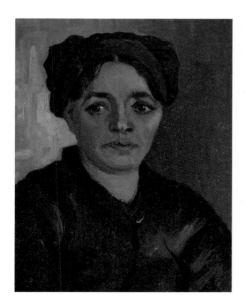

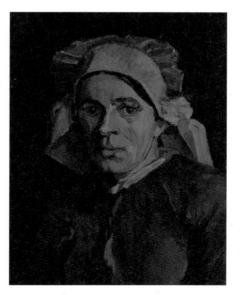

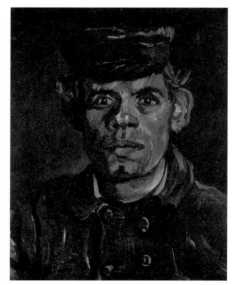

검은 모자를 쓴 촌부의 머리
Head of a Peasant Woman with Dark Cap
뉘넌, 1885년 1월
패널 위 캔버스에 유채, 40×30.5cm
런던, 내셔널 갤러리

흰 모자를 쓴 촌부의 머리
Head of a Peasant Woman with White Cap
뉘넌, 1884년 12월
패널 위 캔버스에 유채, 42×34cm
암스테르담, 반 고흐 미술관

챙이 있는 모자를 쓴 젊은 농부의 머리
Head of a Young Peasant in a Peaked Cap
뉘넌, 1885년 3월
캔버스에 유채, 39×30.5cm
브뤼셀, 왕립미술관

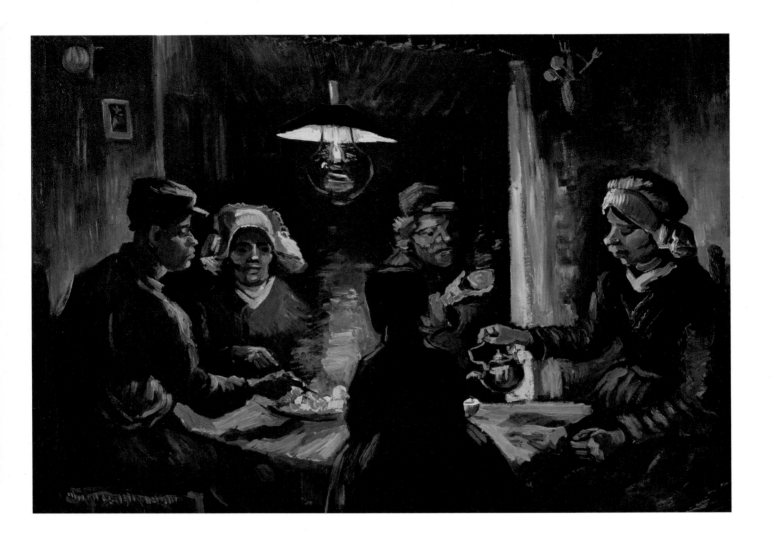

감자 먹는 사람들
The Potato Eaters
뉘넌, 1885년 4월
패널 위 캔버스에 유채, 72×93cm
오테를로, 크뢸러 뮐러 미술관

감자 먹는 사람들
The Potato Eaters
뉘넌, 1885년 4월
석판화, 26.5×30.5cm

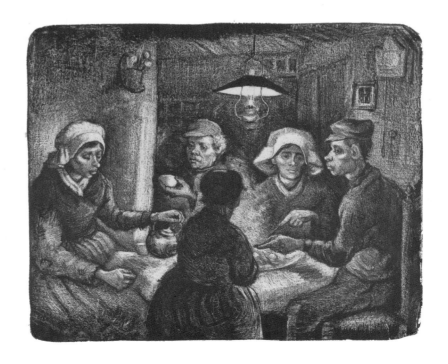

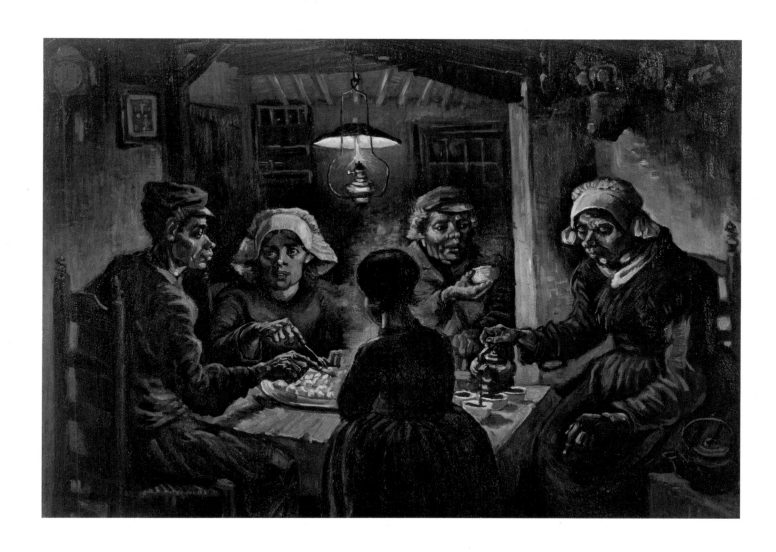

감자 먹는 사람들
The Potato Eaters
뉘넌, 1885년 4월
캔버스에 유채, 81.5×114.5cm
암스테르담, 반 고흐 미술관

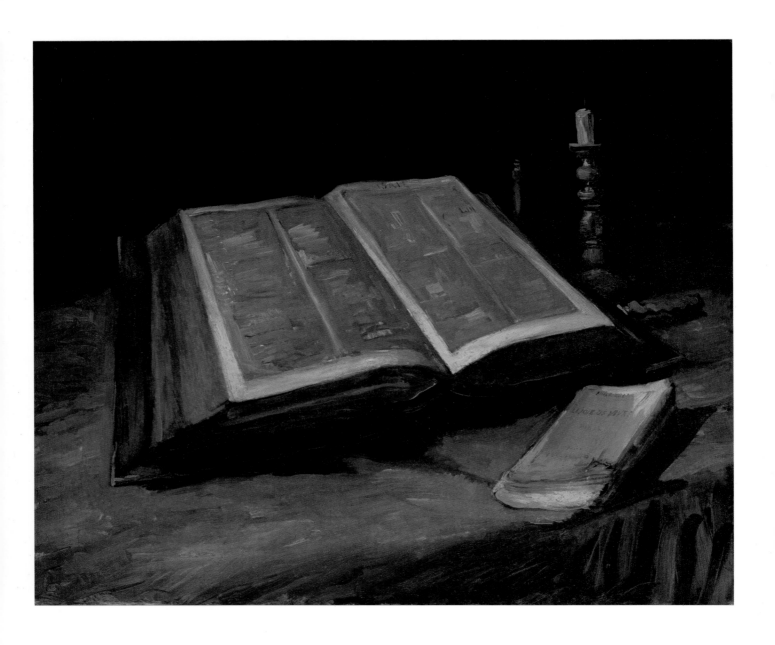

성경이 있는 정물
Still Life with Bible
뉘넌, 1885년 4월
캔버스에 유채, 65×78cm
암스테르담, 반 고흐 미술관

배수로를 가로지르는 다리
Footbridge across a Ditch
헤이그, 1883년 8월
패널 위 캔버스에 유채, 60×45.8cm
개인 소장(1973년 7월 3일 런던 크리스티 경매)

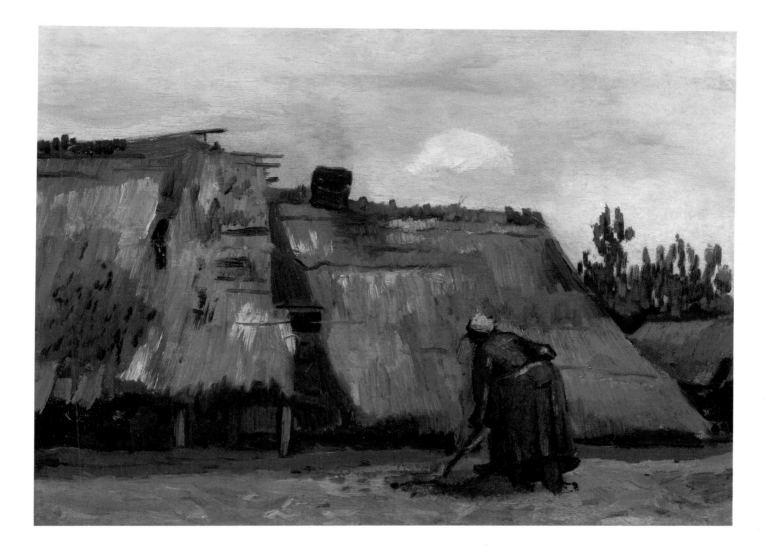

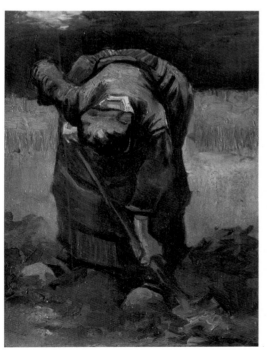

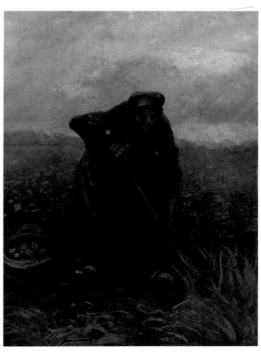

땅을 파는 여자가 있는 오두막
Cottage with Woman Digging
뉘넌, 1885년 6월
마분지 위 캔버스에 유채, 31.3×42cm
시카고, 시카고 아트인스티튜트,
존 J. 아일랜드 박사 유증품

땅 파는 촌부
Peasant Woman Digging
뉘넌, 1885년 7~8월
패널 위 캔버스에 유채, 37.5×27.5cm
덴보스, 노르드브라반츠 미술관

감자 캐는 촌부
Peasant Woman Digging Up Potatoes
뉘넌, 1885년 8월
패널 위 캔버스에 유채, 41×32cm
암스테르담, 반 고흐 미술관

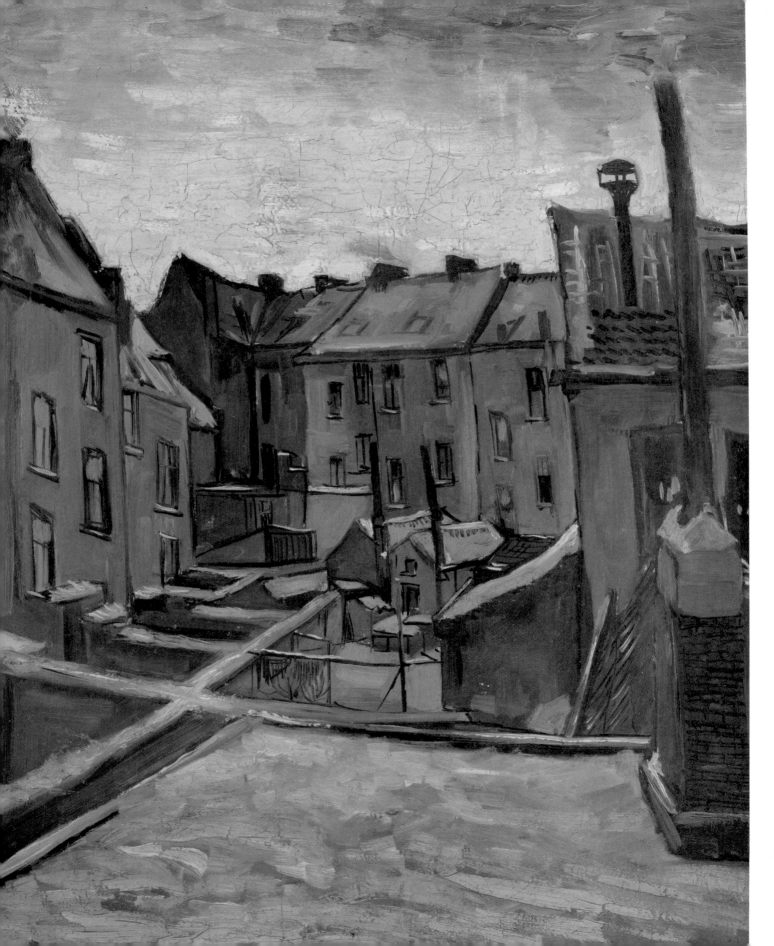

**눈이 내린 안트베르펜의
낡은 주택의 뒷마당**
Backyards of Old Houses
in Antwerpen in the Snow
안트베르펜, 1885년 12월
캔버스에 유채, 44×33.5cm
암스테르담, 반 고흐 미술관

질그릇과 감자가 있는 정물
Still Life with an Earthen Bowl
and Potatoes
뉘넌, 1885년 9월
캔버스에 유채, 44×57cm
개인 소장
(1975년 4월 15일
암스테르담 막 판 바이 경매)

채소와 과일이 있는 정물
Still Life with Vegetables and Fruit
뉘넌, 1885년 9월
캔버스에 유채, 32.5×43cm
암스테르담, 반 고흐 미술관

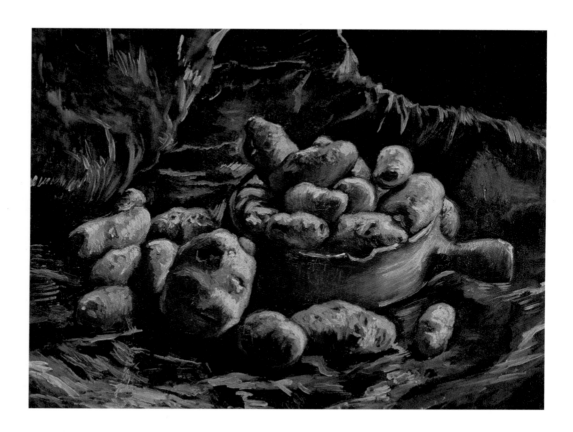

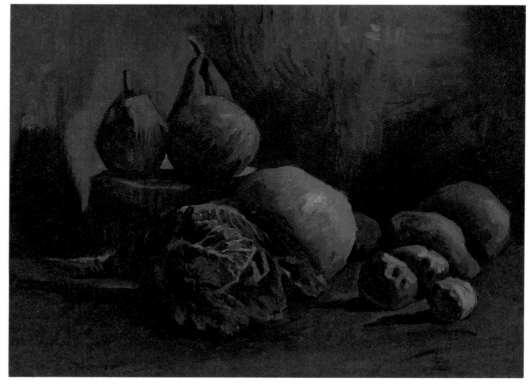

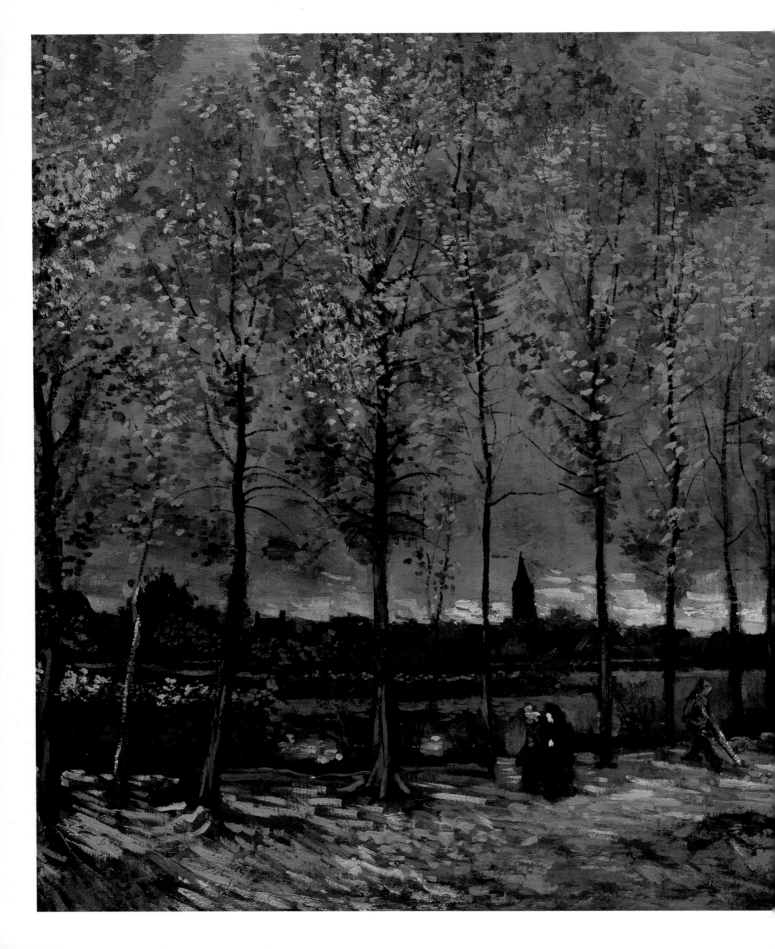

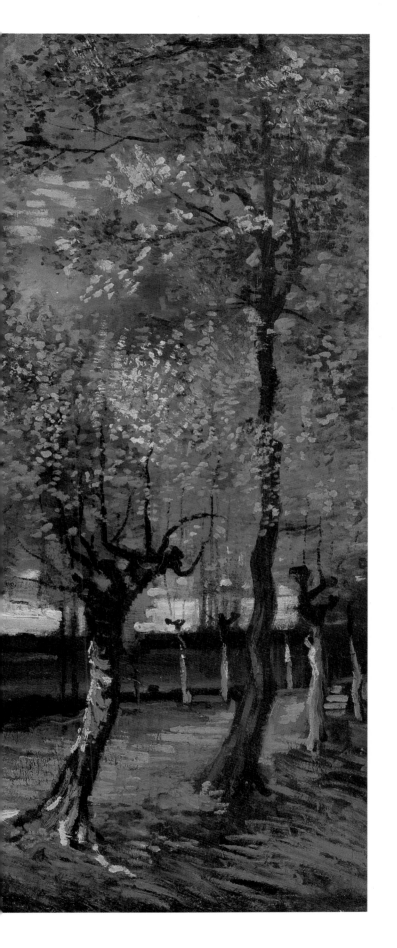

포플러가 있는 길
Lane with Poplars
뉘넌, 1885년 11월
캔버스에 유채, 78×98cm
로테르담, 보이만스 반 뵈닝겐 미술관

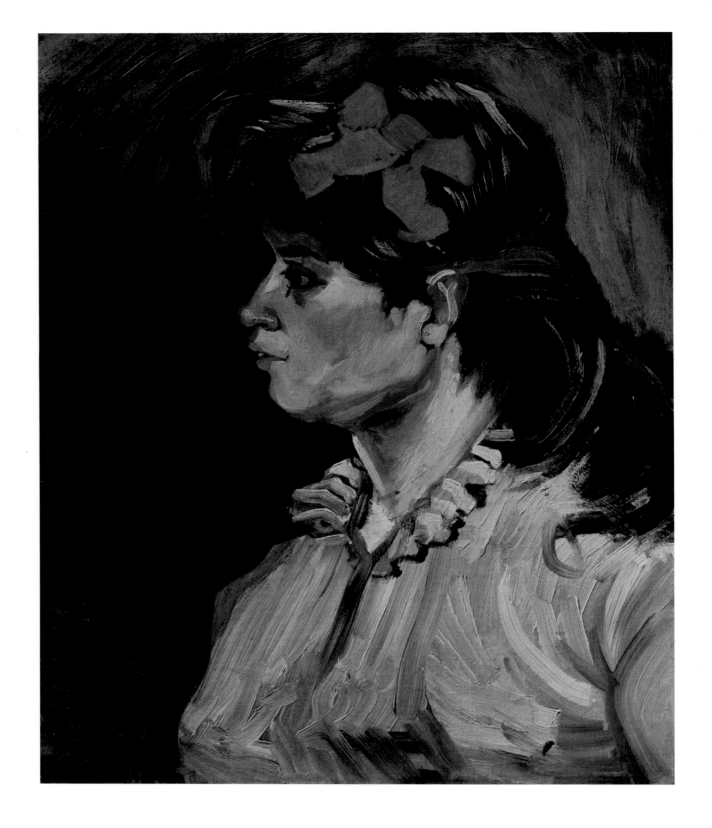

붉은 리본을 단 여인의 초상
Portrait of a Woman with Red Ribbon
안트베르펜, 1885년 12월
캔버스에 유채, 60×50cm
뉴욕, 알프레드 와일러 컬렉션

턱수염이 있는 노인의 초상
Portrait of an Old Man with Beard
안트베르펜, 1885년 12월
캔버스에 유채, 44.5×33.5cm
암스테르담, 반 고흐 미술관

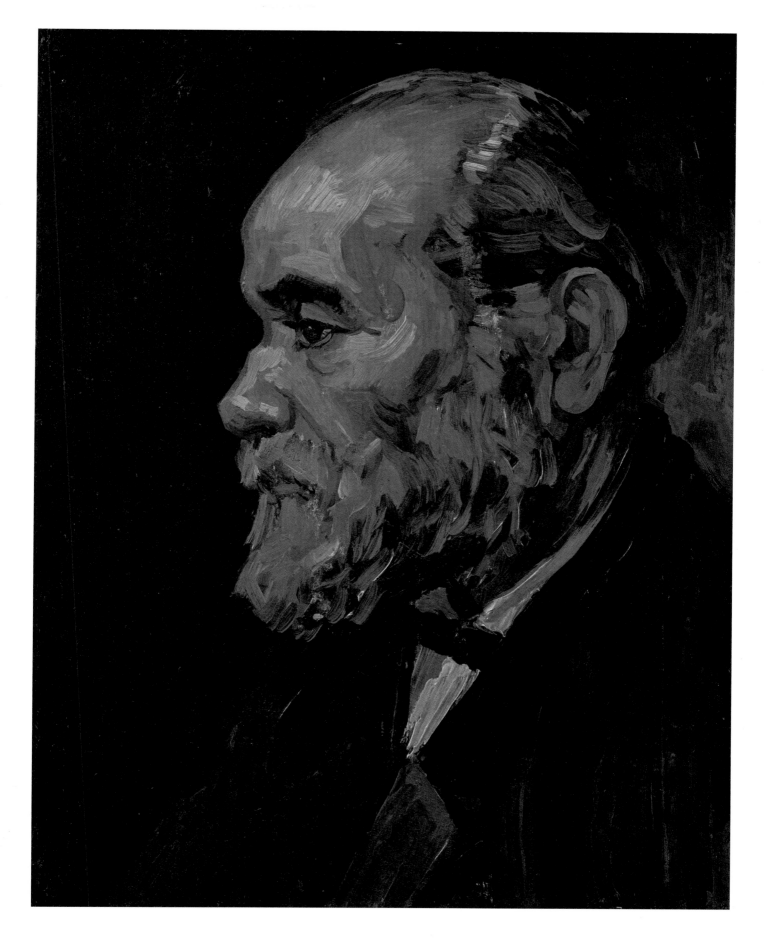

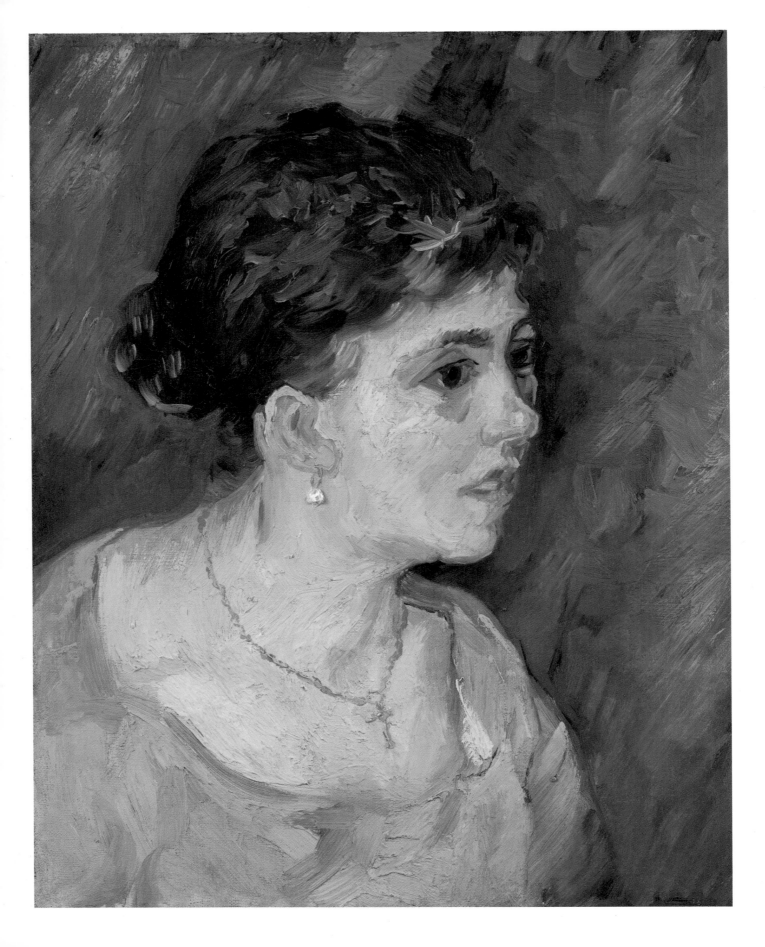

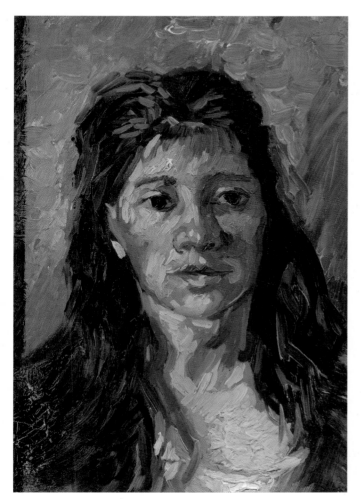

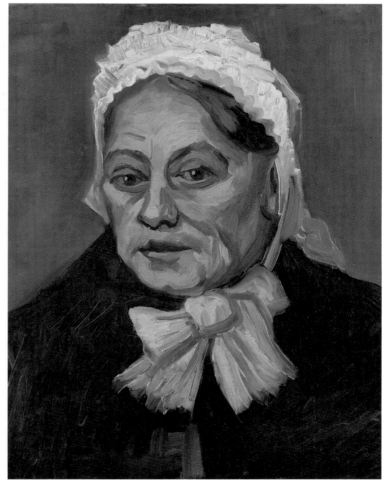

파란 옷을 입은 여인의 초상
Portrait of a Woman in Blue
안트베르펜, 1885년 12월
캔버스에 유채, 46×38.5cm
암스테르담, 반 고흐 미술관

머리를 푼 여인의 두상
Head of a Woman with Her Hair Loose
안트베르펜, 1885년 12월
캔버스에 유채, 35×24cm
암스테르담, 반 고흐 미술관

흰 모자를 쓴 노파의 머리(산파)
Head of an Old Woman with White Cap (The Midwife)
안트베르펜, 1885년 12월
캔버스에 유채, 50×40cm
암스테르담, 반 고흐 미술관

Vincent van Gogh

1886

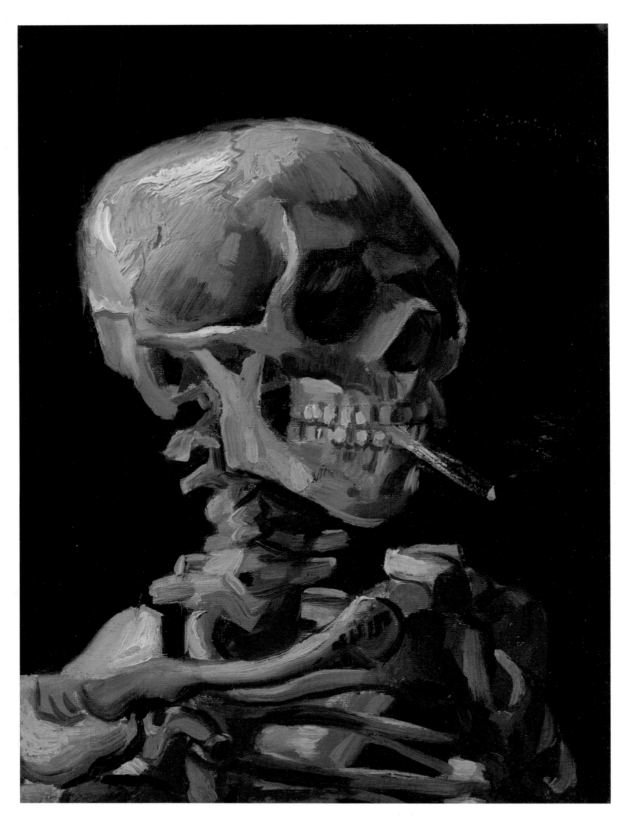

담배를 피우는 해골
Skull with Burning Cigarette
안트베르펜, 1885~1886년 겨울
캔버스에 유채, 32×24.5cm
암스테르담, 반 고흐 미술관

앉아 있는 어린 소녀 누드 습작
Nude Study of a Little Girl, Seated
파리, 1886년 봄
캔버스에 유채, 27×22.5cm
암스테르담, 반 고흐 미술관

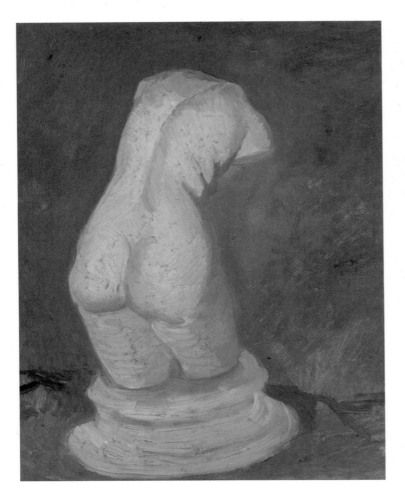

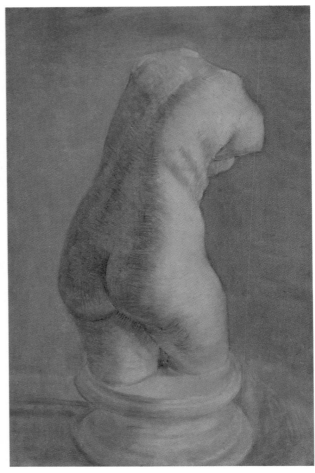

여성 토르소 석고상(뒷모습)
Plaster Statuette of a Female Torso(rear view)
파리, 1886년 봄
다중 보드 위 마분지에 유채, 47×38cm
암스테르담, 반 고흐 미술관

여성 토르소 석고상(뒷모습)
Plaster Statuette of a Female Torso(rear view)
파리, 1886년 봄
다중 보드 위 마분지에 유채, 40.5×27cm
암스테르담, 반 고흐 미술관

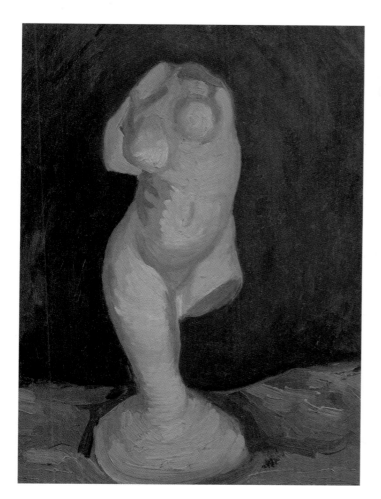

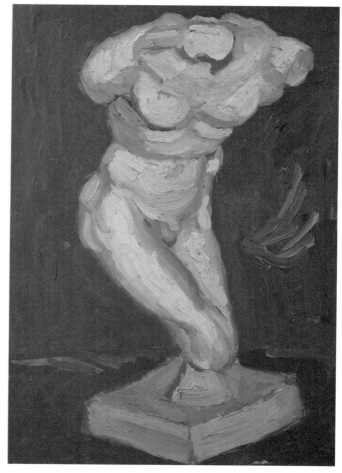

여성 토르소 석고상
Plaster Statuette of a Female Torso
파리, 1886년 봄
다중 보드 위 마분지에 유채, 35×27cm
암스테르담, 반 고흐 미술관

남성 토르소 석고상
Plaster Statuette of a Male Torso
파리, 1886년 봄
다중 보드 위 마분지에 유채, 35×27cm
암스테르담, 반 고흐 미술관

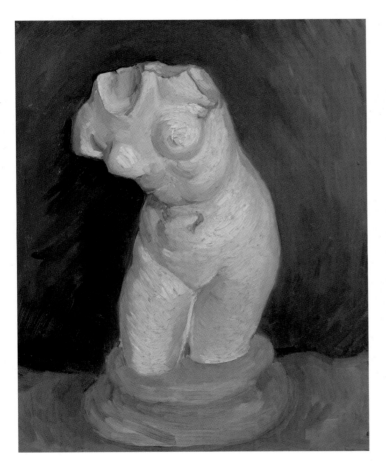

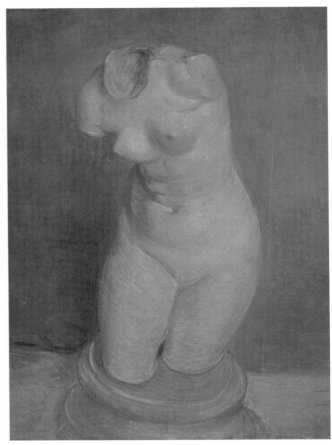

여성 토르소 석고상
Plaster Statuette of a Female Torso
파리, 1886년 봄
다중 보드 위 마분지에 유채, 46.5×38cm
암스테르담, 반 고흐 미술관

여성 토르소 석고상
Plaster Statuette of a Female Torso
파리, 1886년 봄
다중 보드 위 마분지에 유채, 41×32.5cm
암스테르담, 반 고흐 미술관

여성 토르소 석고상
Plaster Statuette of a Female Torso
파리, 1886년 봄
다중 보드 위 마분지에 유채, 35×27cm
암스테르담, 반 고흐 미술관

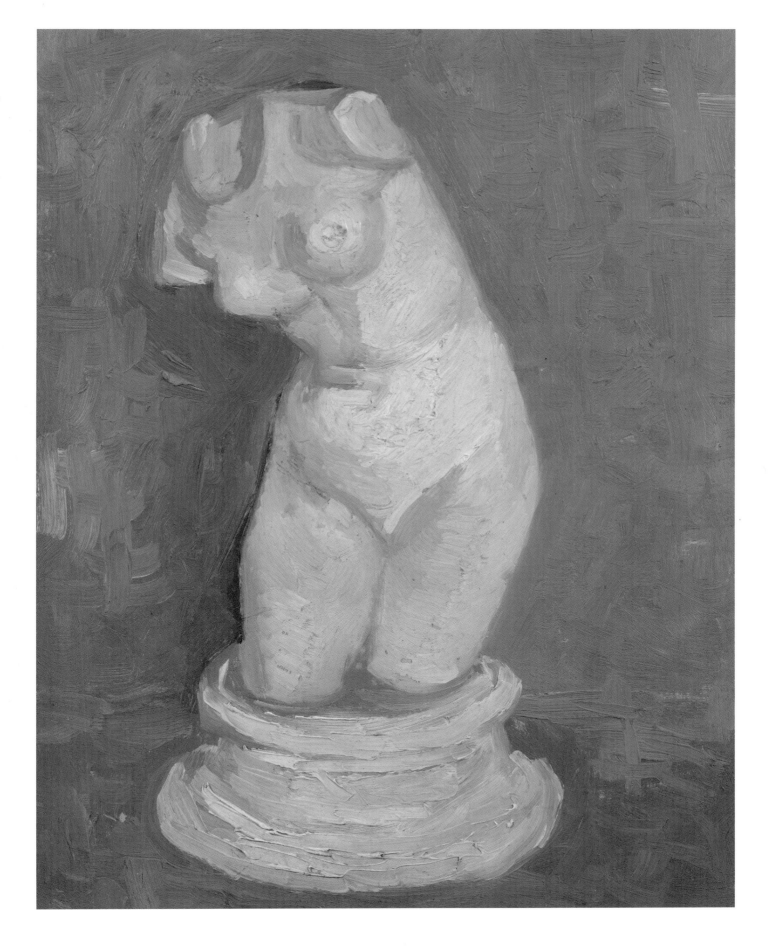

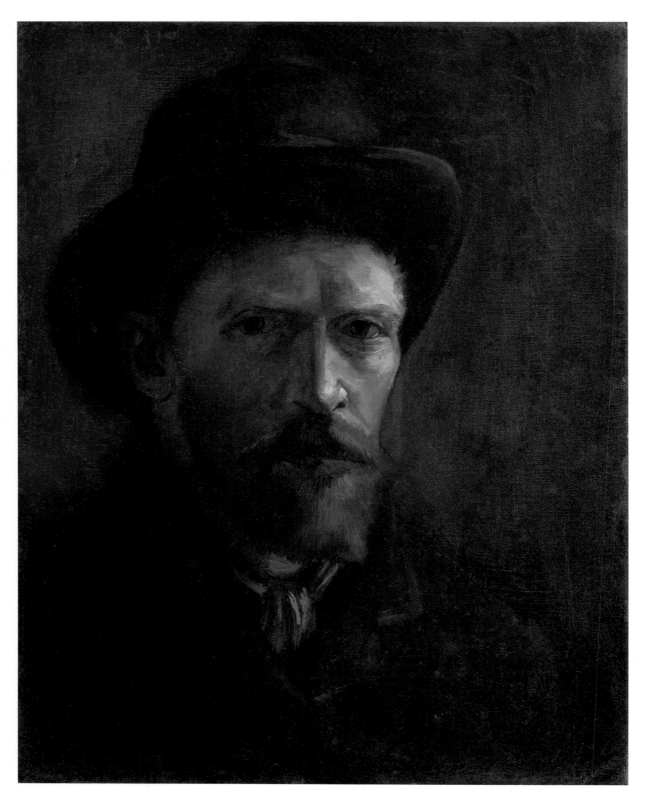

검은 펠트 모자를 쓴 자화상
Self-Portrait with Dark Felt Hat
파리, 1886년 봄
캔버스에 유채, 41.5×32.5cm
암스테르담, 반 고흐 미술관

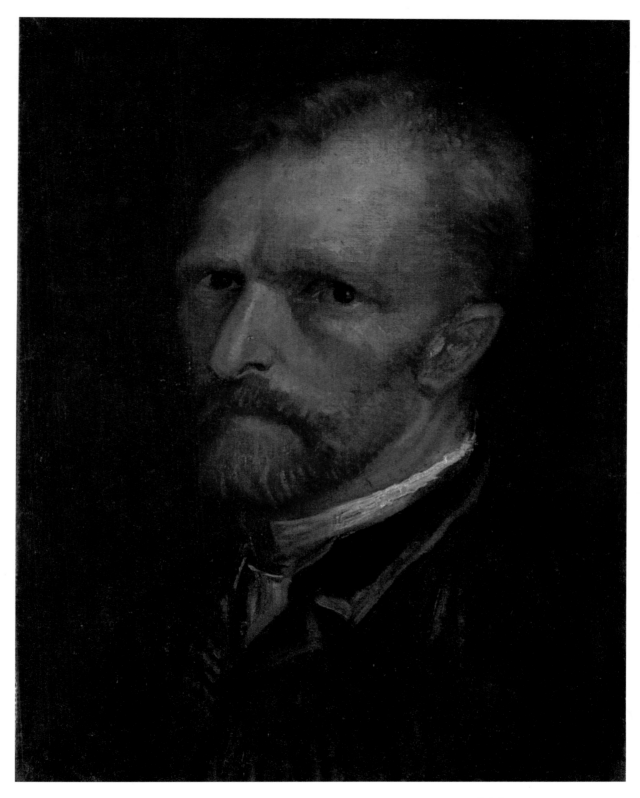

자화상
Self-Portrait
파리, 1886년 가을
캔버스에 유채, 39.5×29.5cm
헤이그, 헤이그 시립미술관

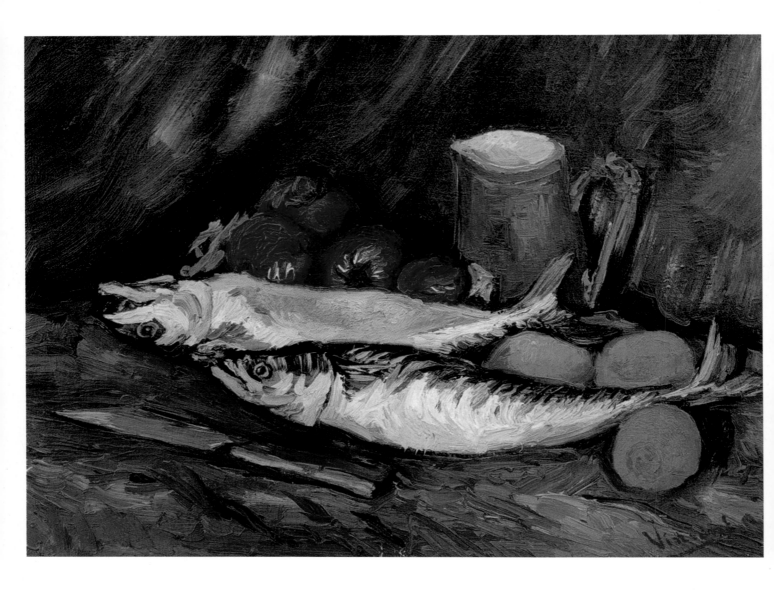

**고등어, 레몬과 토마토가 있는 정물
（과거에 반 고흐 작품으로 추정）**
Still Life with Mackerels, Lemon and Tomatoes
파리, 1886년 여름
캔버스에 유채, 39×56.5cm
빈터투어, 오스카 라인하르트 컬렉션

병, 유리잔 두 개, 치즈와 빵이 있는 정물
Still Life with Bottle, Two Glasses, Cheese and Bread
파리, 1886년 봄
캔버스에 유채, 37.5×46cm
암스테르담 반 고흐 미술관

훈제청어가 있는 정물
Still Life with Bloaters
파리, 1886년 여름
캔버스에 유채, 21×42cm
바젤, 바젤 미술관

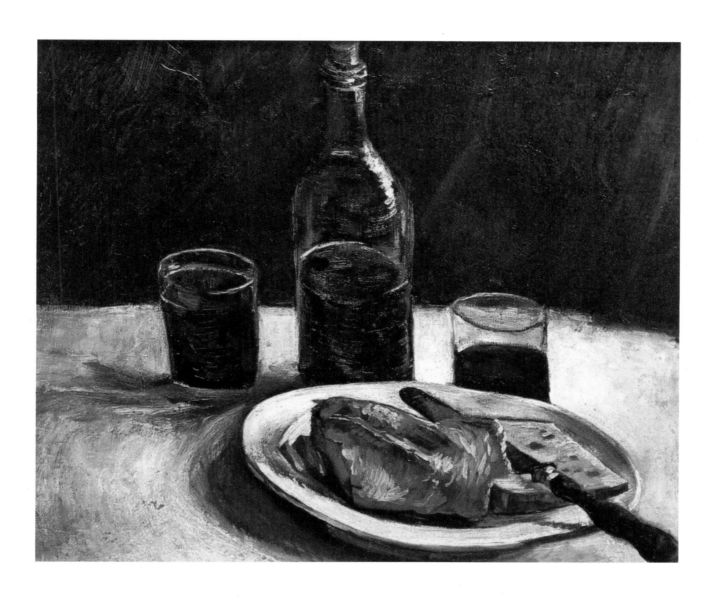

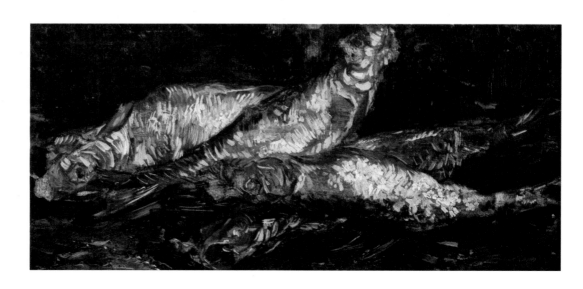

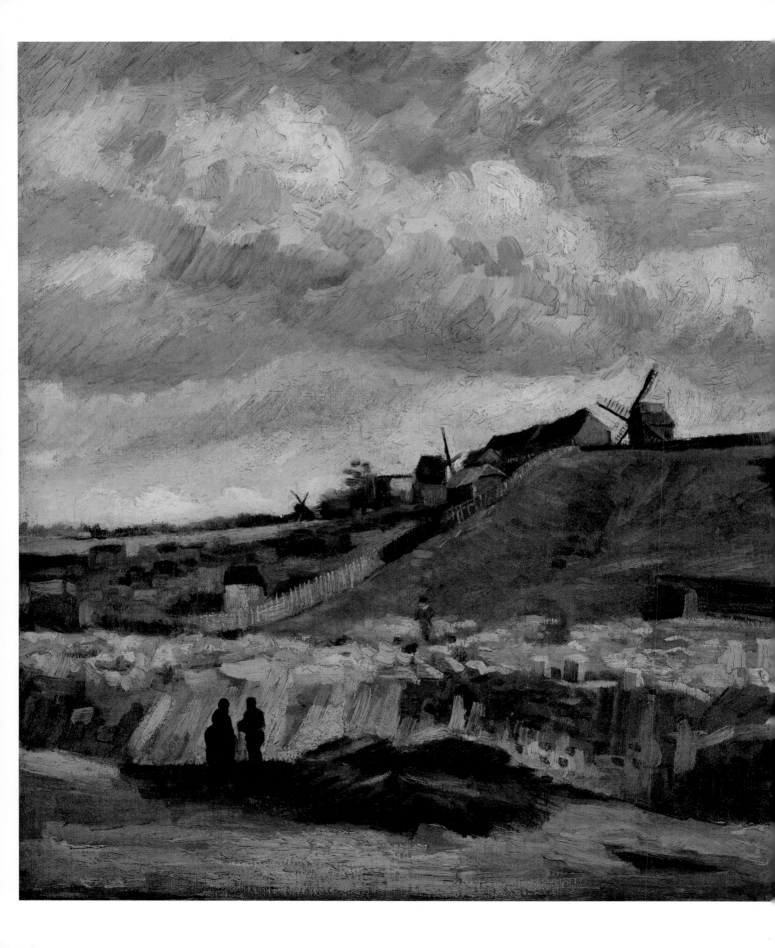

몽마르트르: 채석장, 방앗간들
Montmartre: Quarry, the Mills
파리, 1886년 가을
캔버스에 유채, 56×62.5cm
암스테르담, 반 고흐 미술관

뤽상부르 공원의 길
Lane at the Jardin du Luxembourg
파리, 1886년 6~7월
캔버스에 유채, 27.5×46cm
윌리엄스타운, 클라크 미술관

카루젤 다리와 루브르
The Pont du Carrousel and the Louvre
파리, 1886년 6월
캔버스에 유채, 31×44cm
코펜하겐, 니 칼스버그 글립토텍

양귀비, 수레국화, 모란, 국화가 있는 화병
A Vase with Poppies, Cornflowers,
Peonies and Chrysanthemums
파리, 1886년 여름
캔버스에 유채, 99×79cm
오테를로, 크뢸러 뮐러 미술관

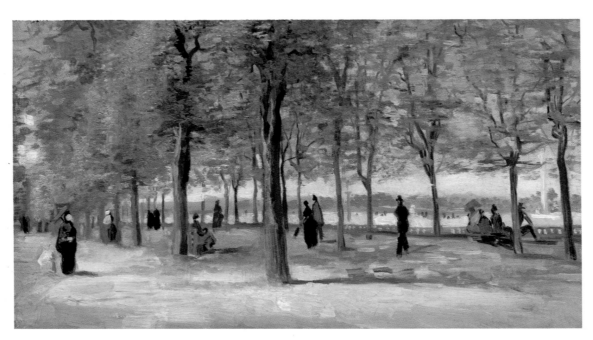

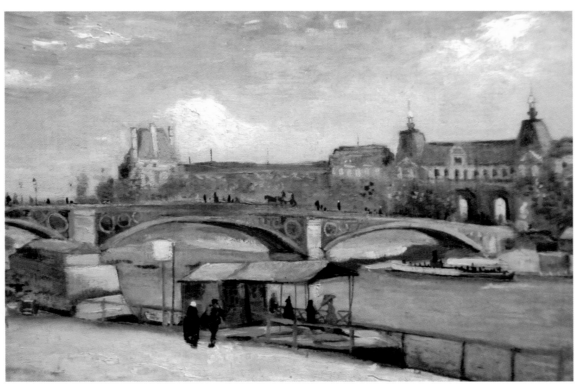

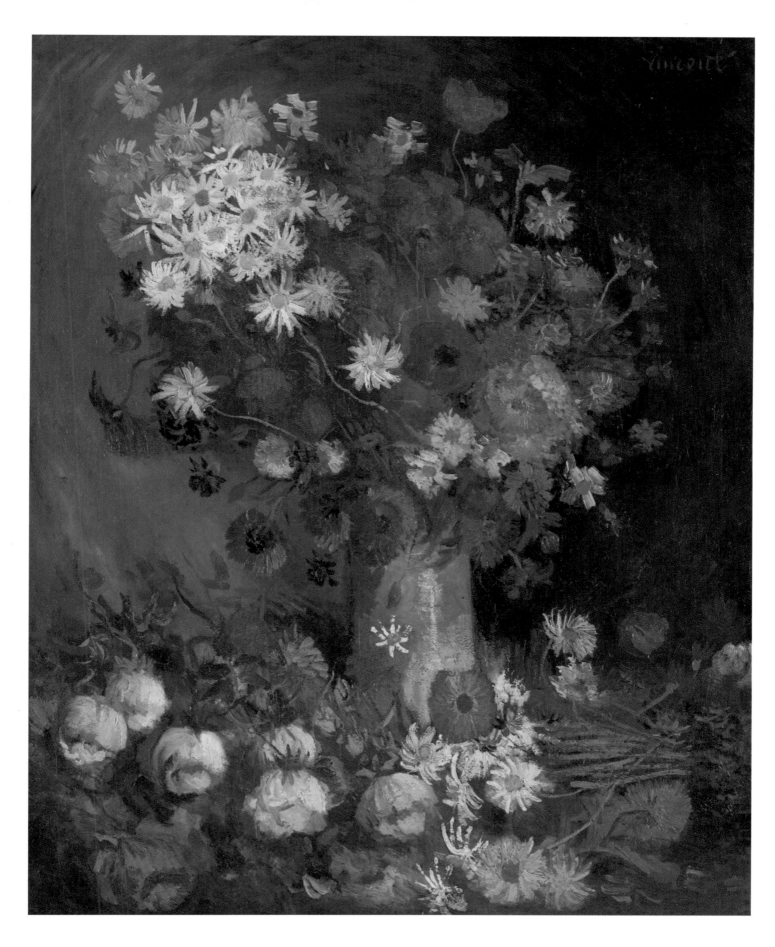

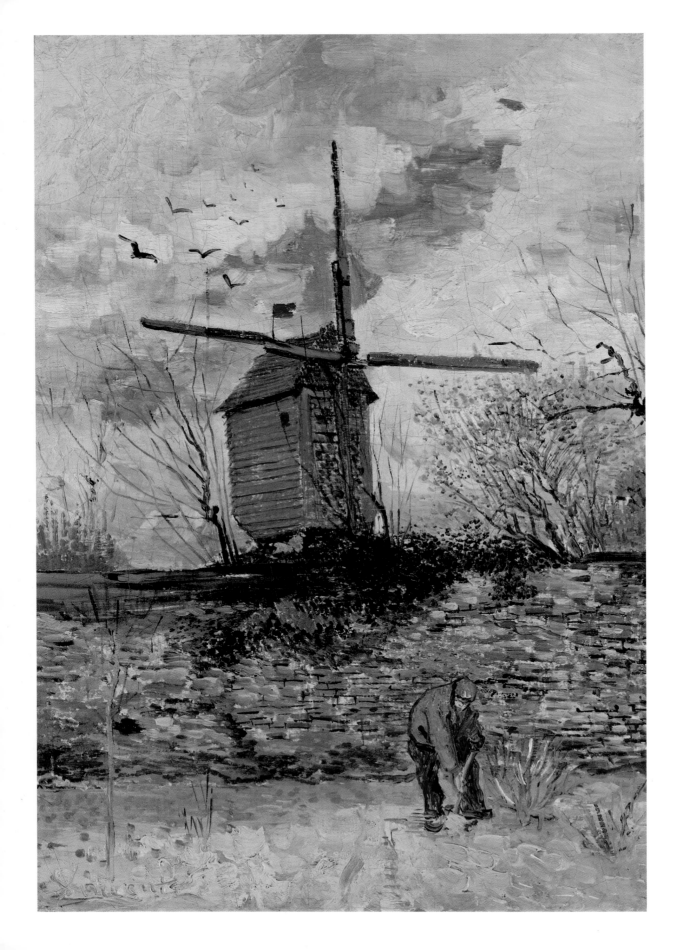

물랭 드 라 갈레트
Le Moulin de la Galette
파리, 1886년 가을
캔버스에 유채, 55×38.5cm
개인 소장

물랭 드 라 갈레트
Le Moulin de la Galette
파리, 1886년 가을
캔버스에 유채, 61×50cm
부에노스아이레스, 국립미술관

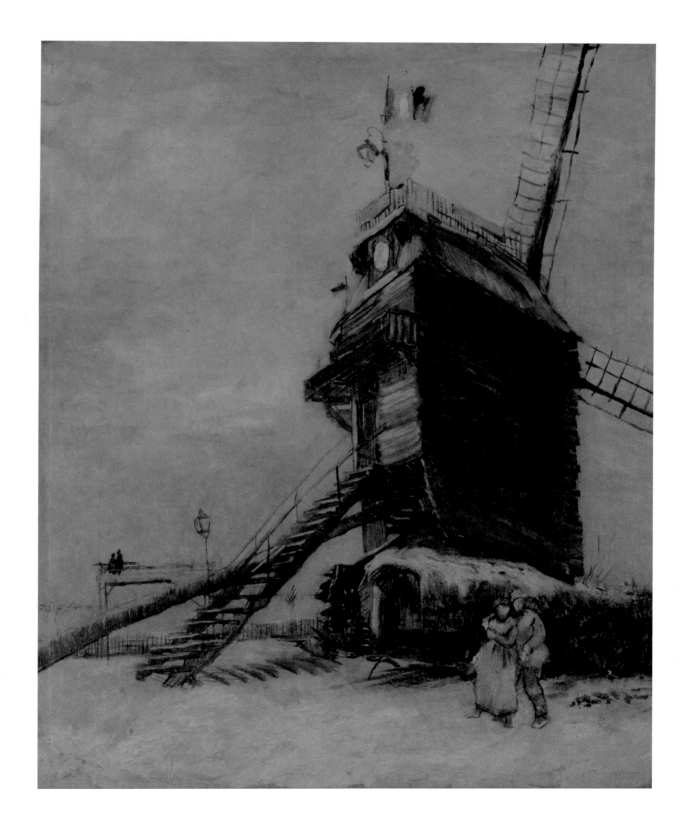

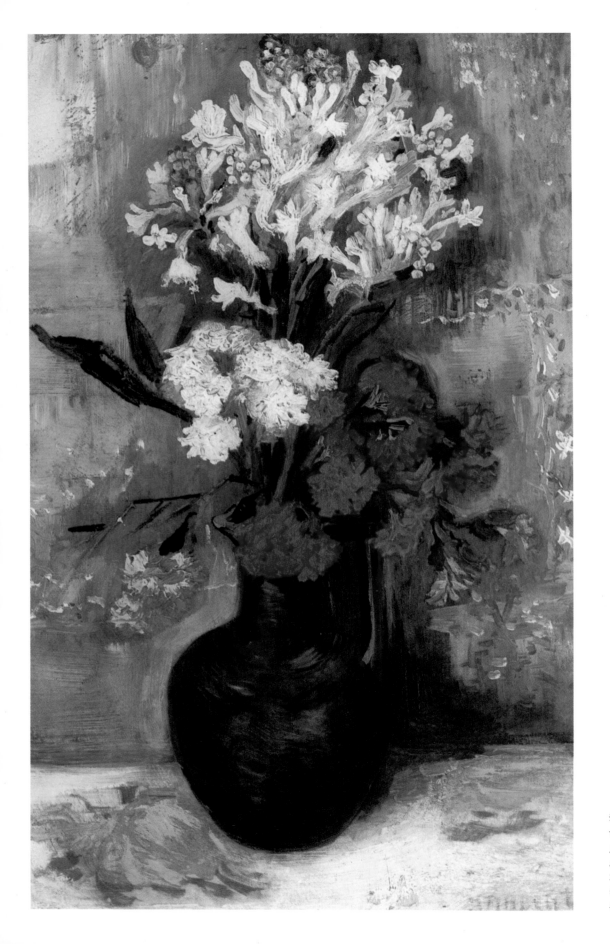

**카네이션과
다른 꽃들이 꽂힌 화병**
A Vase with Carnations
and Other Flowers
파리, 1886년 여름
캔버스에 유채, 61×38cm
워싱턴 D.C., 크리거 박물관

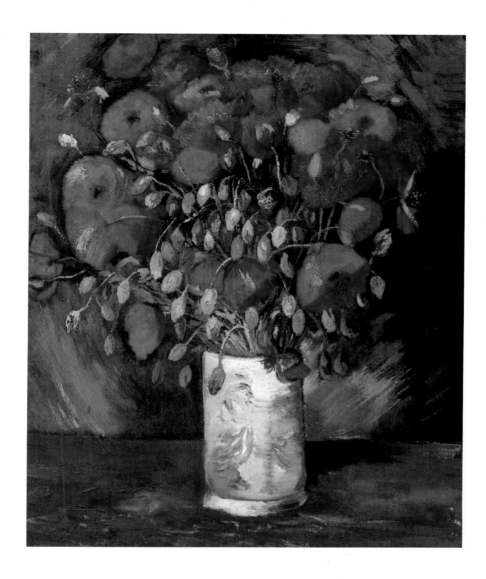

붉은 양귀비 화병
A Vase with Red Poppies
파리, 1886년 여름
캔버스에 유채, 56×46.5cm
하트퍼드, 워즈워스 아테네움

해바라기, 장미, 다른 꽃이 있는 화병
A Bowl with Sunflowers, Roses and Other Flowers
파리, 1886년 8~9월
캔버스에 유채, 50×61cm
만하임, 시립미술관

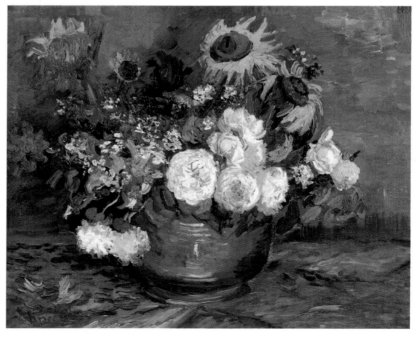

콜레우스 화분
Coleus Plant in a Flowerpot
파리, 1886년 여름
캔버스에 유채, 42×22cm
암스테르담, 반 고흐 미술관

접시꽃 화병
A Vase with Hollyhocks
파리, 1886년 8~9월
캔버스에 유채, 91×50.5cm
취리히, 취리히 미술관

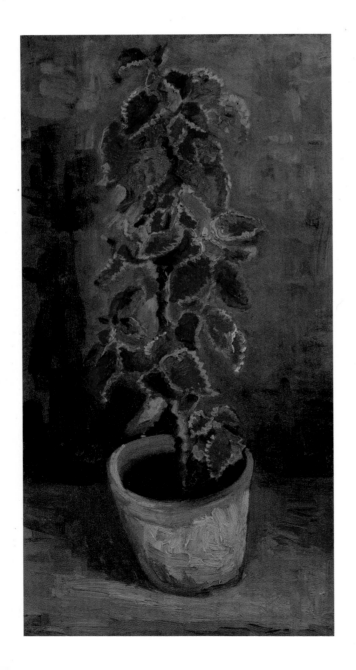
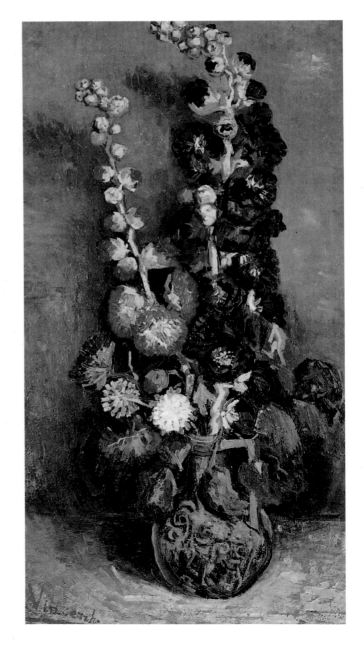

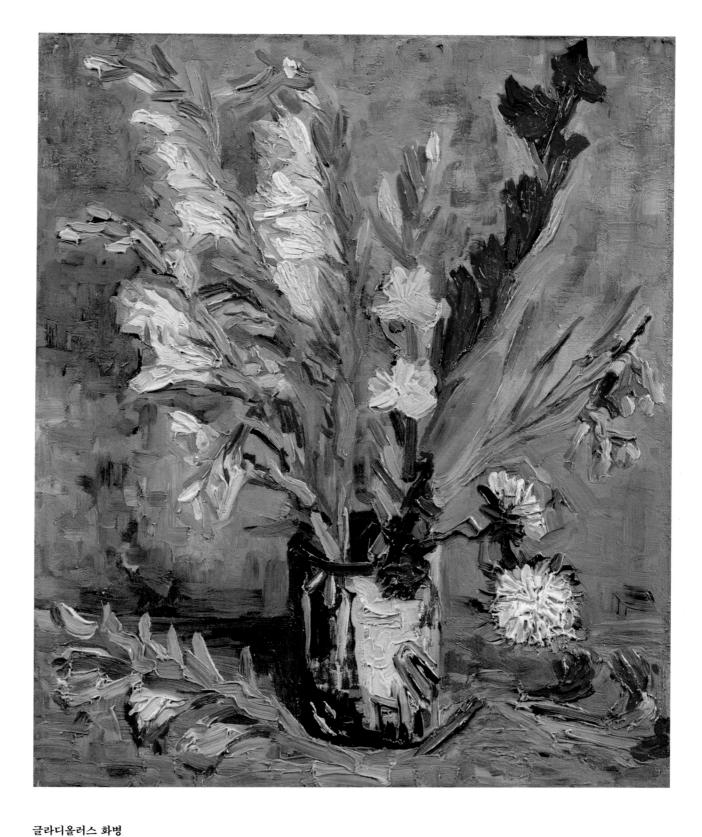

글라디올러스 화병
A Vase with Gladioli
파리, 1886년 늦여름
캔버스에 유채, 46.5×38.5cm
암스테르담, 반 고흐 미술관

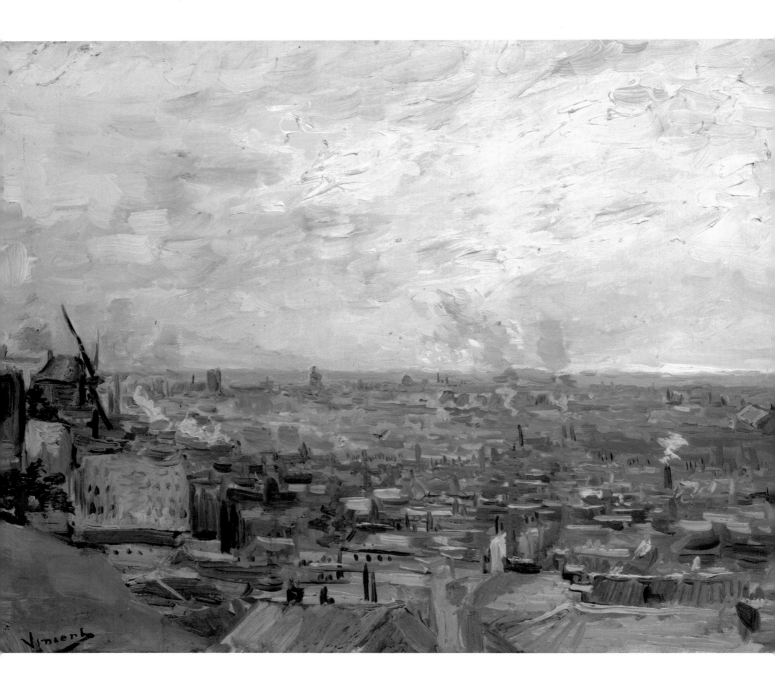

몽마르트르에서 본 파리 풍경
View of Paris from Montmartre
파리, 1886년 늦여름
캔버스에 유채, 38.5×61.5cm
바젤, 바젤미술관

구두 한 켤레
A Pair of Shoes
파리, 1886년 하반기
캔버스에 유채, 37.5×45cm
암스테르담, 반 고흐 미술관

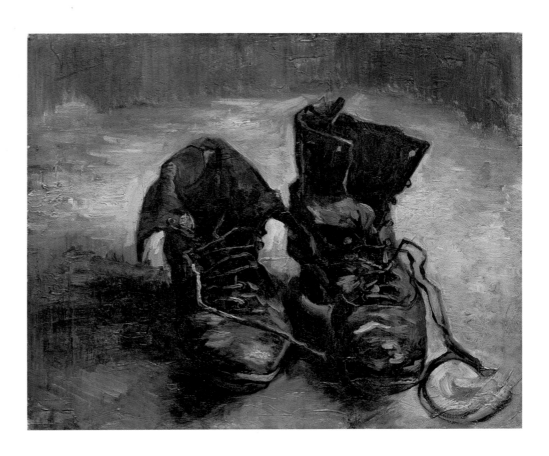

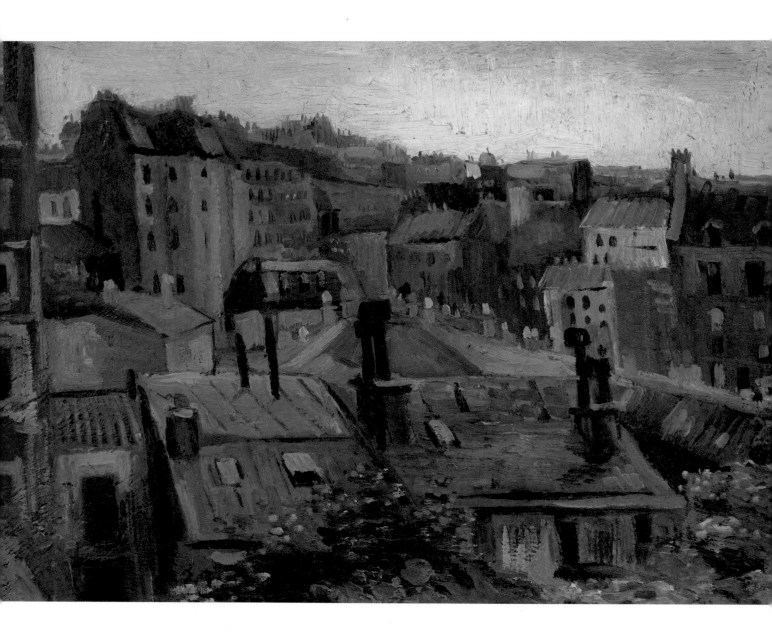

지붕이 보이는 파리 풍경
View of the Roofs of Paris
파리, 1886년 봄
다중 보드 위 마분지에 유채, 30×41cm
암스테르담, 반 고흐 미술관

구두 세 켤레
Three Pairs of Shoes
파리, 1886년 12월
캔버스에 유채, 49×72cm
케임브리지, 포그 미술관, 하버드 대학교

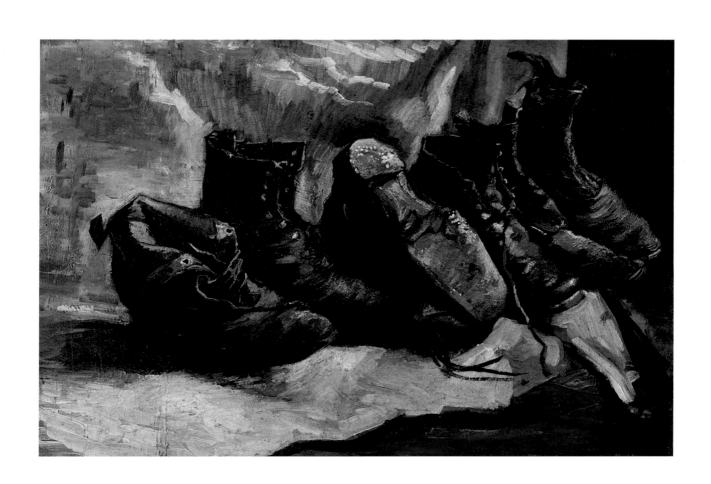

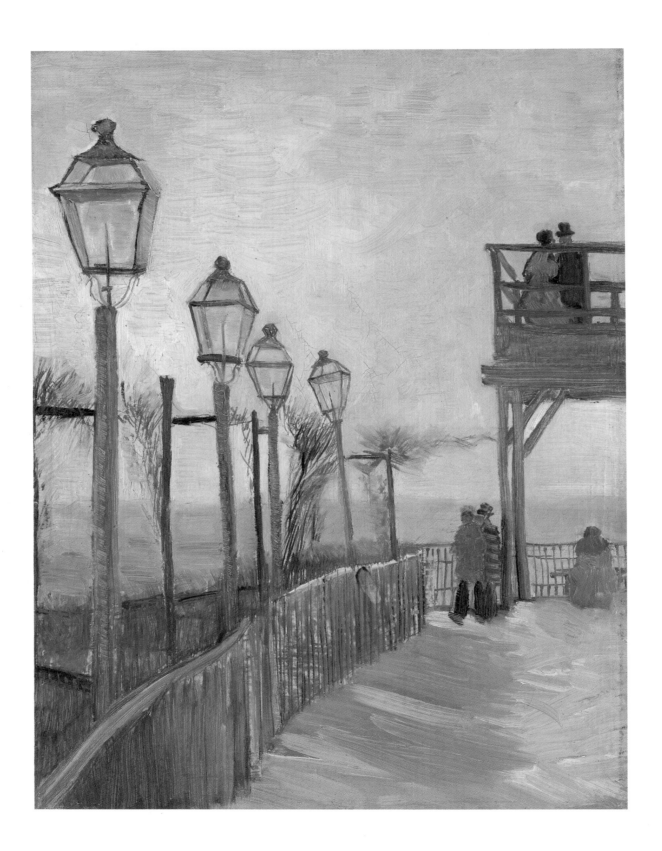

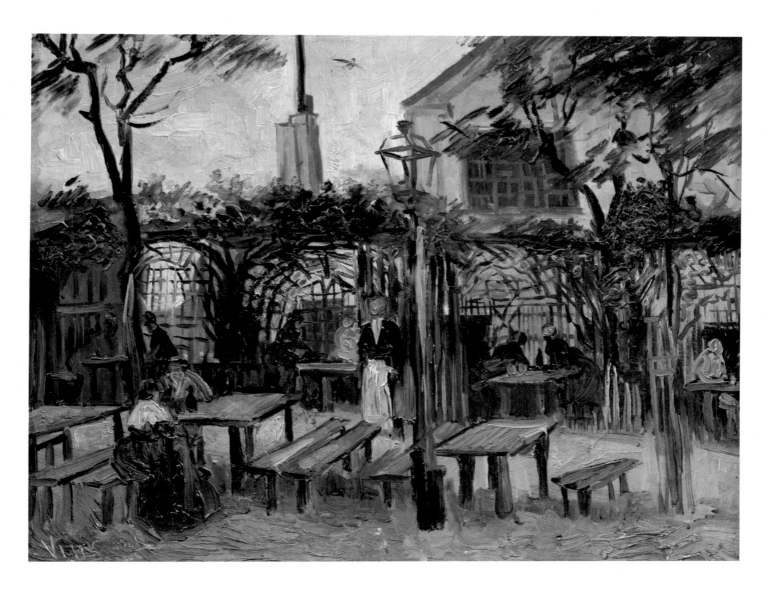

풍차 부근의 몽마르트르
Montmartre near the Upper Mill
파리, 1886년 가을
캔버스에 유채, 44×33.5cm
시카고, 시카고 아트인스티튜트

몽마르트르의 카페 테라스 (라 갱게트)
Terrace of a Café on Montmartre (La Guinguette)
파리, 1886년 10월
캔버스에 유채, 49×64cm
파리, 오르세 미술관

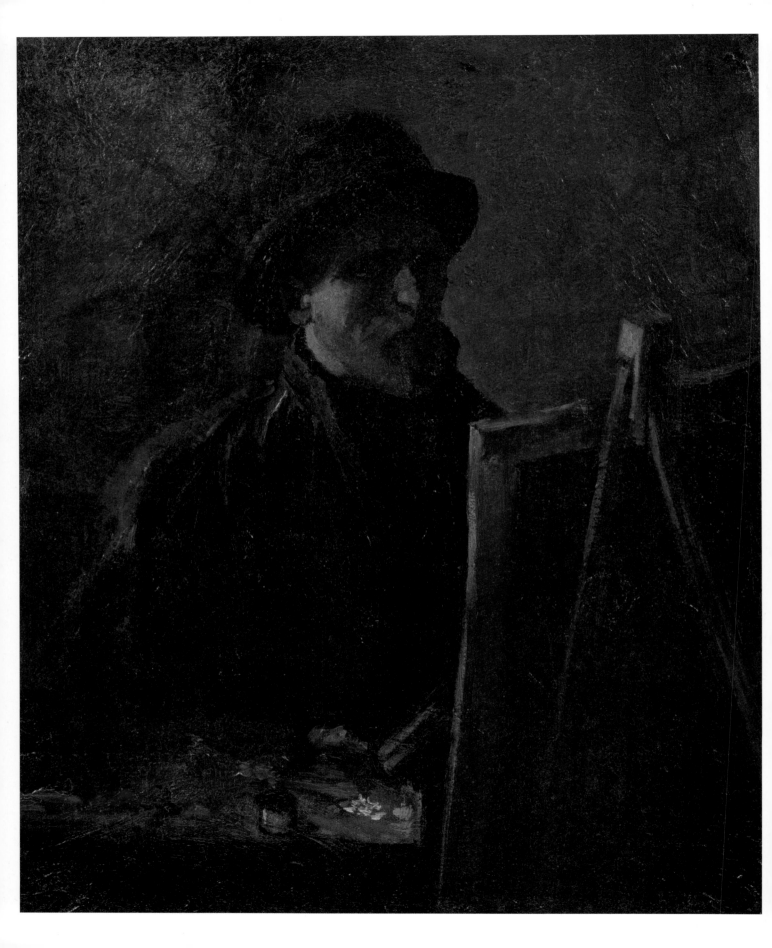

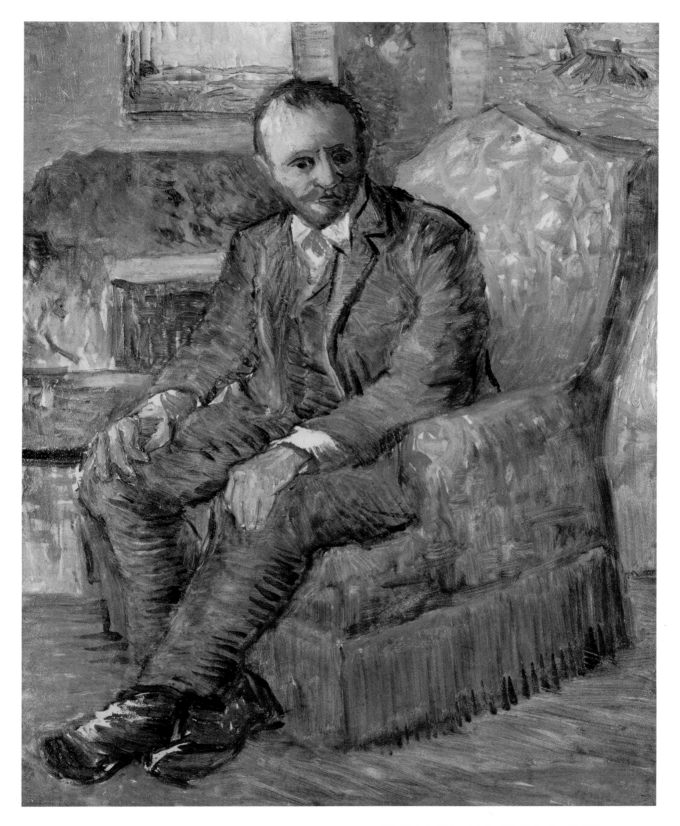

안락의자에 앉은 미술상 알렉산더 리드의 초상
Portrait of the Art Dealer Alexander Reid, Sitting in an Easy Chair
파리, 1886~1887년 겨울
마분지에 유채, 41×33cm
노먼, 프레드 존스 주니어 미술관(오클라호마 대학교)

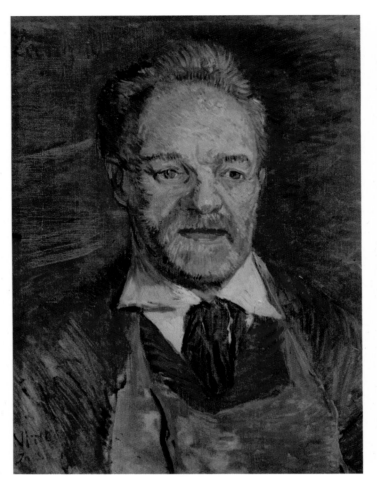

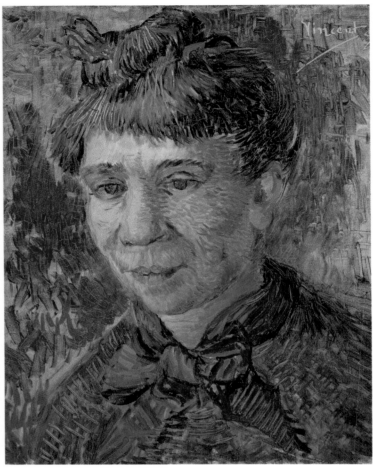

탕기 아저씨의 초상화
Portrait of Père Tanguy
파리, 1886~1887년 겨울
캔버스에 유채, 47×38.5cm
코펜하겐, 뉘 칼스버그 글립토텍

여자의 초상(탕기 부인 추정)
Portrait of a Woman (Madame Tanguy?)
파리, 1886~1887년 겨울
캔버스에 유채, 40.5×32.5cm
바젤, 바젤 미술관(루돌프 스티첼린 가족 재단에서 대여)

여자의 초상
Portrait of a Woman
파리, 1886~1887년 겨울
캔버스에 유채, 27×22cm
암스테르담, 반 고흐 미술관

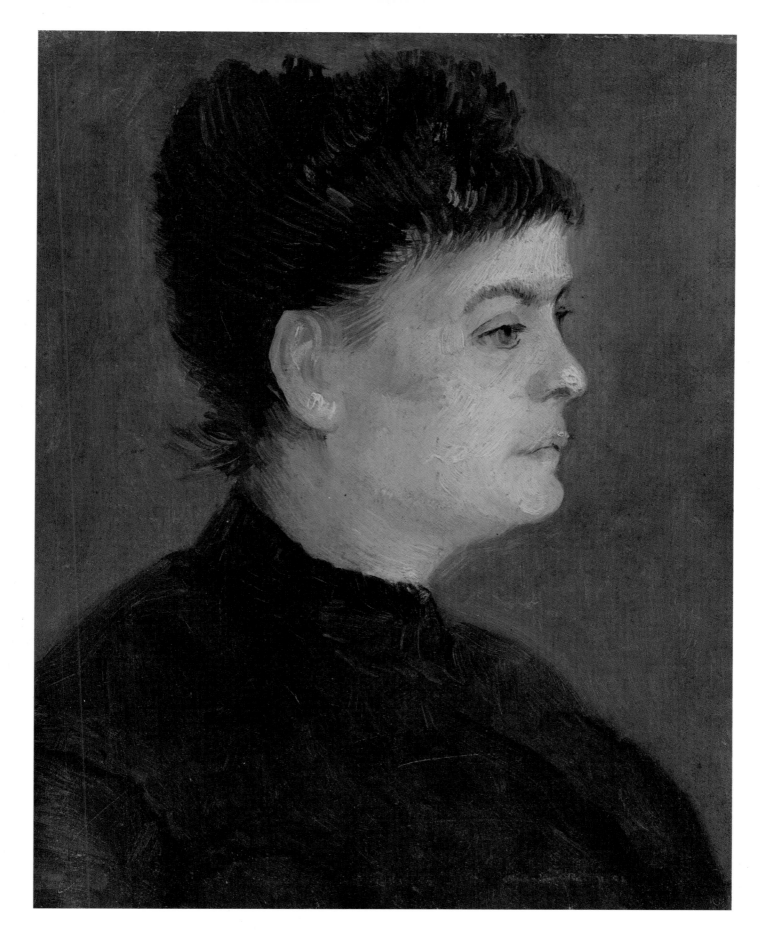

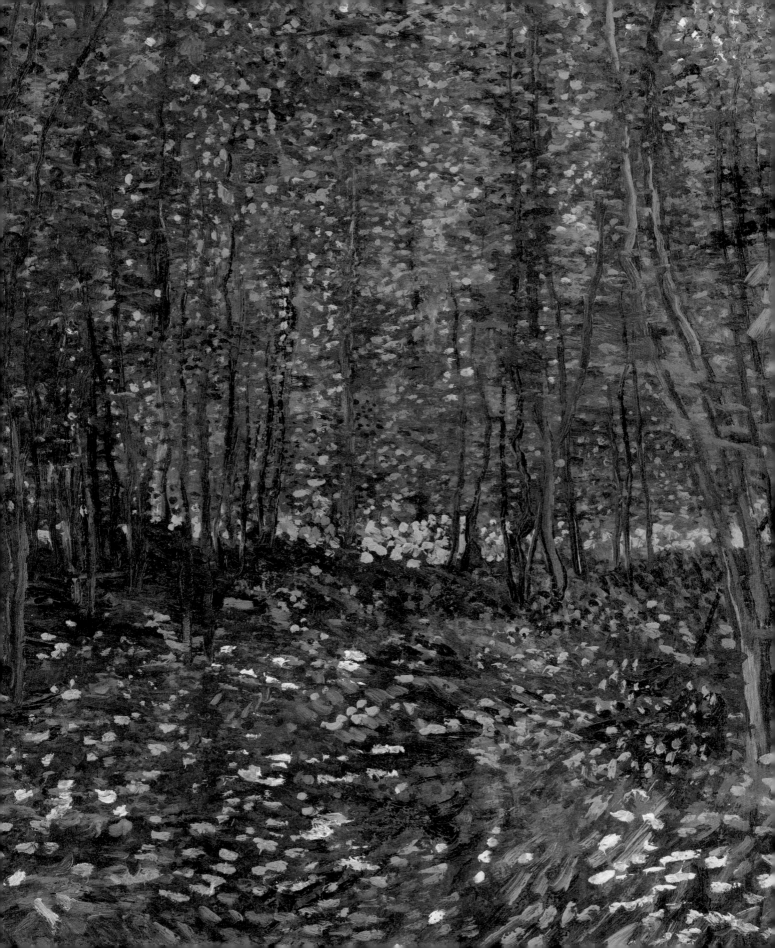

나무와 덤불
Trees and Undergrowth
파리, 1887년 여름
캔버스에 유채, 46.5×55.5cm
암스테르담, 반 고흐 미술관

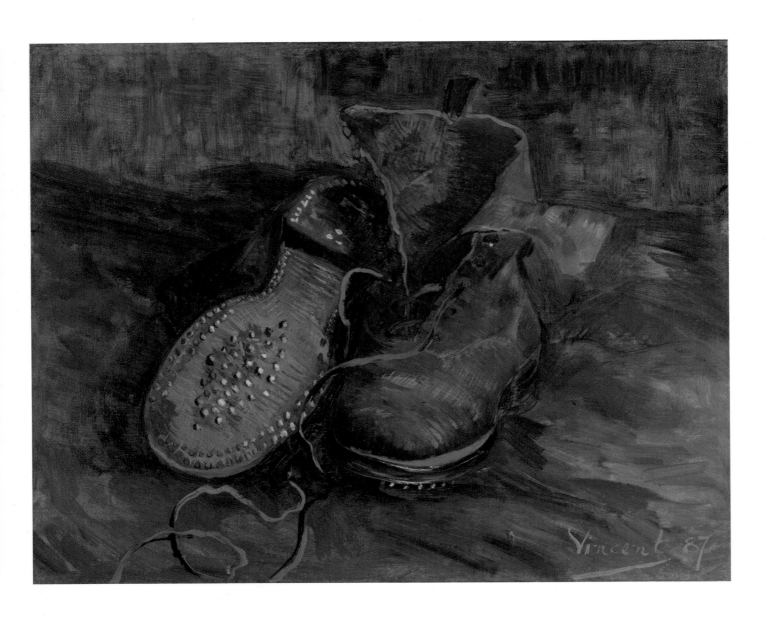

구두 한 켤레
A Pair of Shoes
파리, 1887년 초
캔버스에 유채, 34×41.5cm
볼티모어, 볼티모어 미술관, 콘 컬렉션

구두 한 켤레
A Pair of Shoes
파리, 1887년 상반기
마분지 위 종이에 유채, 33×41cm
암스테르담, 반 고흐 미술관

구두 한 켤레
A Pair of Shoes
파리, 1887년 봄
캔버스에 유채, 37.5×45.5cm
개인 소장

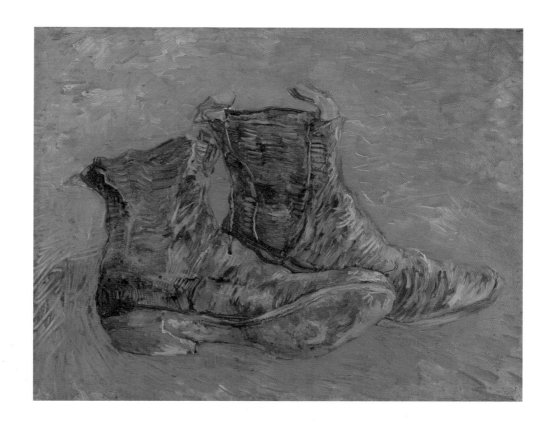

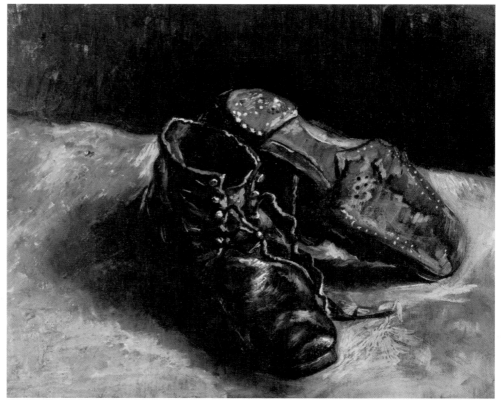

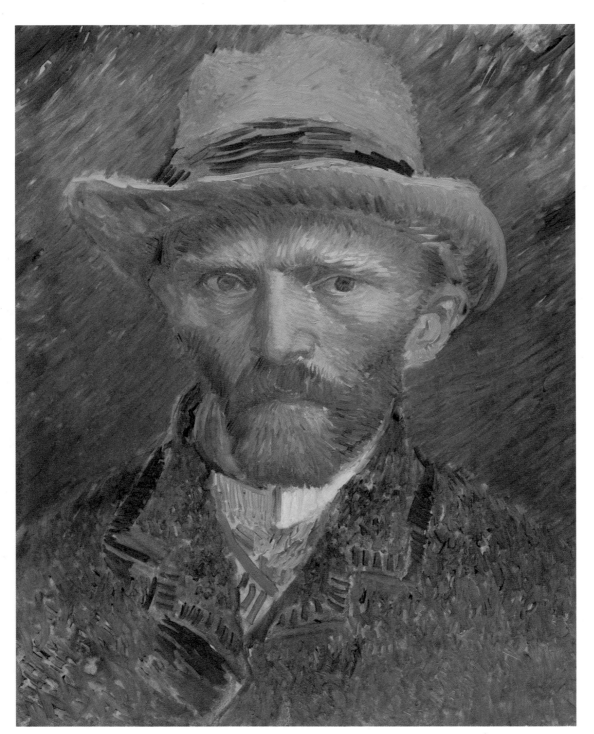

회색 펠트 모자를 쓴 자화상
Self-Portrait with Grey Felt Hat
파리, 1886~1887년 겨울
마분지에 유채, 41×32cm
암스테르담, 국립미술관

자화상
Self-Portrait
파리, 1887년 봄
종이에 유채, 32×23cm
오테를로, 크뢸러 뮐러 미술관

자화상
Self-Portrait
파리, 1887년 봄~여름
마분지에 유채, 19×14cm
암스테르담, 반 고흐 미술관

자화상 혹은 테오의 초상화
Self-portrait or
Portait of Theo van Gogh
파리, 1887년 3~4월
마분지에 유화, 19×14.1cm
암스테르담, 반 고흐 미술관

회색 펠트 모자를 쓴 자화상
Self-Portrait with Grey Felt Hat
파리, 1887년 3~4월
마분지에 유채, 19×14cm
암스테르담, 반 고흐 미술관

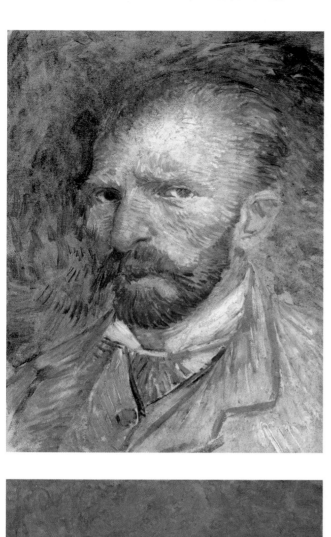
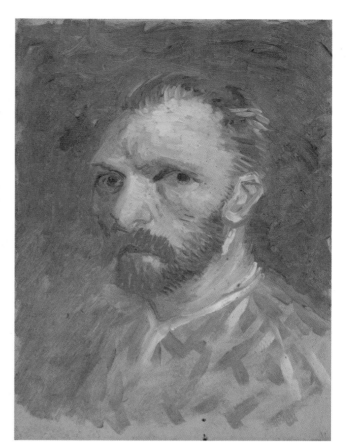
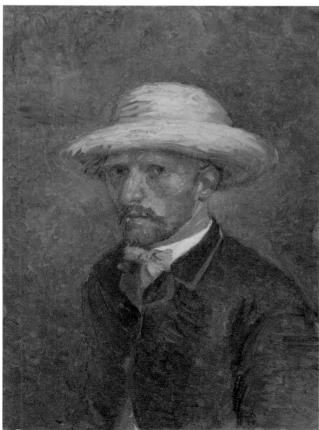
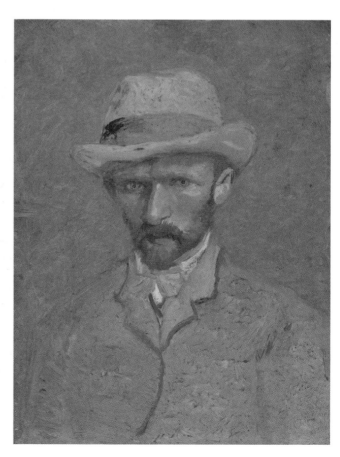

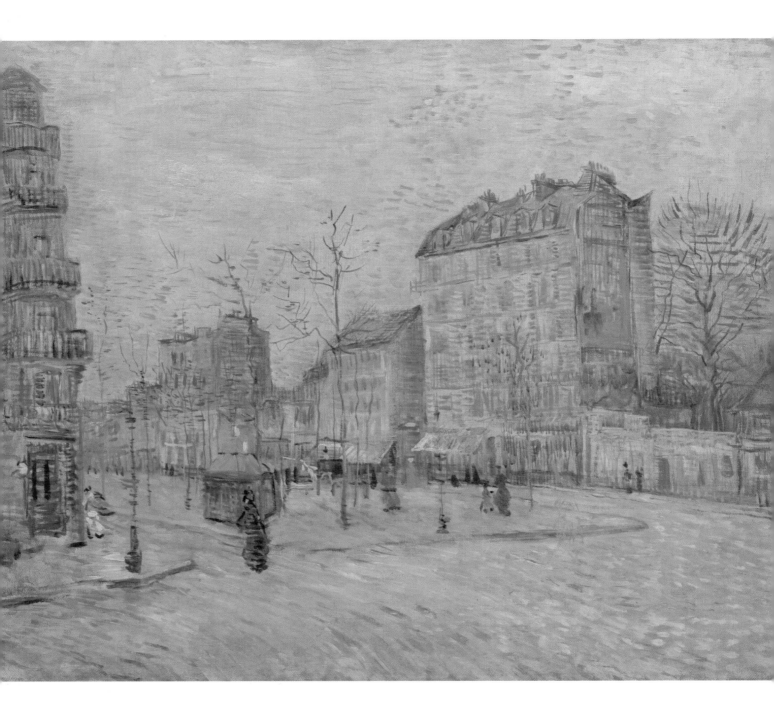

클리시 거리
Boulevard de Clichy
파리, 1887년 2~3월
캔버스에 유채, 45.5×55.5cm
암스테르담, 반 고흐 미술관

몽마르트르의 채소밭
Vegetable Gardens in Montmartre
파리, 1887년 2~3월
캔버스에 유채, 44.8×81cm
암스테르담, 반 고흐 미술관

몽마르트르의 거리 풍경: 푸아브르의 풍차
Street Scene in Montmartre: Le Moulin a Poivre
파리, 1887년 2~3월
캔버스에 유채, 34.5×64.5cm
암스테르담, 반 고흐 미술관

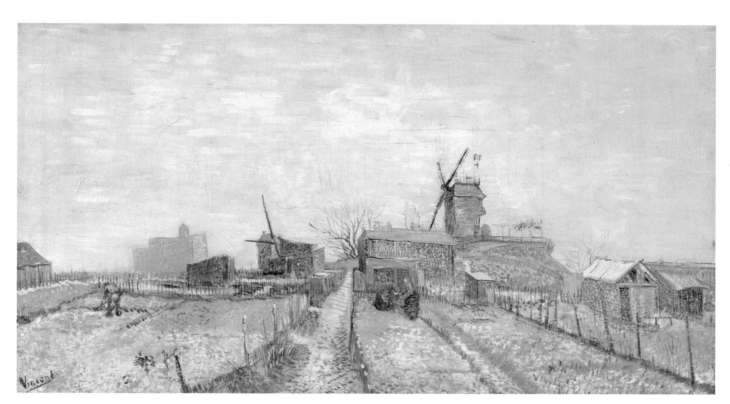

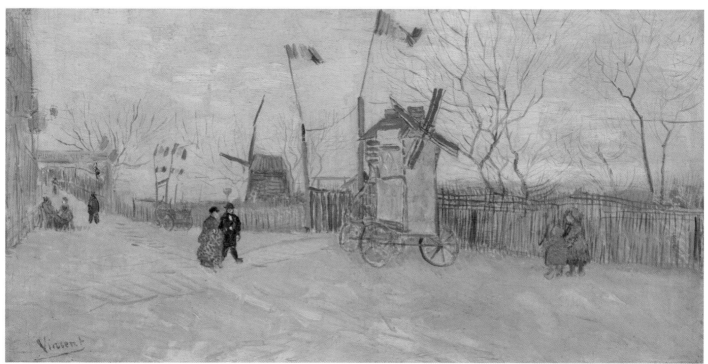

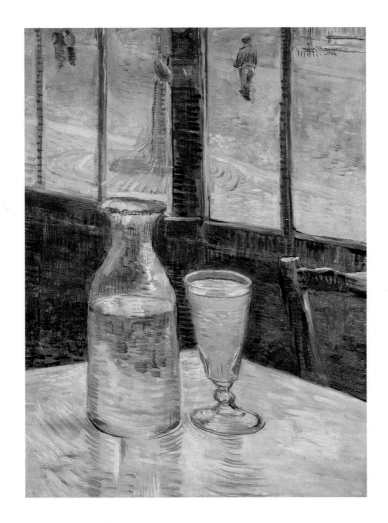

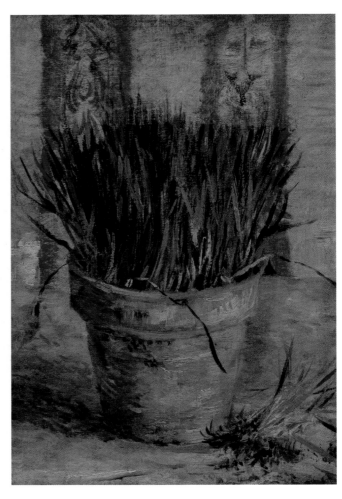

압생트가 있는 정물
Still Life with Absinthe
파리, 1887년 봄
캔버스에 유채, 46.5×33cm
암스테르담, 반 고흐 미술관

쪽파 화분
Flowerpot with Chives
파리, 1887년 3~4월
캔버스에 유채, 31.5×22cm
암스테르담, 반 고흐 미술관

디켄터와 접시 위에 레몬이 있는 정물
Still Life with Decanter and Lemons on a Plate
파리, 1887년 봄
캔버스에 유채, 46.5×38.5cm
암스테르담, 반 고흐 미술관

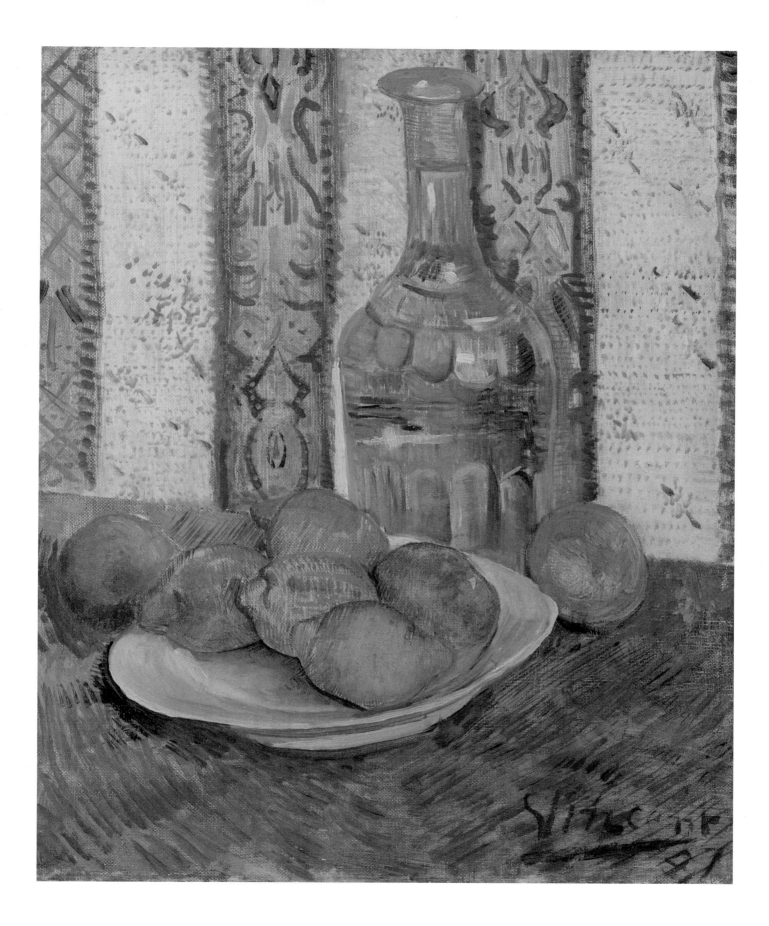

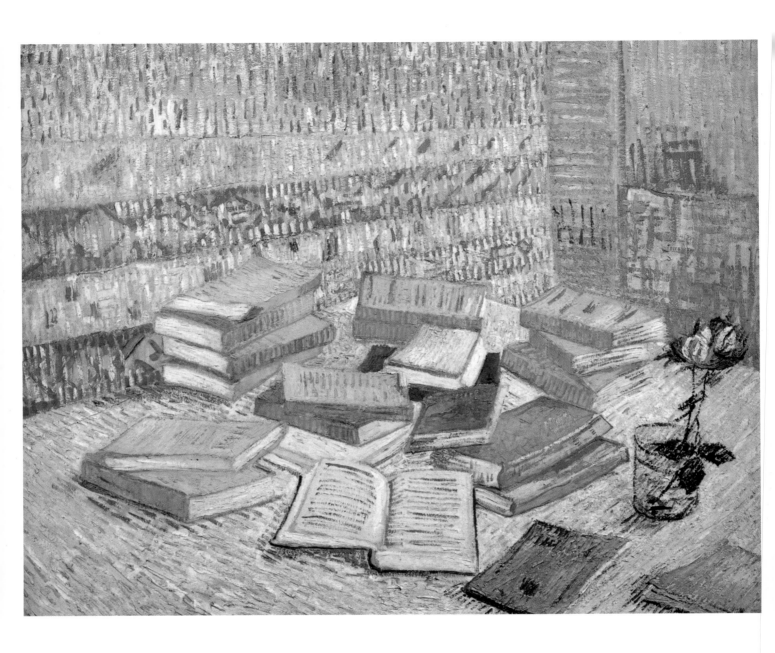

프랑스 소설책과 장미가 있는 정물
Still Life with French Novels and a Rose
파리, 1887년 여름
캔버스에 유채, 73×93cm
개인 소장

크로커스 바구니가 있는 정물
Still Life with a Basket of Crocuses
파리, 1887년 3~4월
캔버스에 유채, 32.5×41cm
암스테르담, 반 고흐 미술관

기댄 누드 여인
Nude Woman Reclining
파리, 1887년 초
캔버스에 유채, 24×41cm
오테를로, 크뢸러 뮐러 미술관

뒤쪽에서 본 기댄 누드 여인
Nude Woman Reclining, Seen from the Back
파리, 1887년 초
캔버스에 유채, 38×61cm
파리, 개인 소장

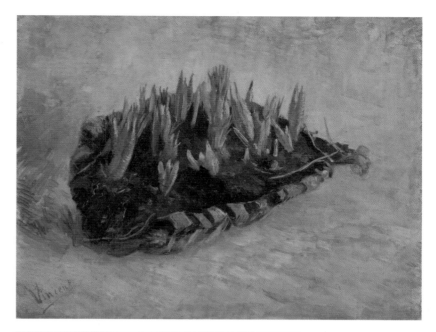

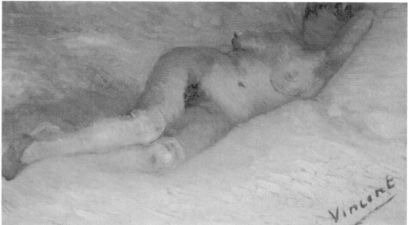

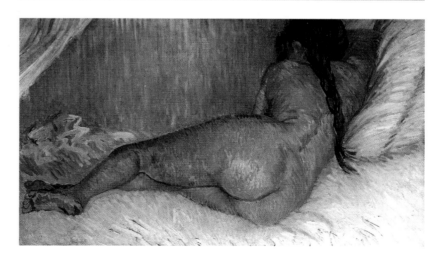

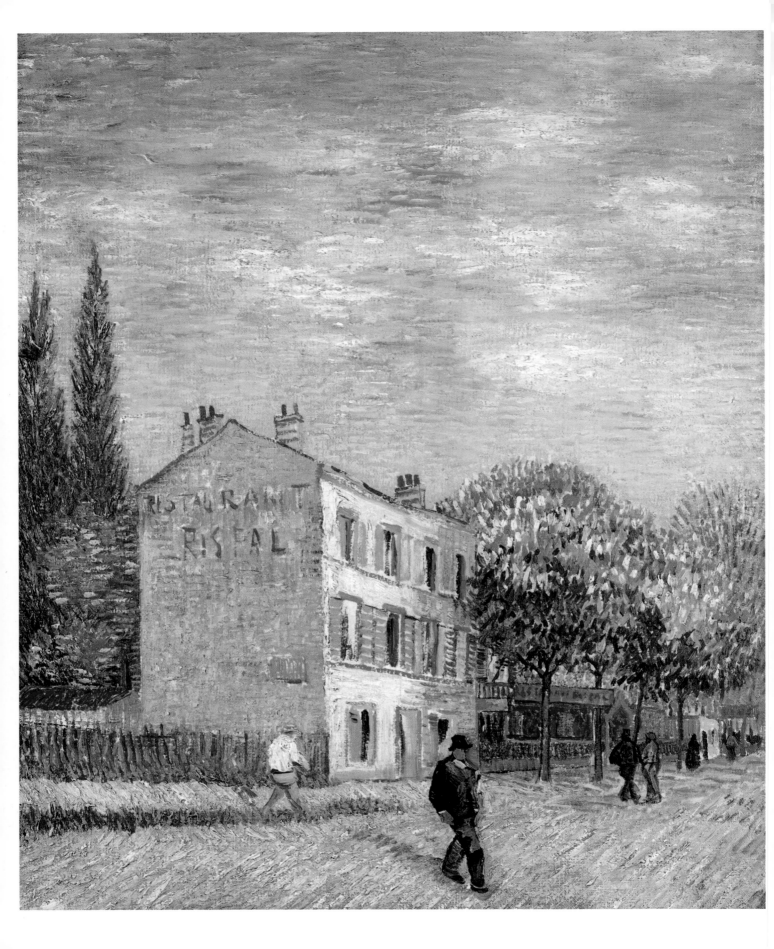

아니에르의 리스팔 레스토랑
The Rispal Restaurant at Asnières
파리, 1887년 여름
캔버스에 유채, 72×60cm
캔자스시티, 넬슨 앳킨스 미술관

아니에르의 라 시렌 레스토랑
Restaurant de la Sirène at Asnières
파리, 1887년 여름
캔버스에 유채, 54×65cm
파리, 오르세 미술관

아니에르의 레스토랑 외부
Exterior of a Restaurant at Asnières
파리, 1887년 여름
캔버스에 유채, 18.5×27cm
암스테르담, 반 고흐 미술관

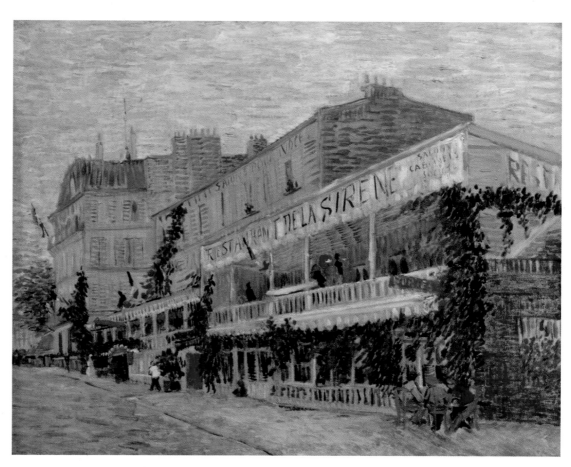

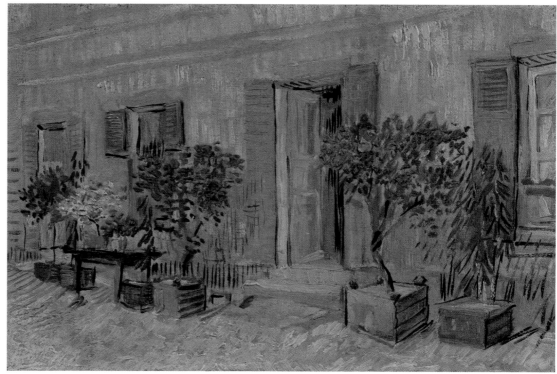

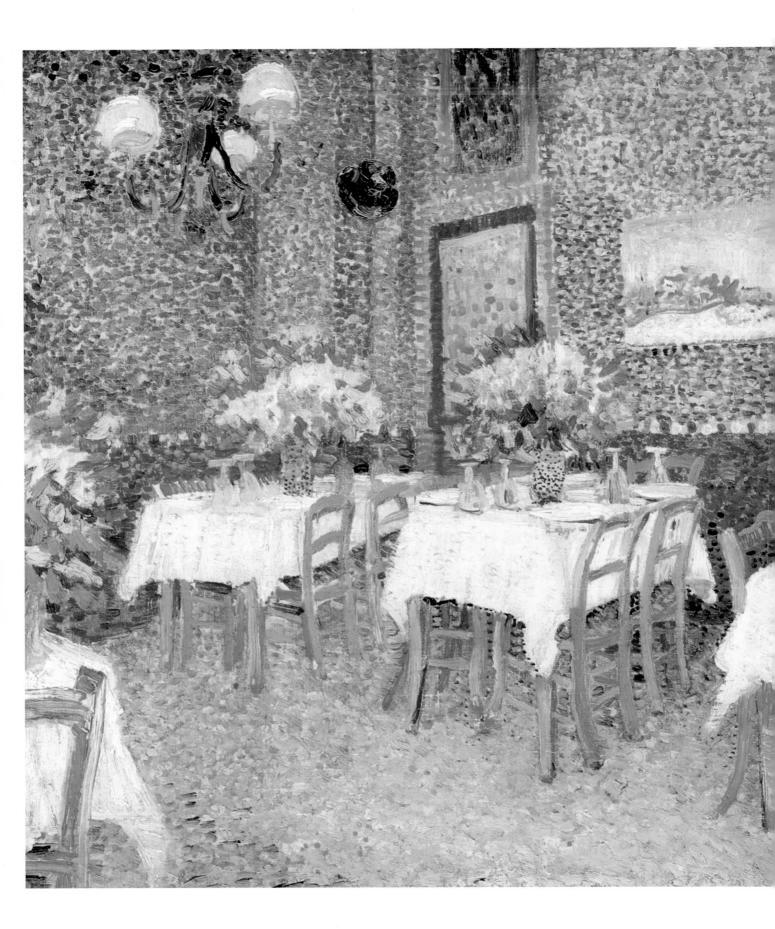

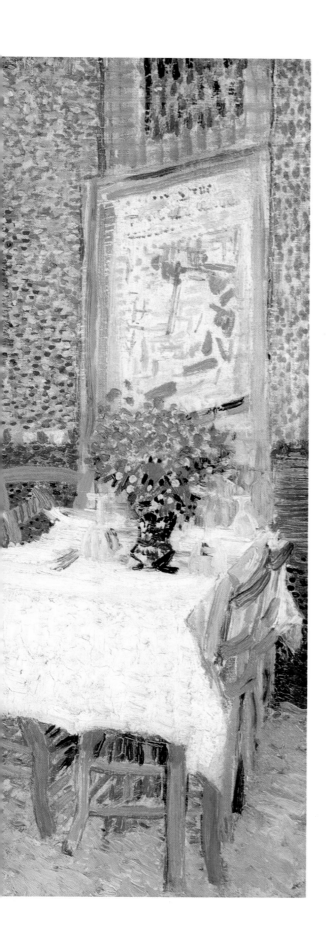

레스토랑 내부
Interior of a Restaurant
파리, 1887년 6~7월
캔버스에 유채, 44.5×56.5cm
오테를로, 크뢸러 뮐러 미술관

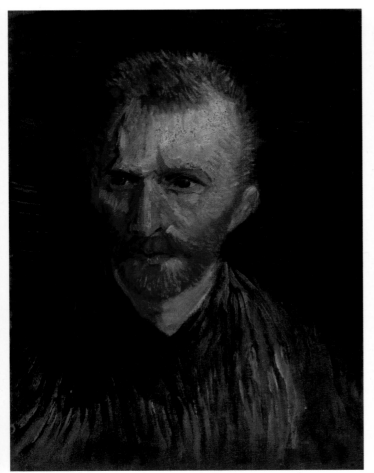

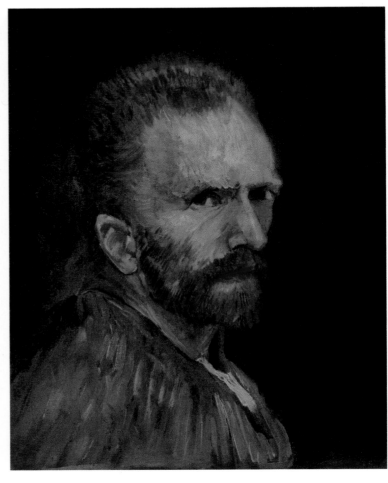

자화상
Self-Portrait
파리, 1887년 여름
캔버스에 유채, 41×33cm
암스테르담, 반 고흐 미술관

자화상
Self-Portrait
파리, 1887년 여름
캔버스에 유채, 41×33.5cm
하트퍼드, 워즈워스 아테네움

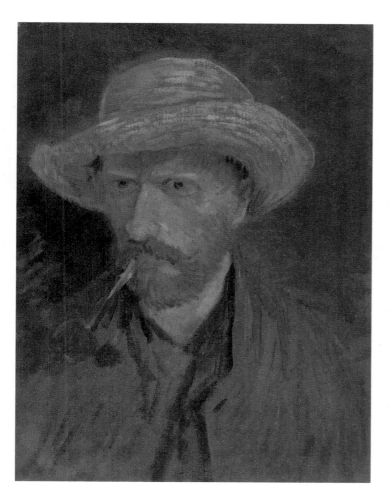

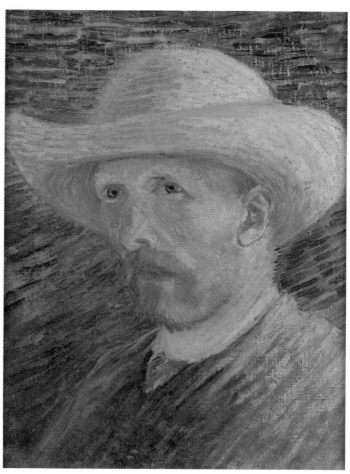

밀짚모자를 쓰고 담뱃대를 문 자화상
Self-Portrait with Straw Hat and Pipe
파리, 1887년 여름
캔버스에 유채, 41.5×31.5cm
암스테르담, 반 고흐 미술관

밀짚모자를 쓴 자화상
Self-Portrait with Straw Hat
파리, 1887년 여름
캔버스에 유채, 41×31cm
암스테르담, 반 고흐 미술관

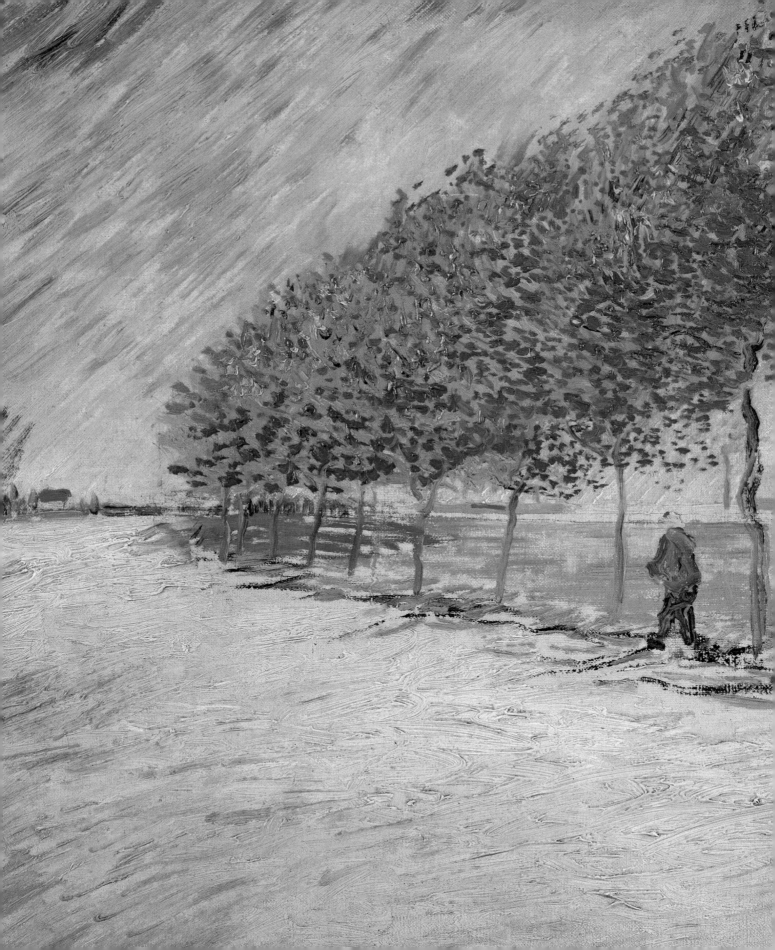

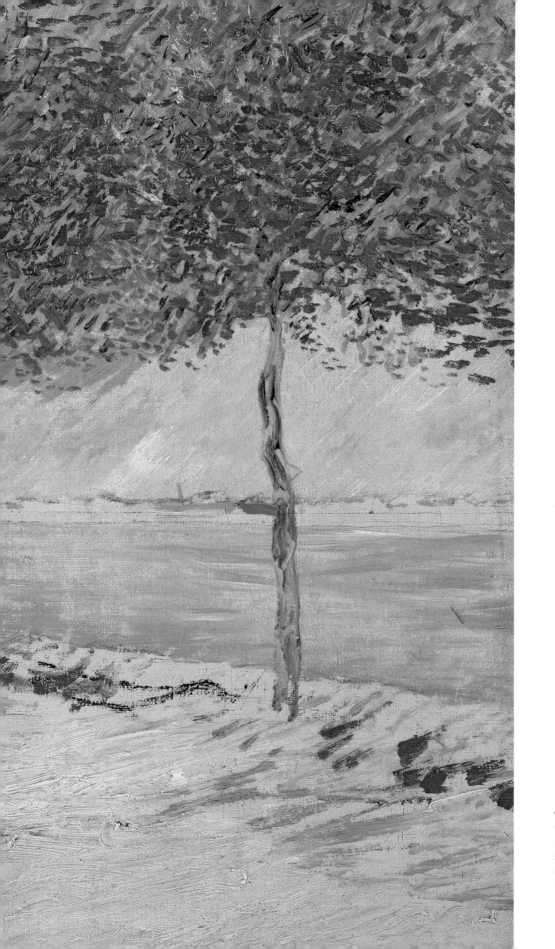

아니에르 부근 센 강둑의 산책길
Walk along the Banks of the Seine
near Asnières
파리, 1887년 6~7월
캔버스에 유채, 49×65.5cm
암스테르담, 반 고흐 미술관

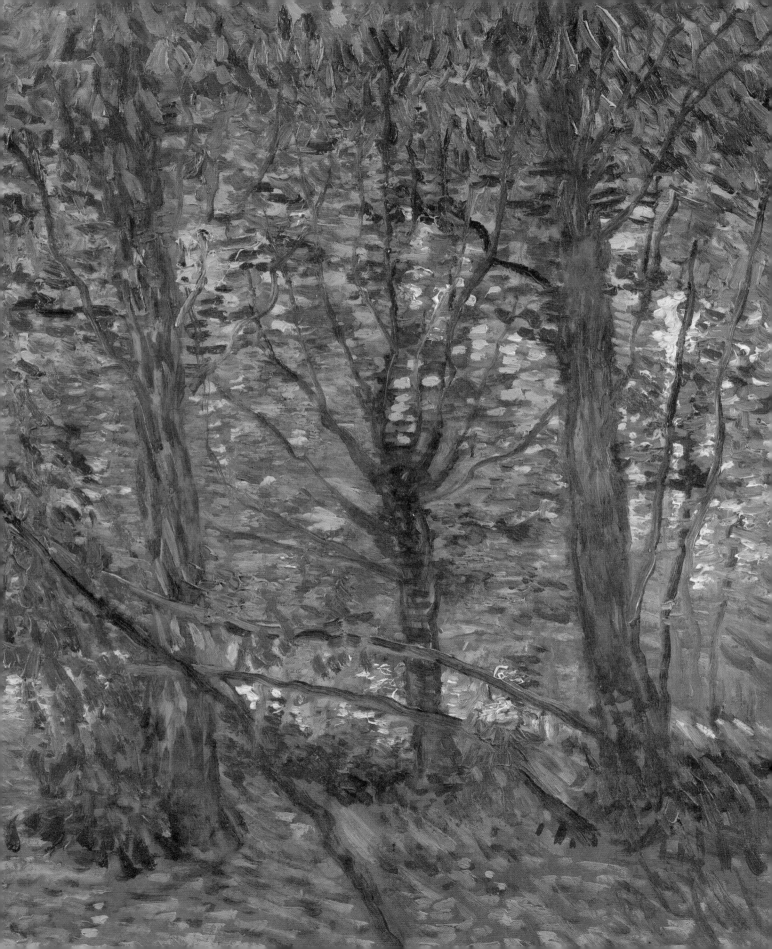

나무와 덤불
Trees and Undergrowth
파리, 1887년 여름
캔버스에 유채, 46×36cm
암스테르담, 반 고흐 미술관

봄 낚시, 클리시 다리
Fishing in the Spring, Pont de Clichy
파리, 1887년 봄
캔버스에 유채, 49×58cm
시카고, 시카고 아트인스티튜트

노 젓는 배가 있는 강 풍경
View of a River with Rowing Boats
파리, 1887년 봄
캔버스에 유채, 52×65cm
개인 소장

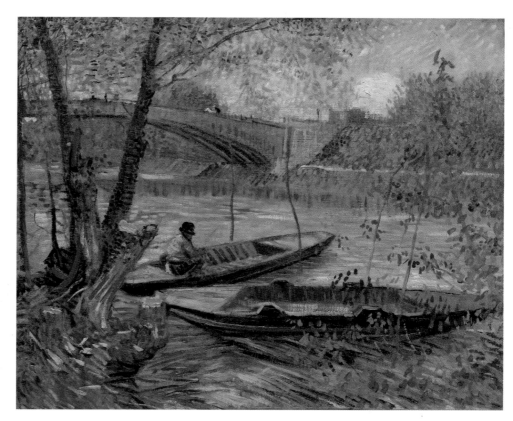

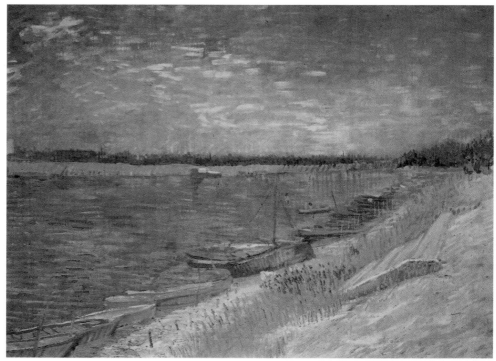

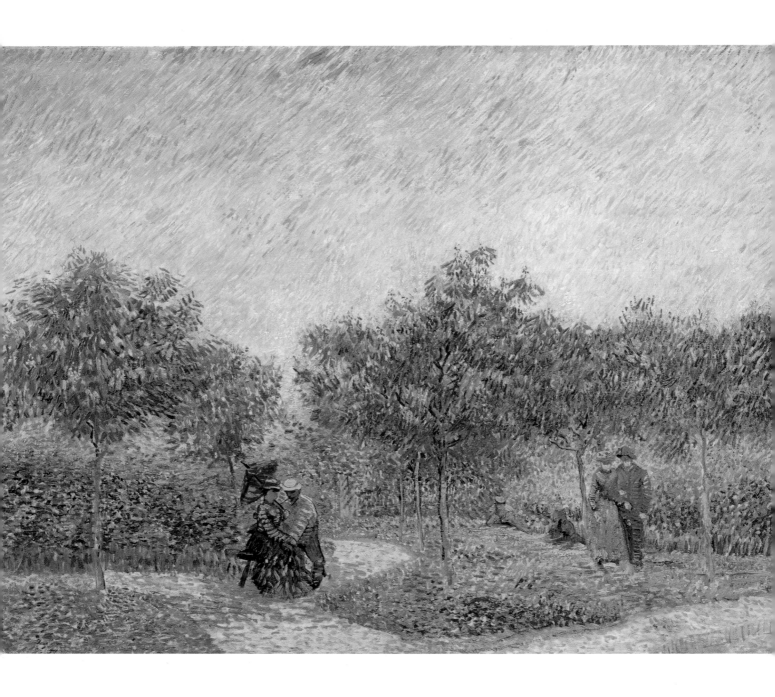

아니에르의 브와예 다르장송 공원의 연인들
Couples in the Voyer d'Argenson Park at Asnières
파리, 1887년 6~7월
캔버스에 유채, 75×112.5cm
암스테르담, 반 고흐 미술관

정원에서 산책하는 여자
A Woman Walking in a Garden
파리, 1887년 6~7월
캔버스에 유채, 48×60cm
개인 소장

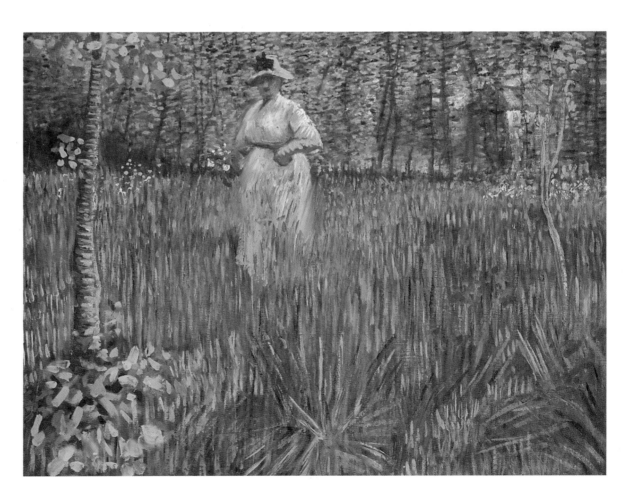

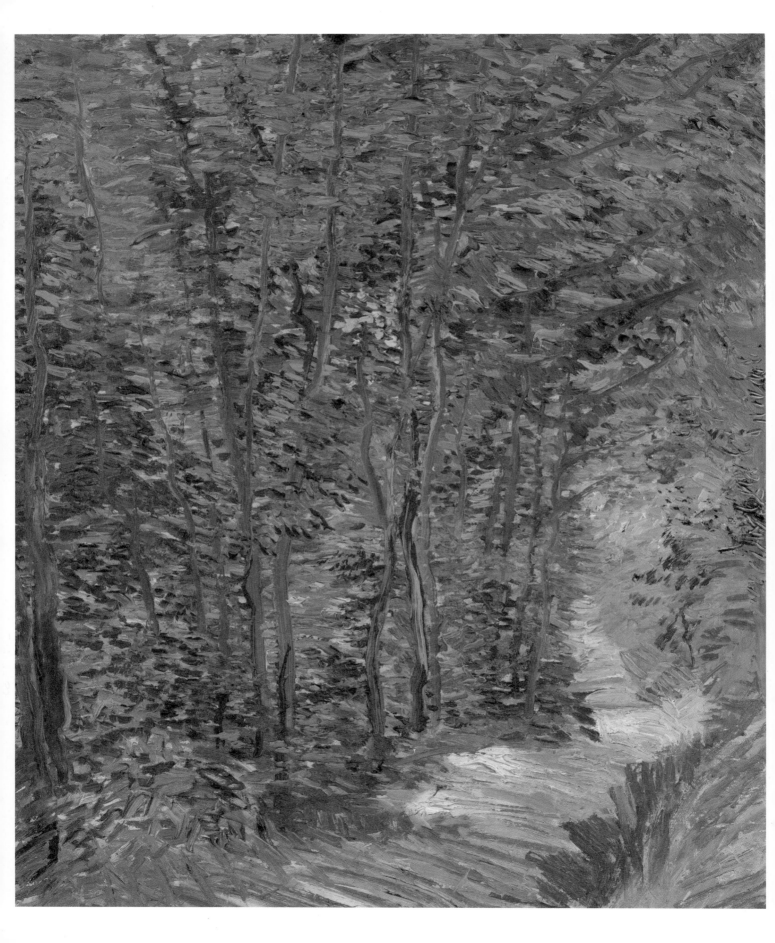

숲길
Path in the Woods
파리, 1887년 여름
캔버스에 유채, 46×38.5cm
암스테르담, 반 고흐 미술관

풀밭에 앉아 있는 여자
Woman Sitting in the Grass
파리, 1887년 봄
마분지에 유채, 41.5×34.5cm
뉴욕, 개인 소장

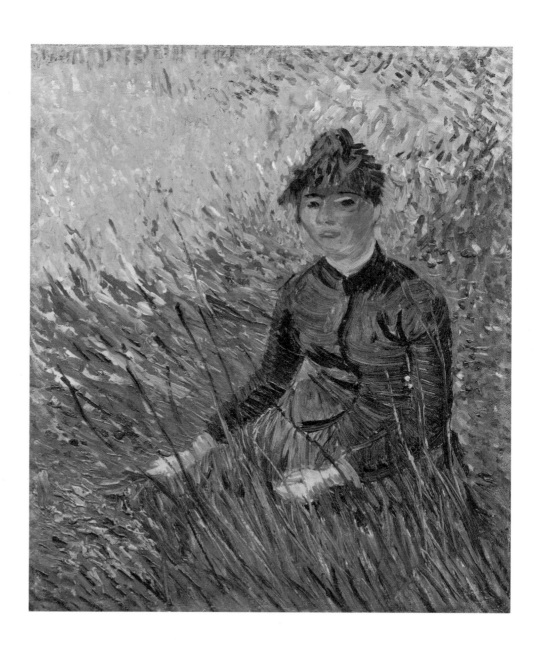

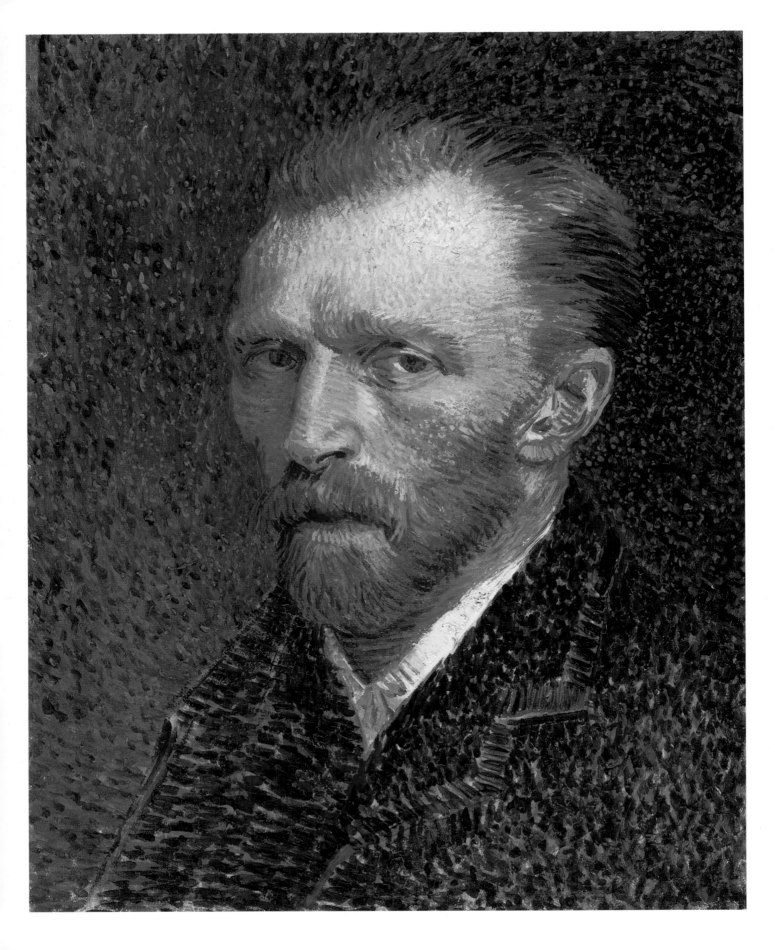

자화상
Self-Portrait
파리, 1887년 봄
마분지에 유채, 42×33.7cm
시카고, 시카고 아트인스티튜트

자화상
Self-Portrait
파리, 1887년 봄~여름
캔버스에 유채, 41×33cm
암스테르담, 반 고흐 미술관

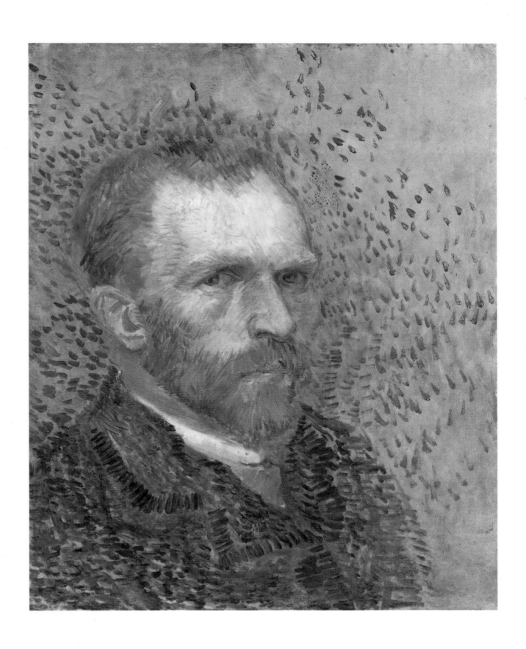

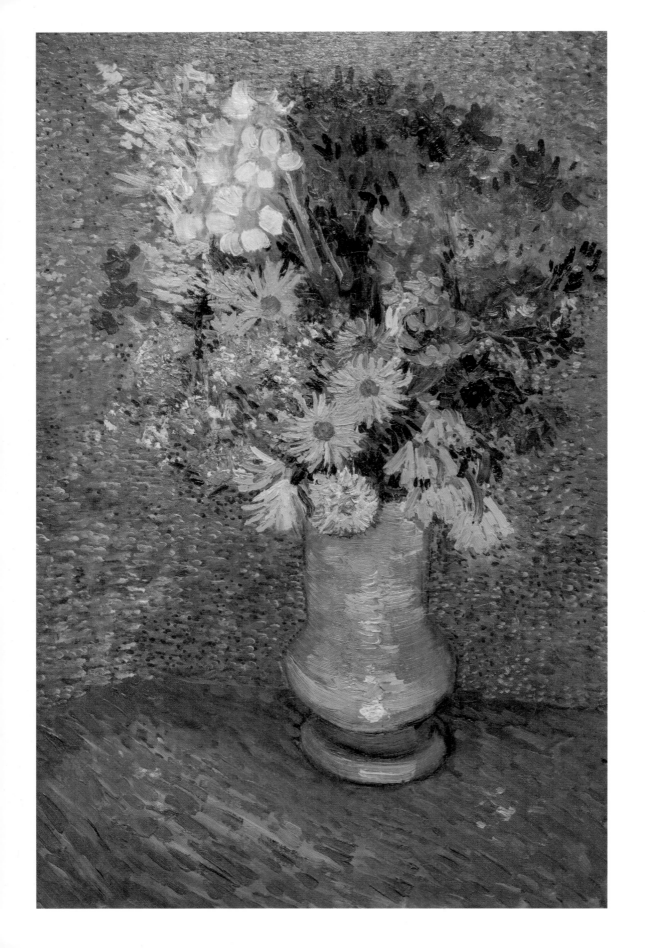

데이지와 아네모네 화병
A Vase with Daisies and Anemones
파리, 1887년 여름
캔버스에 유채, 61×38cm
오테를로, 크뢸러 뮐러 미슬관

국화와 야생화 화병
Chrysanthemums and Wild Flowers in a Vase
파리, 1887년 가을
캔버스에 유채, 65×54cm
뉴욕, 메트로폴리탄 미술관

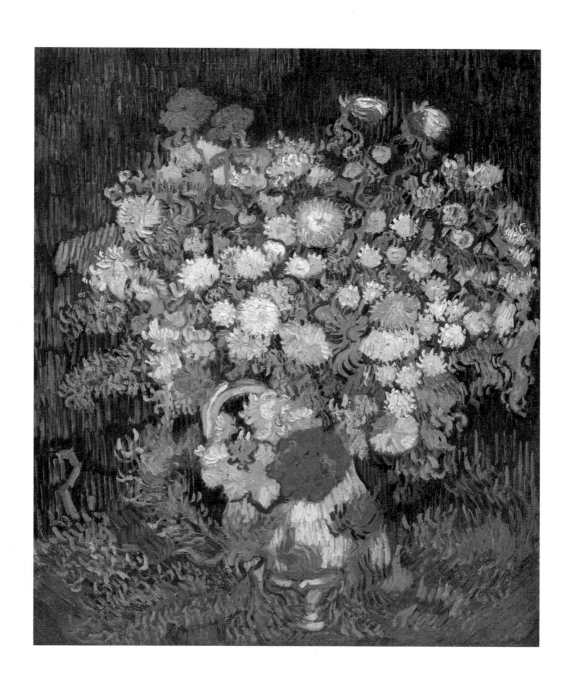

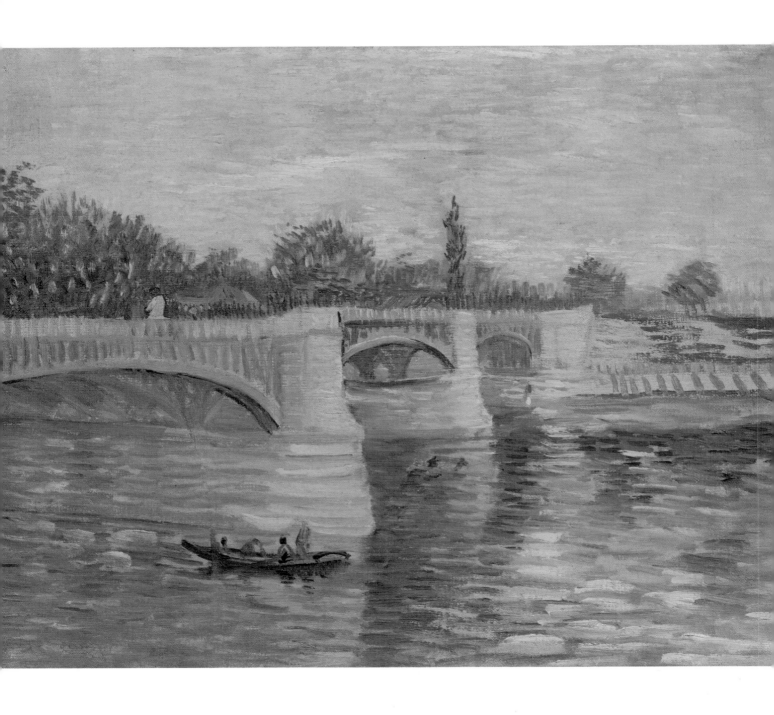

그랑드자트 다리가 보이는 센 강
The Seine with the Pont de la Grande Jatte
파리, 1887년 여름
캔버스에 유채, 32×40.5cm
암스테르담, 반 고흐 미술관

센 강둑
The Banks of the Seine
파리, 1887년 5~6월
캔버스에 유채, 32×46cm
암스테르담, 반 고흐 미술관

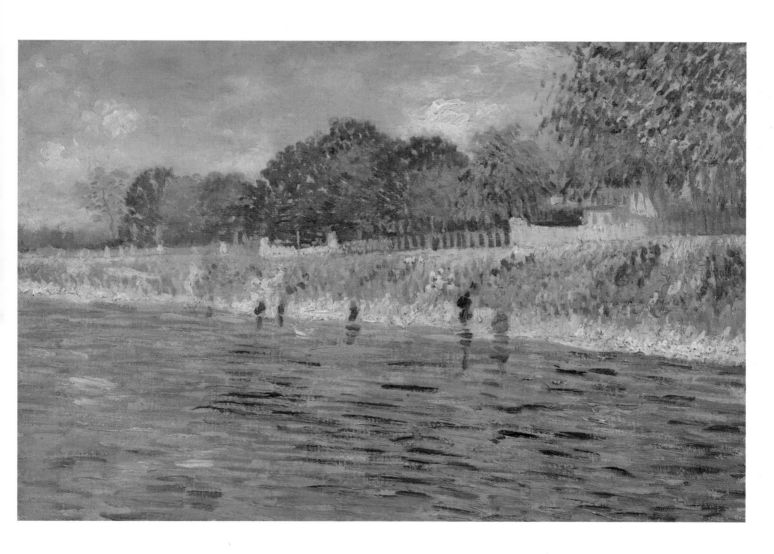

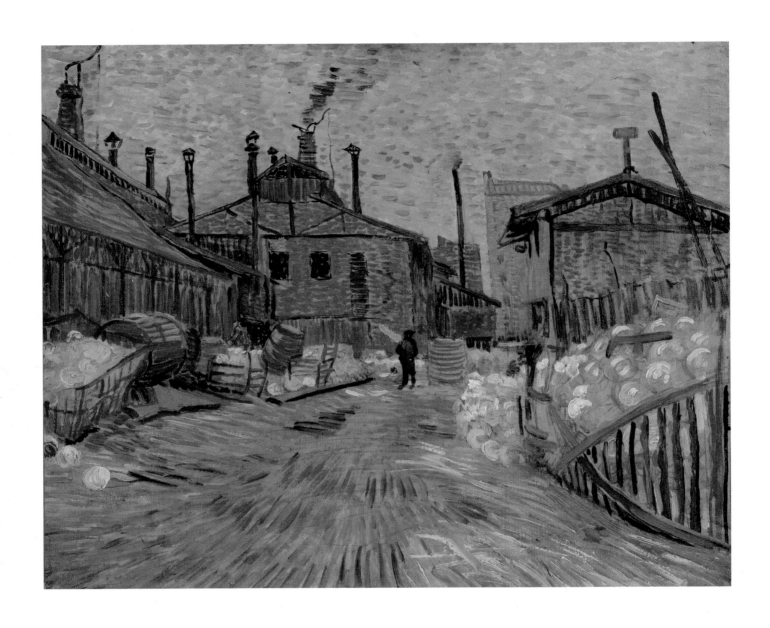

아니에르의 공장
The Factories at Asnières
파리, 1887년 여름
캔버스에 유채, 46.5×54cm
펜실베니아 메리온 역, 반즈 재단

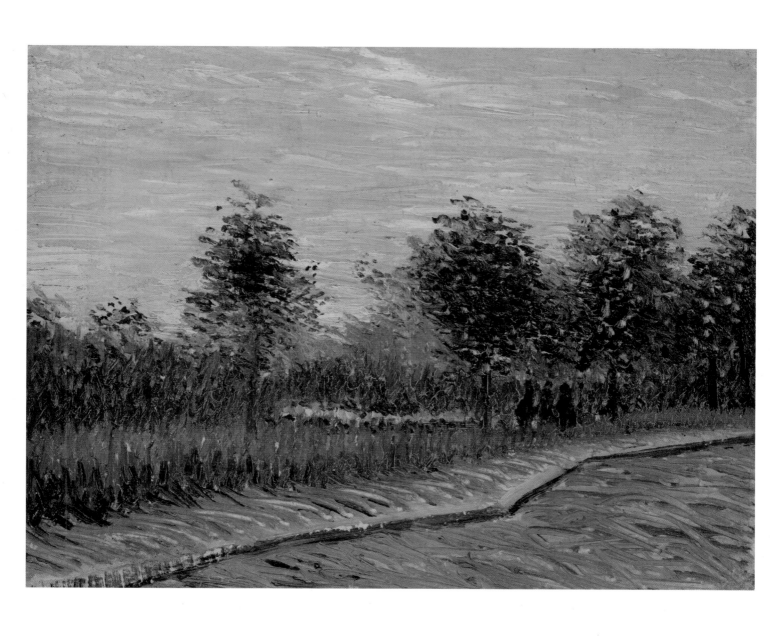

아니에르의 브와예 다르장송 공원의 길
Lane in Voyer d'Argenson Park at Asnières
파리, 1887년 6~7월
마분지 위 캔버스에 유채, 33×42cm
암스테르담, 반 고흐 미술관

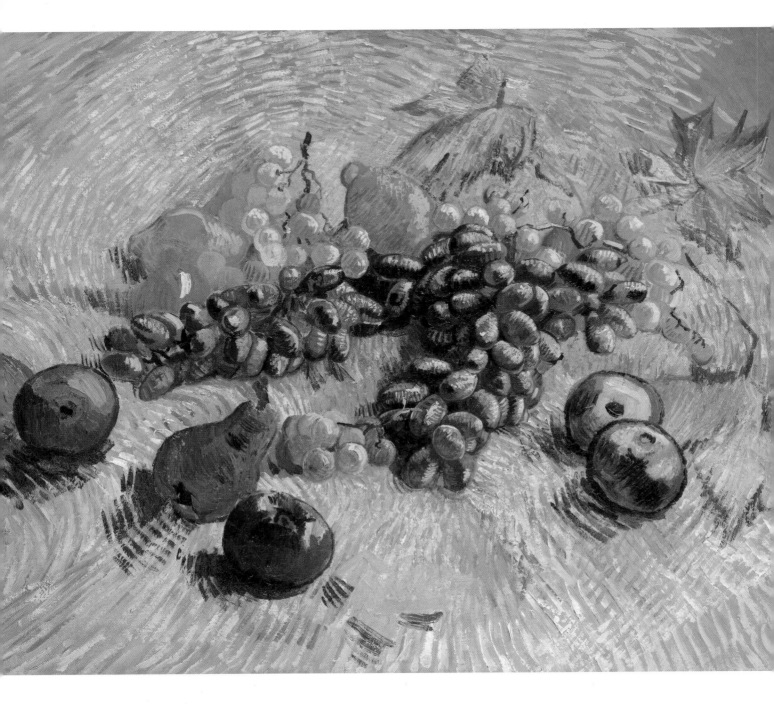

포도, 사과, 배와 레몬이 있는 정물
Still Life with Grapes, Apples, Pear and Lemons
파리, 1887년 가을
캔버스에 유채, 44×59cm
시카고, 시카고 아트인스티튜트

잘린 해바라기 두 송이
Two Cut Sunflowers
파리, 1887년 8~9월
캔버스에 유채, 43.2×61cm
뉴욕, 메트로폴리탄 미술관

배가 있는 정물
Still Life with Pears
파리, 1887~1888년 겨울
캔버스에 유채, 46×59.5cm
드레스덴, 신거장 미술관

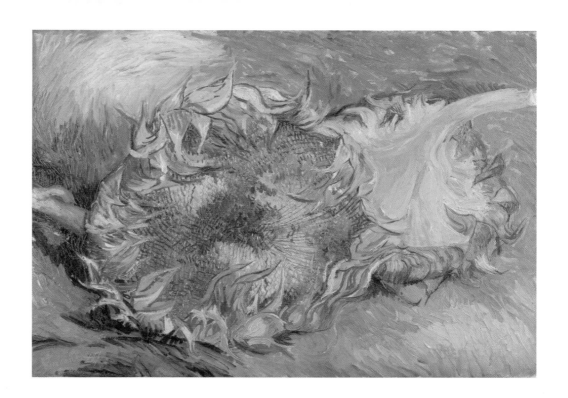

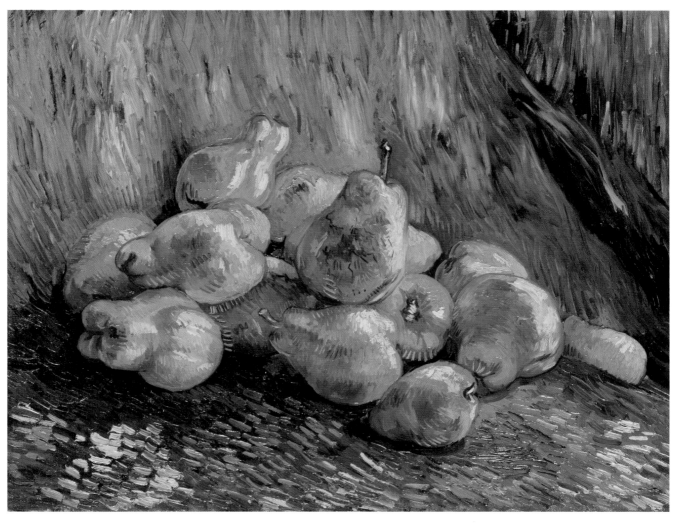

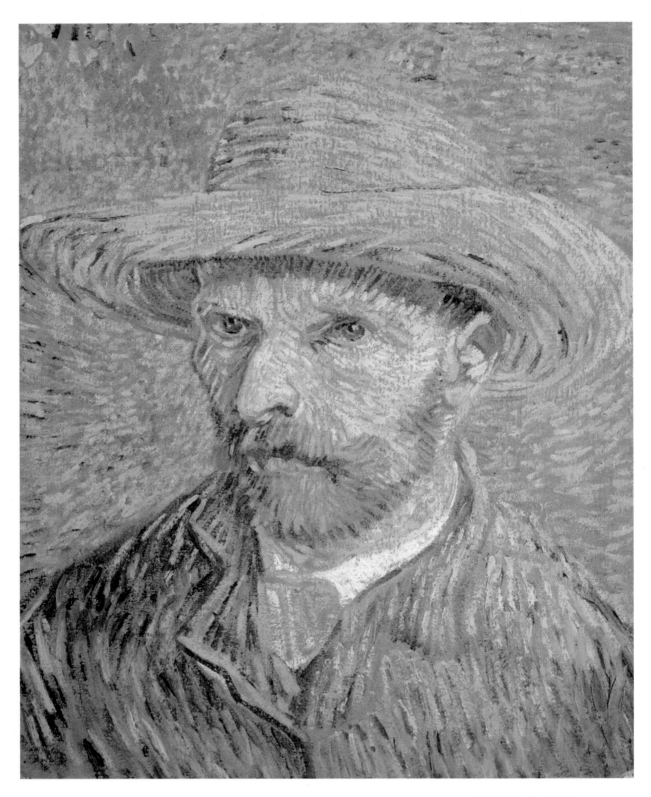

밀짚모자를 쓴 자화상
Self-Portrait with Straw Hat
파리, 1887~1888년 겨울
캔버스에 유채, 40.6×31.8cm
뉴욕, 메트로폴리탄 미술관

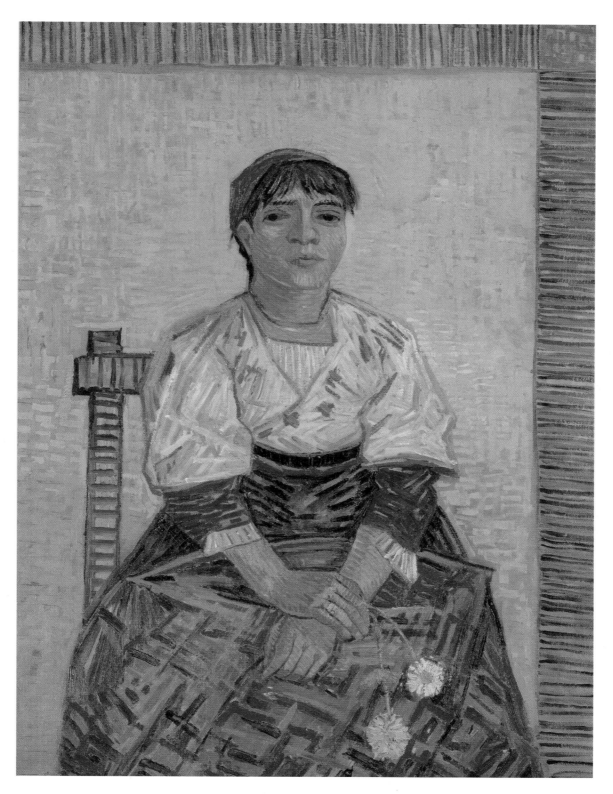

이탈리아 여자(아고스티나 세가토리 추정)
Italian Woman (Agostina Segatori?)
파리, 1887년 겨울
캔버스에 유채, 81×60cm
파리, 오르세 미술관

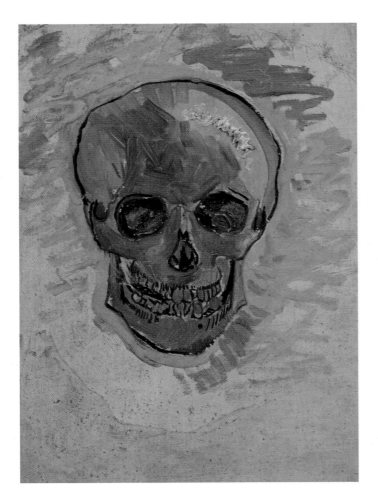

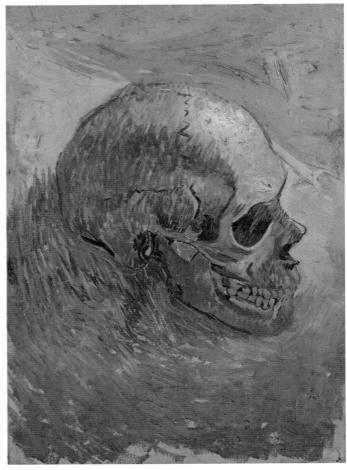

두개골
Skull
파리, 1887~1888년 겨울
삼중 보드 위 캔버스에 유채, 41.5×31.5cm
암스테르담, 반 고흐 미술관

두개골
Skull
파리, 1887~1888년 겨울
삼중 보드 위 캔버스에 유채, 43×31cm
암스테르담, 반 고흐 미술관

석고상, 장미와 소설책 두 권이 있는 정물
Still Life with Plaster Statuette, a Rose and Two Novels
파리, 1887년 겨울
캔버스에 유채, 55×46.5cm
오테를로, 크뢸러 뮐러 미술관

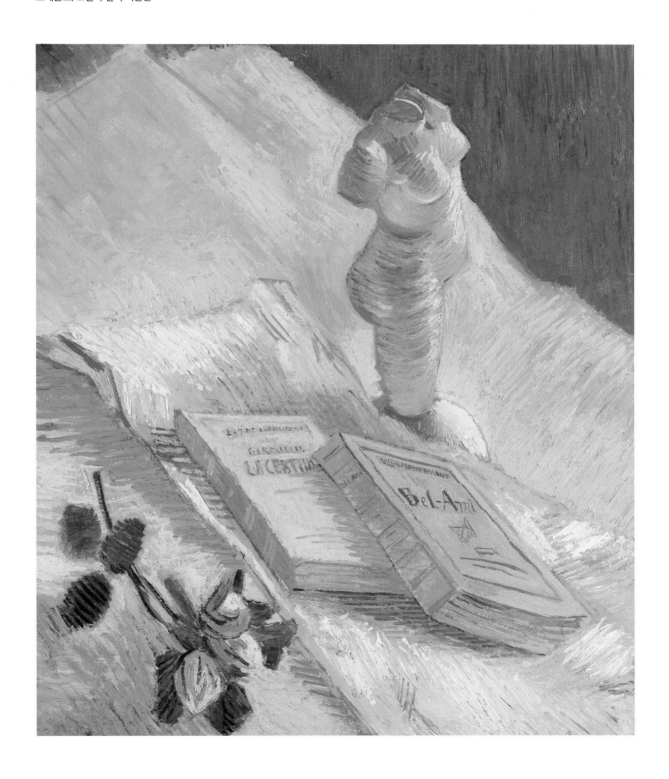

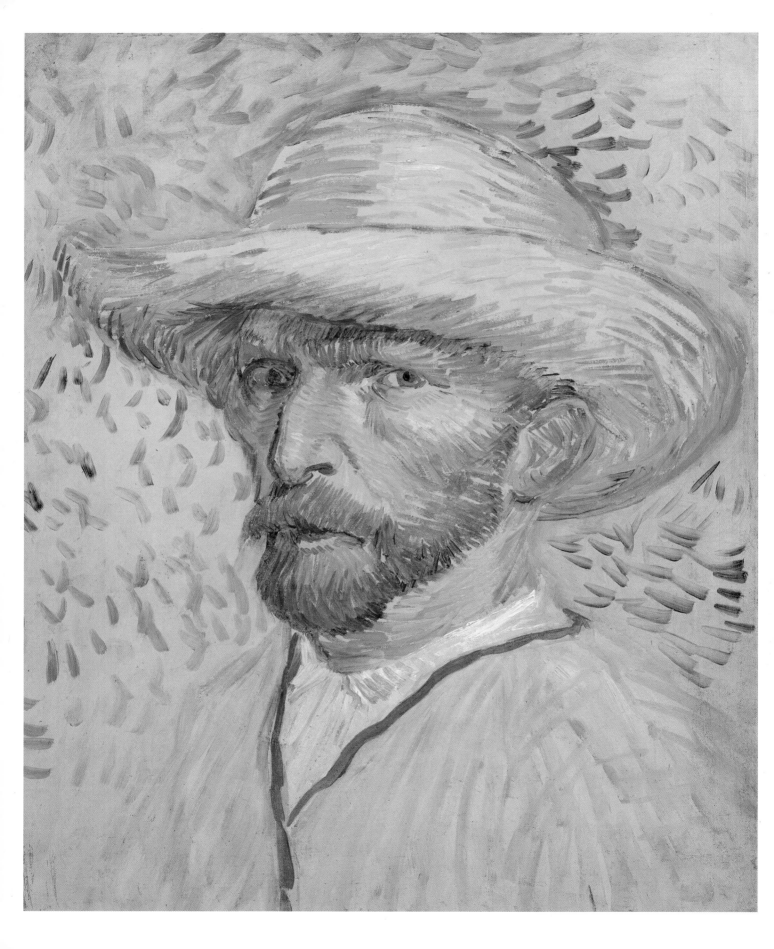

밀짚모자를 쓴 자화상
Self-Portrait with Straw Hat
파리, 1887년 여름
마분지에 유채, 40.5×32.5cm
암스테르담, 반 고흐 미술관

해바라기가 핀 몽마르트르의 길
Montmartre Path with Sunflowers
파리, 1887년 여름
캔버스에 유채, 35.5×27cm
샌프란시스코, 리전 오브 아너 미술관

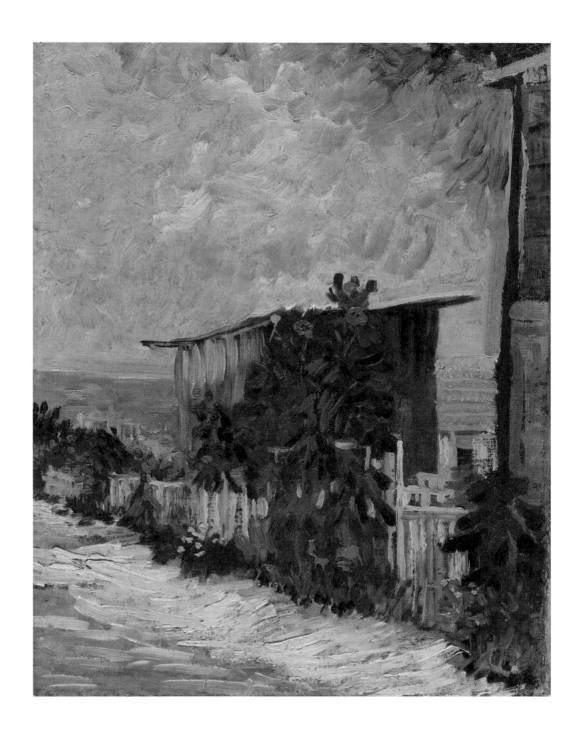

Vincent van Gogh

1888

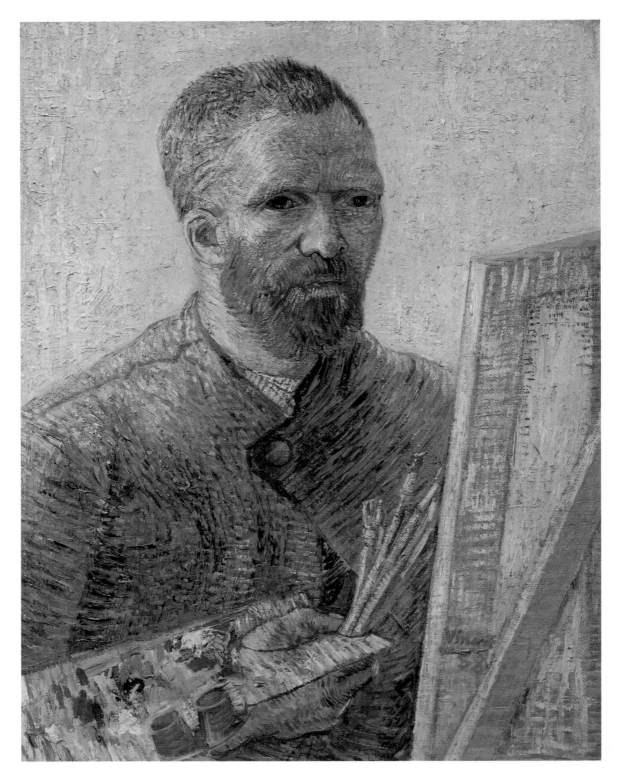

이젤 앞에 있는 자화상
Self-Portrait in Front of the Easel
파리, 1888년 초
캔버스에 유채, 65.5×50.5cm
암스테르담, 반 고흐 미술관

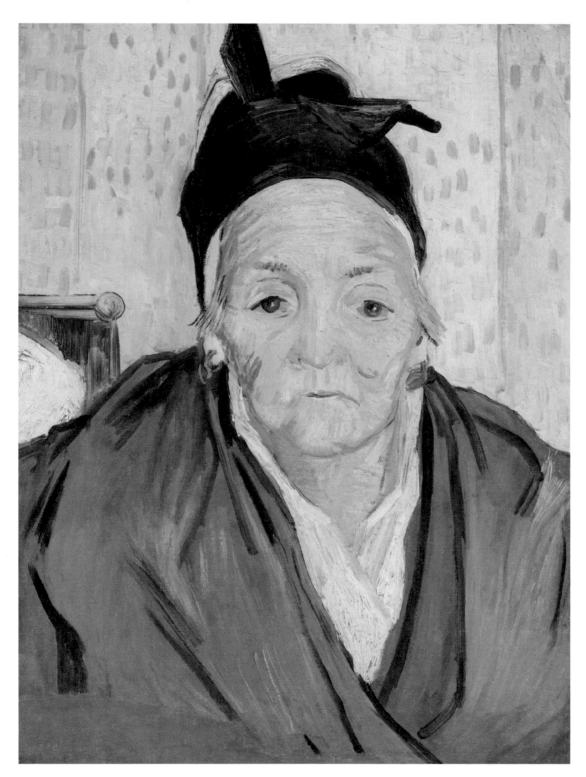

아를의 노파
An Old Woman of Arles
아를, 1888년 2월
캔버스에 유채, 58×42.5cm
암스테르담, 반 고흐 미술관

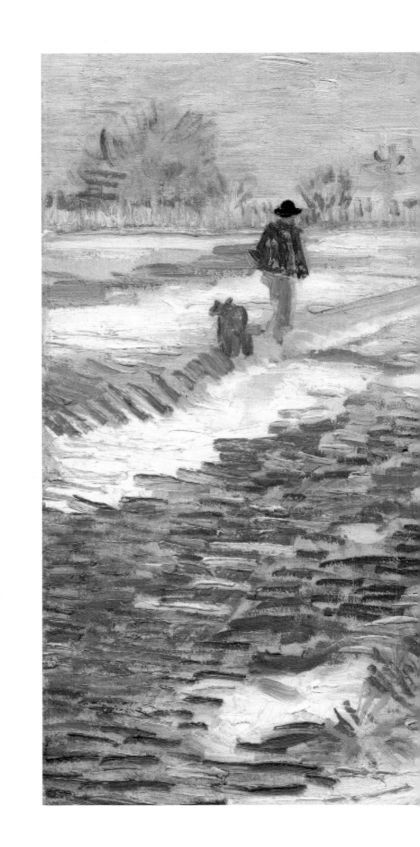

눈이 내린 풍경
Landscape with Snow
아를, 1888년 2월
캔버스에 유채, 38×46cm
뉴욕, 솔로몬 R. 구겐하임 미술관,
저스틴 K. 탄하우저 컬렉션

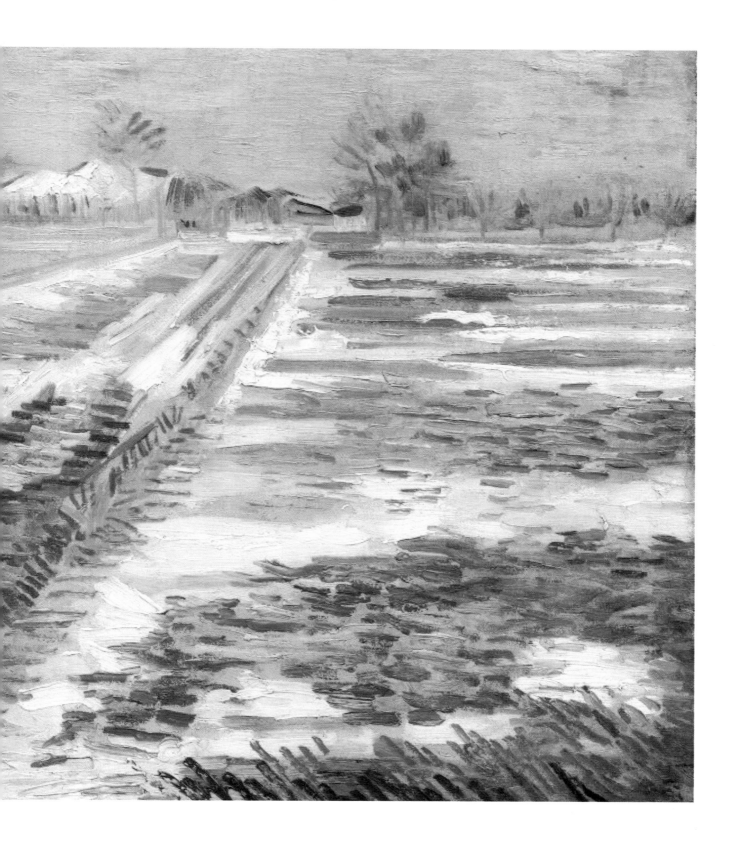

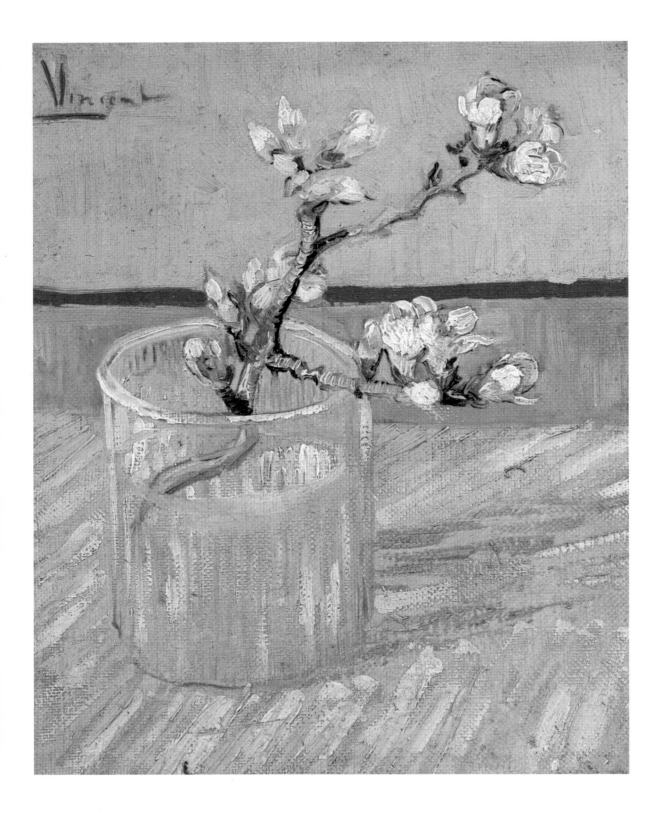

컵에서 꽃을 피우는 아몬드 나뭇가지
Blossoming Almond Branch in a Glass
아를, 1888년 3월 초
캔버스에 유채, 24×19cm
암스테르담, 반 고흐 미술관

나막신 한 켤레
A Pair of Wooden Clogs
아를, 1888년 3월 초
캔버스에 유채, 32.5×40.5cm
암스테르담, 반 고흐 미술관

여섯 개의 오렌지가 있는 바구니
A Basket with Six Oranges
아를, 1888년 3월
캔버스에 유채, 45×54cm
로잔, 바질 P.와 엘리즈 굴랑드리 컬렉션

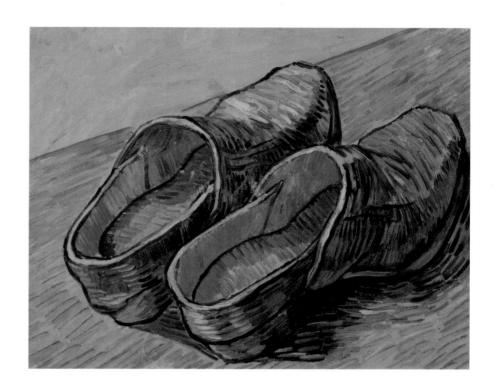

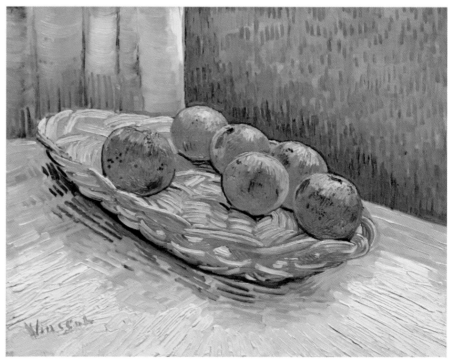

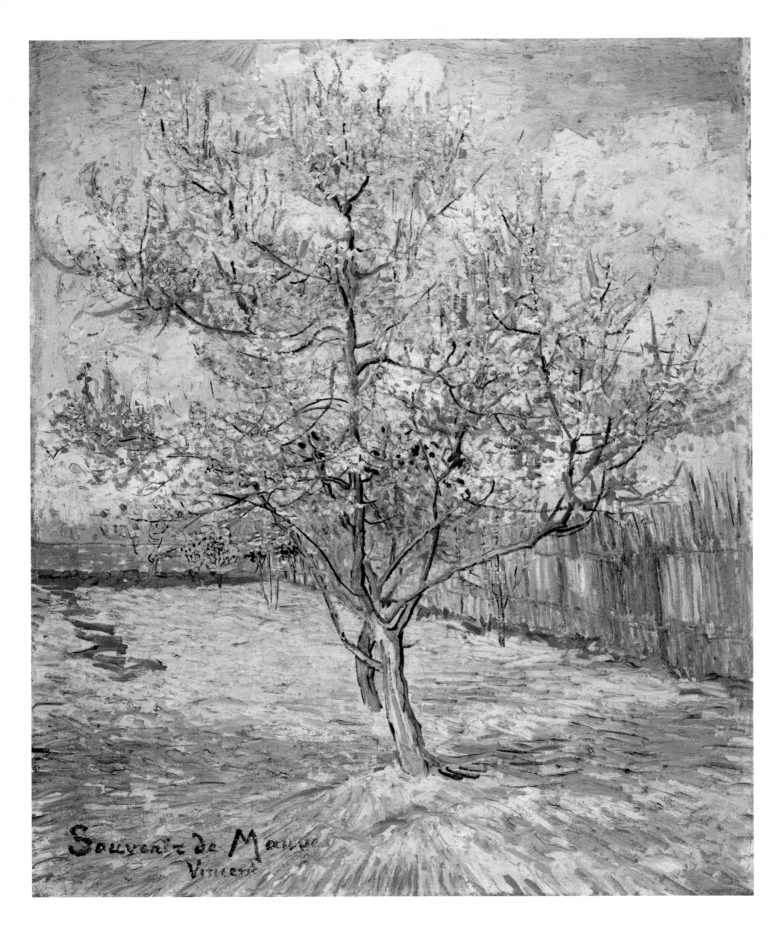

Souvenir de Mauve
Vincent

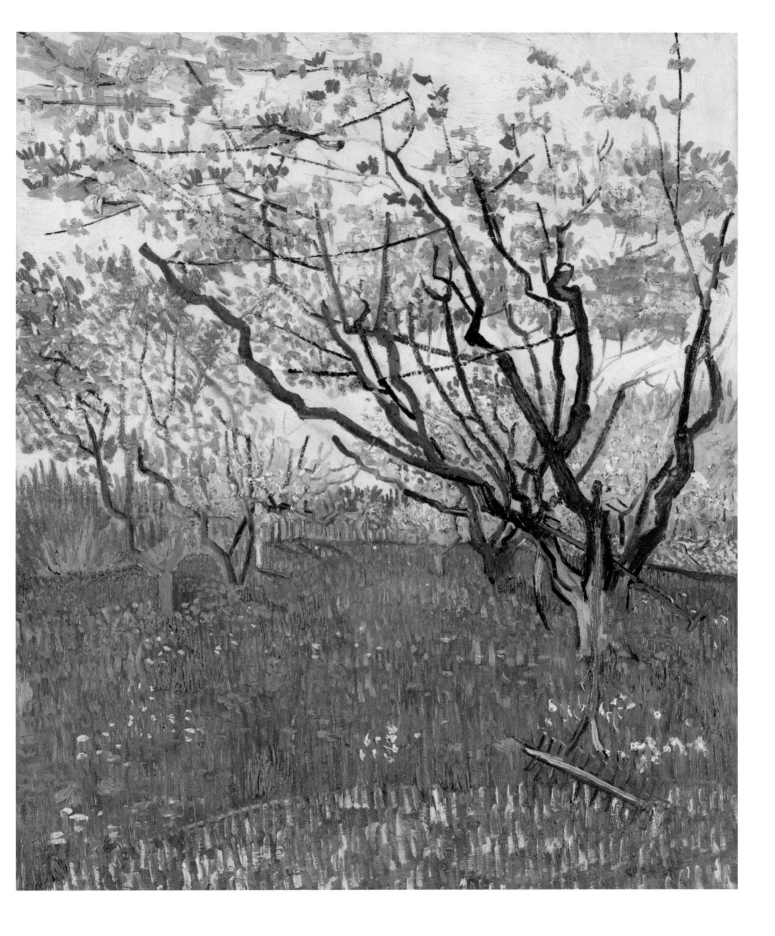

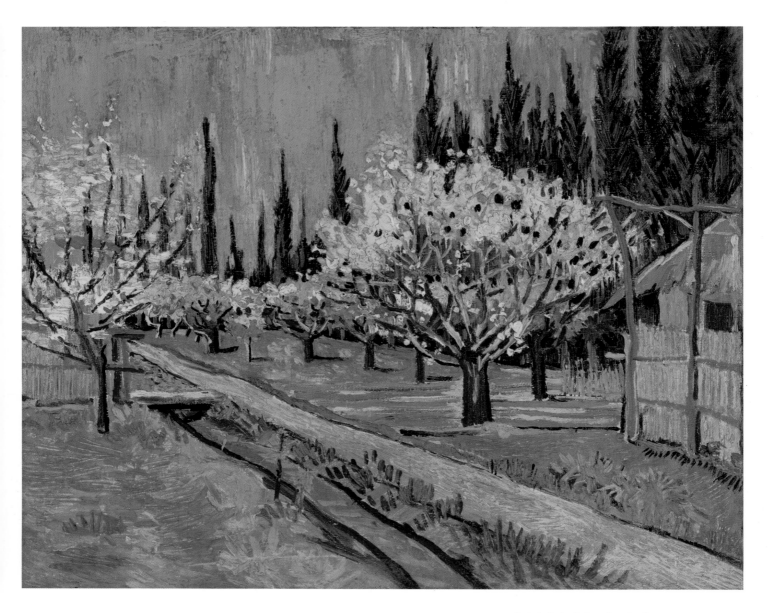

가장자리에 사이프러스가 있는
꽃 피는 과수원
Orchard in Blossom, Bordered by Cypresses
아를, 1888년 4월
캔버스에 유채, 32.5×40cm
뉴욕, 리처드 J. 베른하르트 컬렉션

앞

꽃 피는 분홍 복숭아나무(마우베를 추억하며)
Pink Peach Tree in Blossom(Reminiscence of Mauve)
아를, 1888년 3월
캔버스에 유채, 73×59.5cm
오테를로, 크뢸러 뮐러 미술관

꽃 피는 과수원
Orchard in Blossom
아를, 1888년 3~4월
캔버스에 유채, 72.4×53.5cm
뉴욕, 메트로폴리탄 미술관

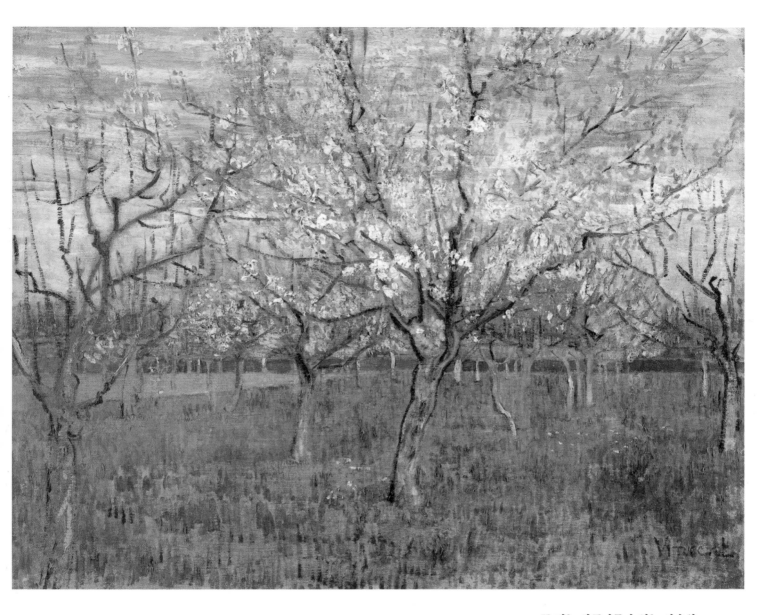

꽃 피는 살구나무가 있는 과수원
Orchard with Blossoming Apricot Trees
아를, 1888년 3월
캔버스에 유채, 64.5×80.5cm
암스테르담, 반 고흐 미술관

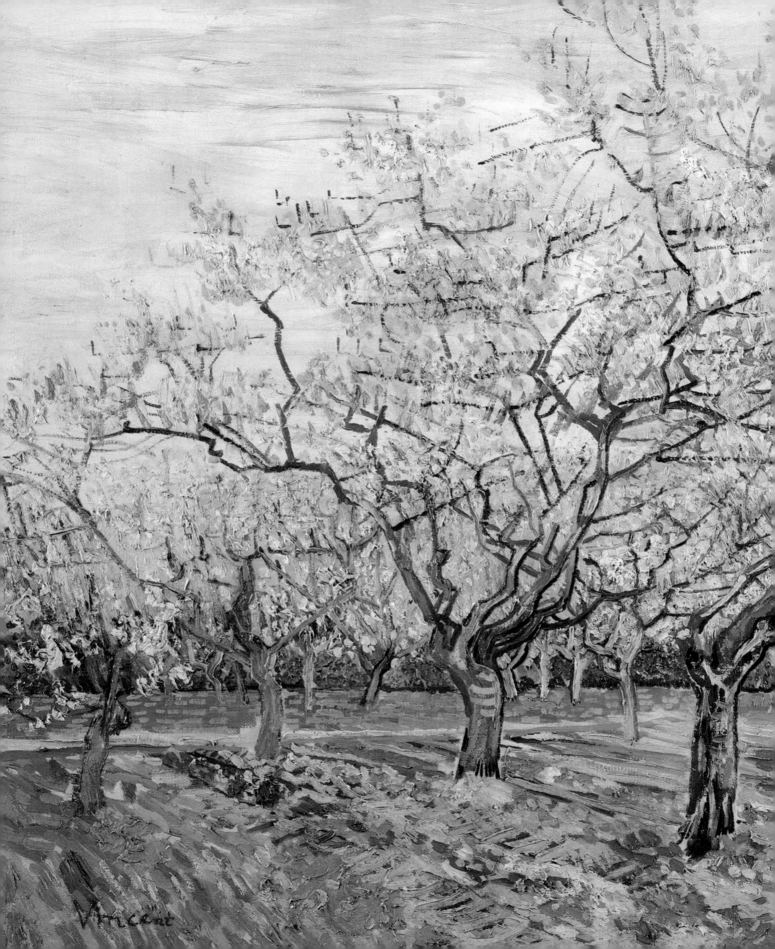

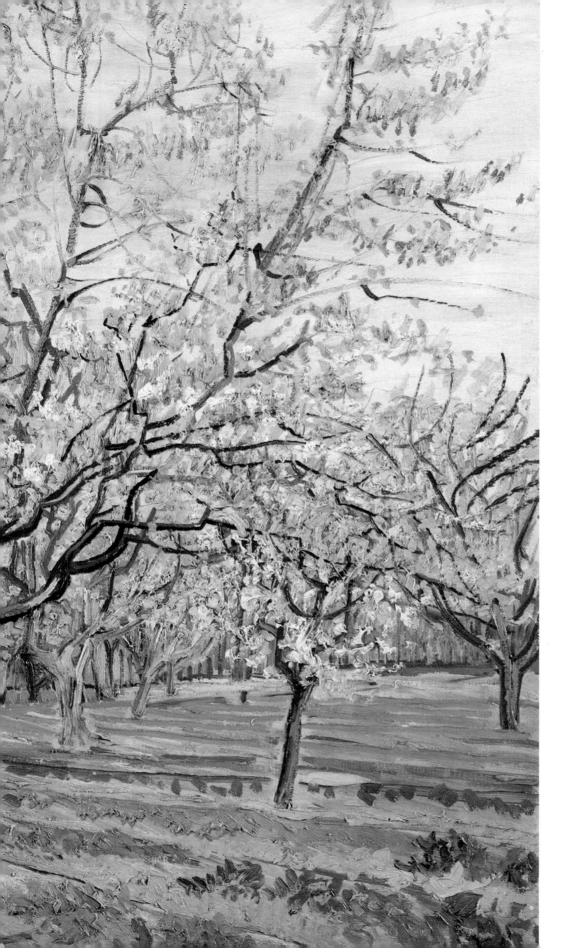

하얀 과수원
The White Orchard
아를, 1888년 4월
캔버스에 유채, 60×81cm
암스테르담, 반 고흐 미술관

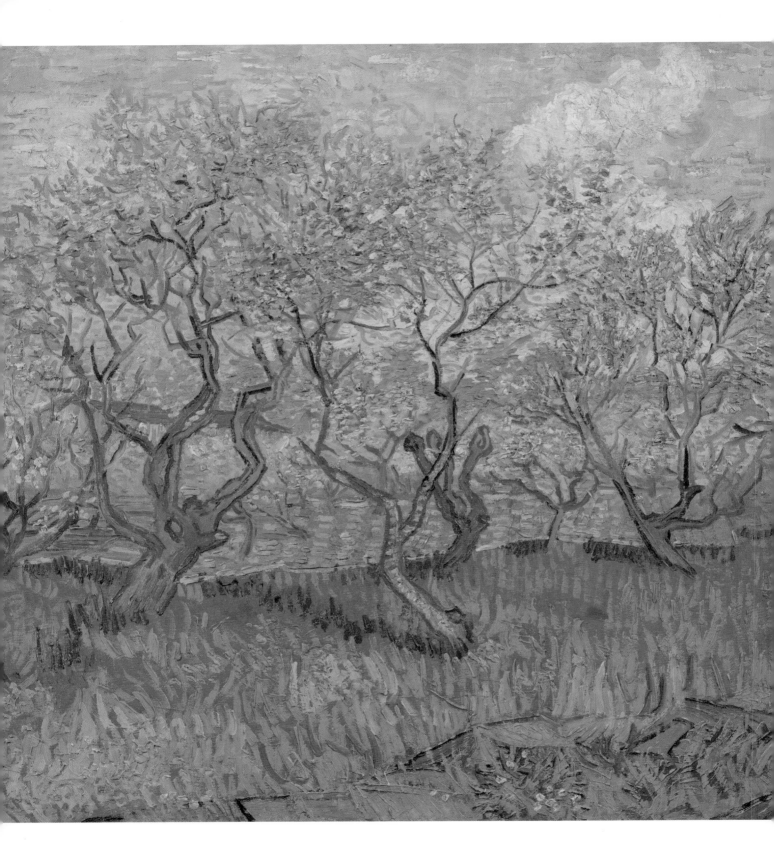

꽃 피는 과수원
Orchard in Blossom
아를, 1888년 4월
캔버스에 유채, 72.5×92cm
암스테르담, 반 고흐 미술관

데이지가 담긴 그릇
A Bowl with Daisies
아를, 1888년 5월
캔버스에 유채, 33×42cm
리치먼드, 버지니아 미술관

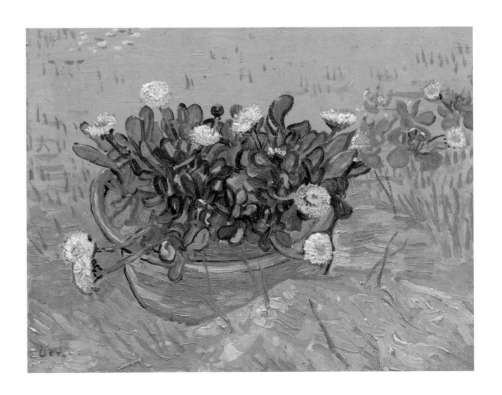

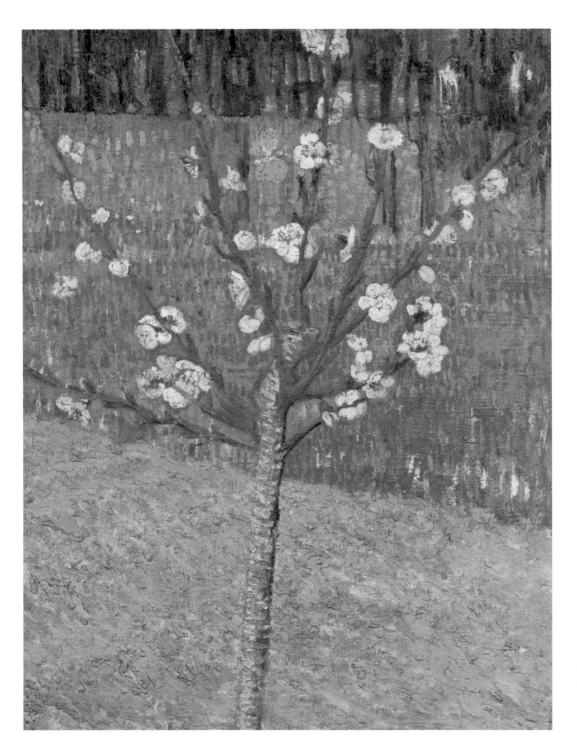

꽃이 핀 아몬드나무
Almond Tree in Blossom
아를, 1888년 4월
캔버스에 유채, 48.5×36cm
암스테르담, 반 고흐 미술관

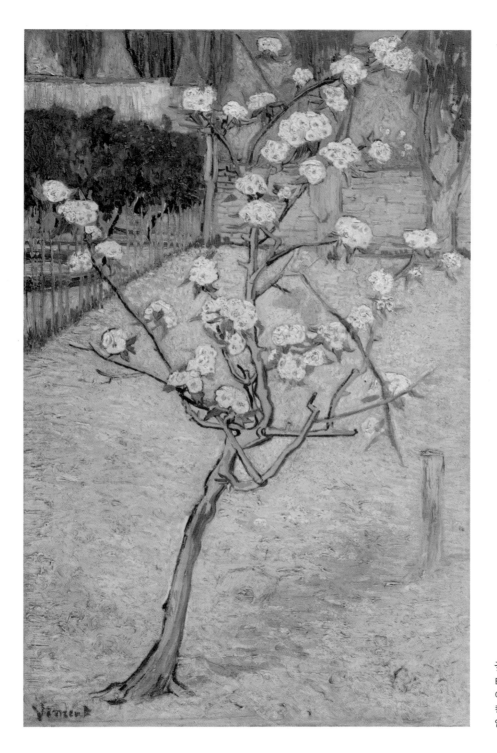

꽃 피는 배나무
Blossoming Pear Tree
아를, 1888년 4월
캔버스에 유채, 73×46cm
암스테르담, 반 고흐 미술관

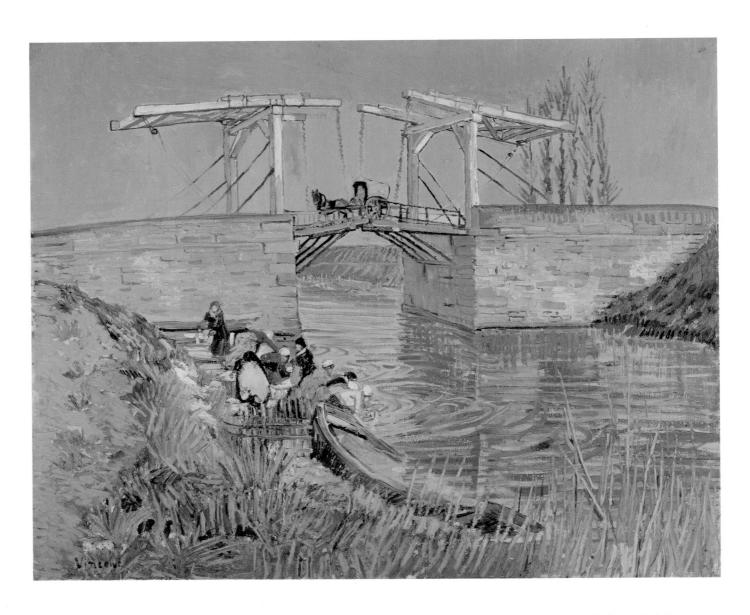

빨래하는 여자들이 있는 아를의 랑글루아 다리
The Langlois Bridge at Arles with Women Washing
아를, 1888년 3월
캔버스에 유채, 54×65cm
오테를로, 크뢸러 뮐러 미술관

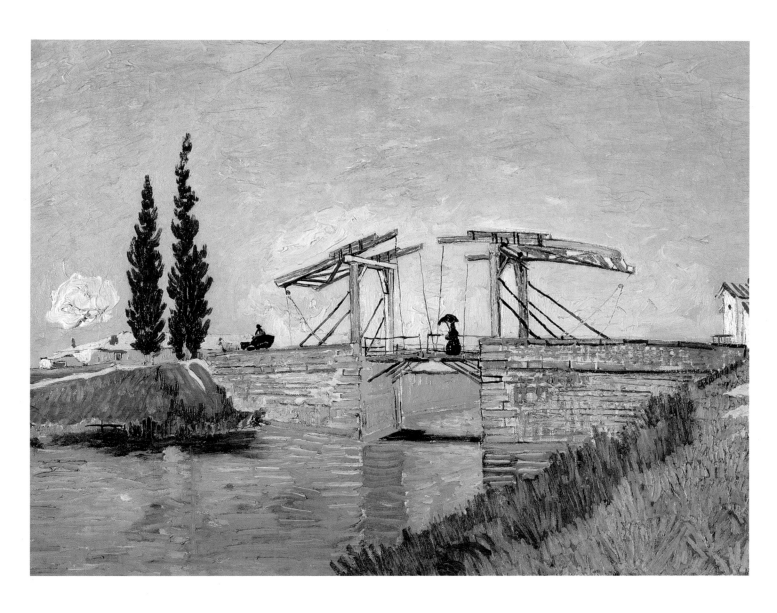

아를의 랑글루아 다리
The Langlois Bridge at Arles
아를, 1888년 5월
캔버스에 유채, 49.5×64cm
쾰른, 발라프 리하르츠 미술관

뒤

아를 부근의 밀밭의 농가
Farmhouses in a Wheat Field near Arles
아를, 1888년 5월
캔버스에 유채, 24.5×35cm
암스테르담, 반 고흐 미술관

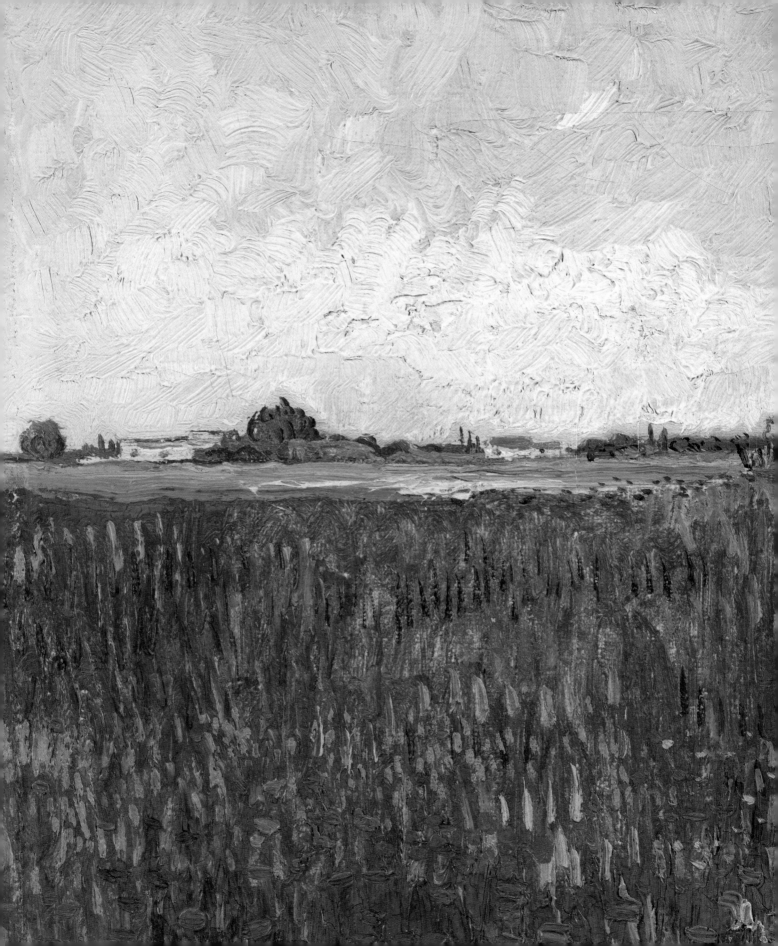

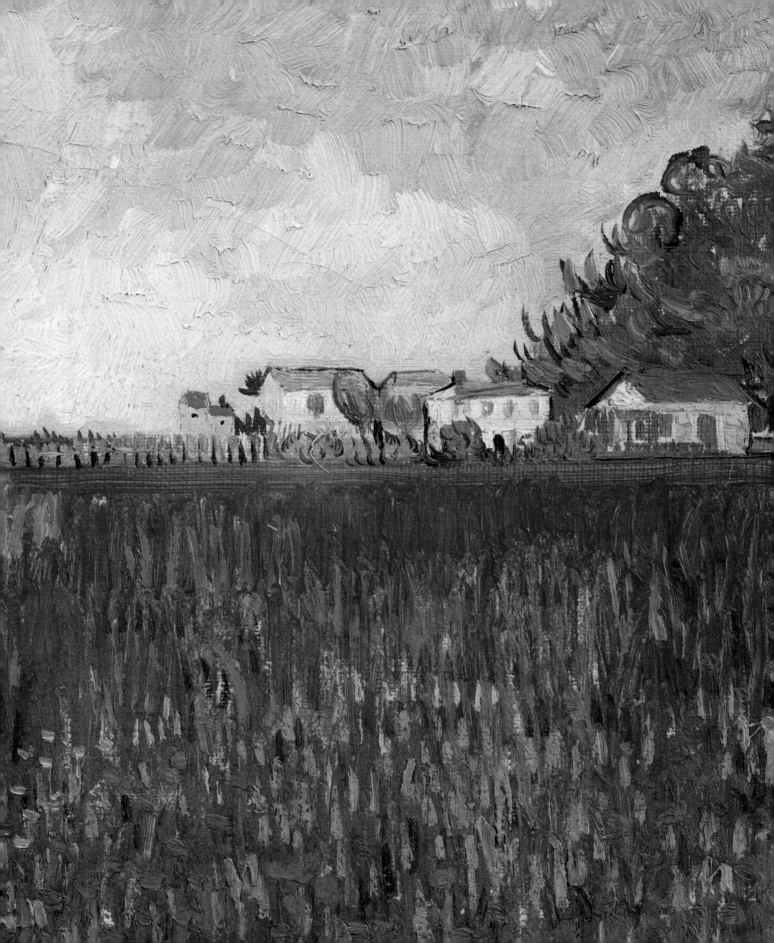

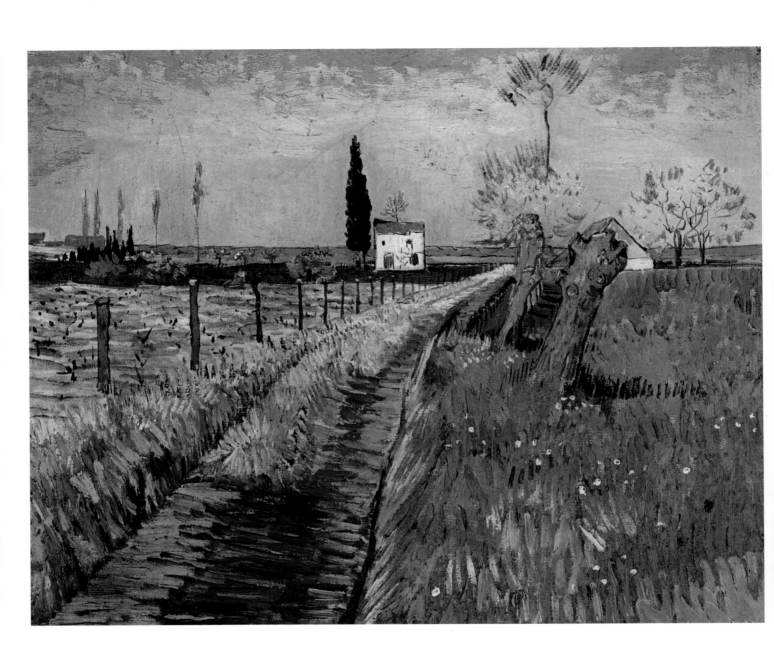

버드나무가 있는 들판을 통과하는 길
Path through a Field with Willows
아를, 1888년 4월
캔버스에 유채, 31×38.5cm
스위스, 개인 소장

밀밭의 농가
Farmhouse in a Wheat Field
아를, 1888년 5월
캔버스에 유채, 45×50cm
암스테르담, 반 고흐 미술관

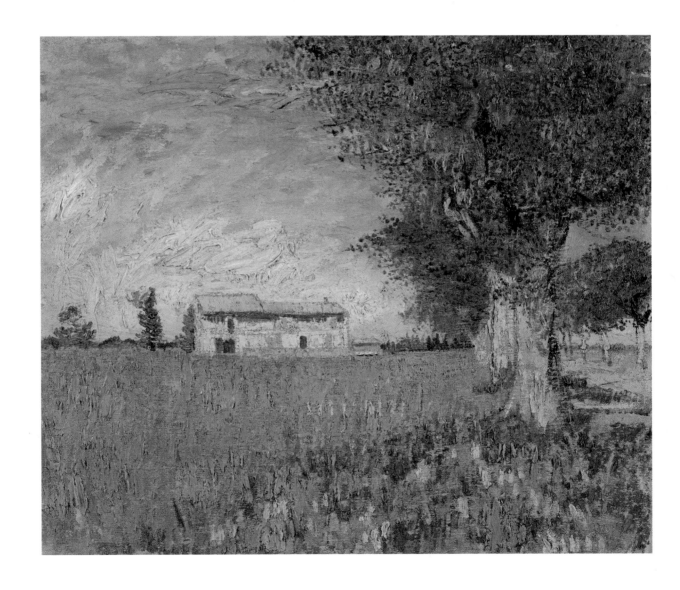

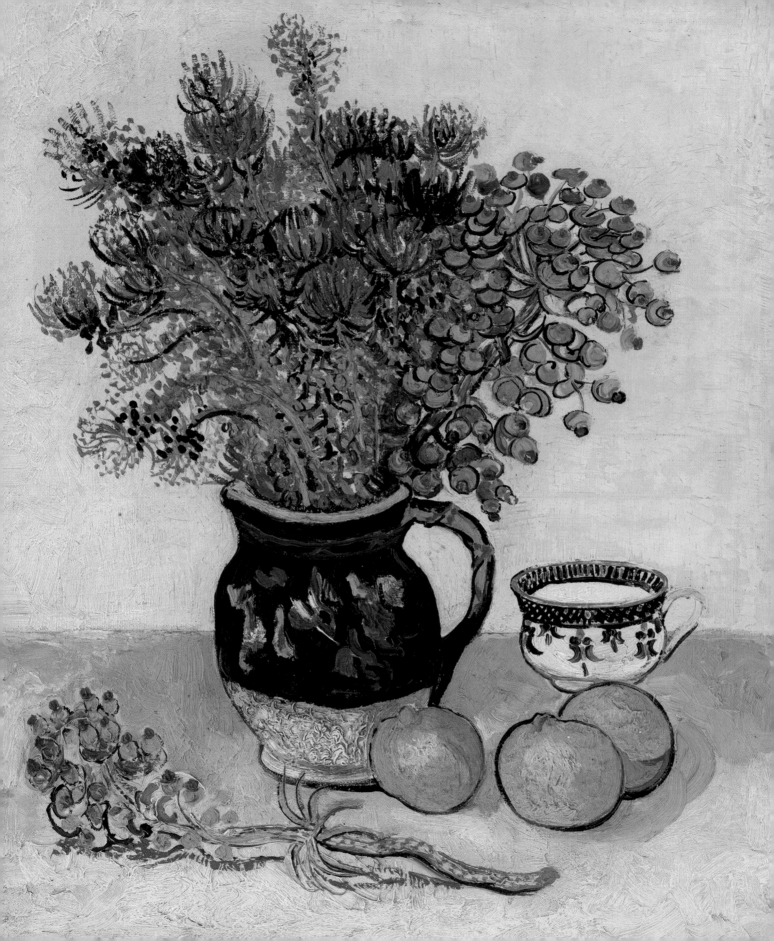

야생화가 꽂힌 마요르카 항아리
Majolica Jug with Wildflowers
아를, 1888년 5월
캔버스에 유채, 55×46cm
펜실베니아 메리온 역, 반즈 재단

병, 레몬, 오렌지
A Bottle, Lemons and Oranges
아를, 1888년 5월
캔버스에 유채, 53×63cm
오테를로, 크뢸러 뮐러 미술관

**파란 에나멜 커피 주전자,
도기, 과일**
Blue Enamel Coffeepot,
Earthenware and Fruit
아를, 1888년 5월
캔버스에 유채, 65×81cm
리히텐슈타인, 민간 재단

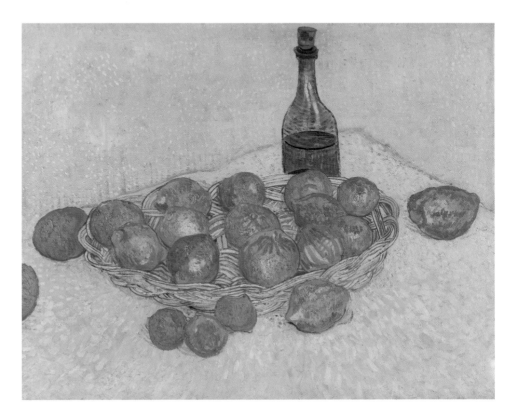

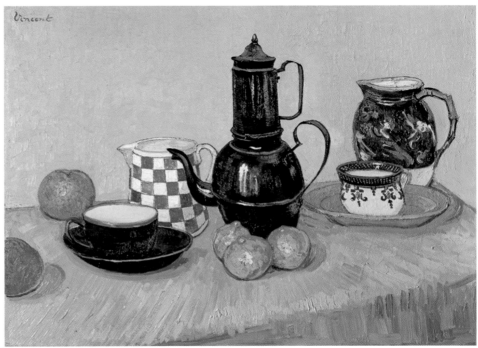

구두 한 켤레
A Pair of Shoes
아를, 1888년 8월
캔버스에 유채, 44×53cm
뉴욕, 메트로폴리탄 미술관

외젠 보슈의 초상화
Portrait of Eugène Boch
아를, 1888년 9월
캔버스에 유채, 60×45cm
파리, 오르세 미술관

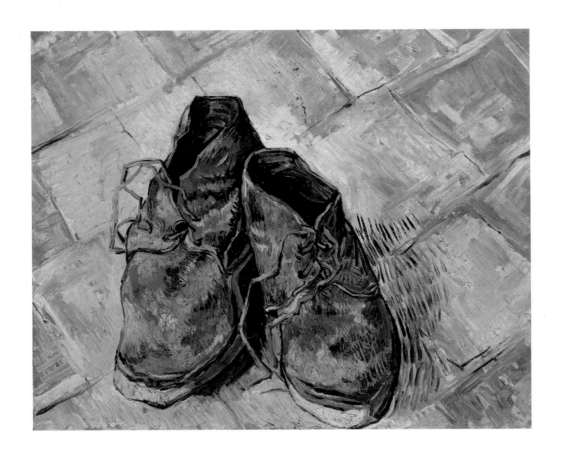

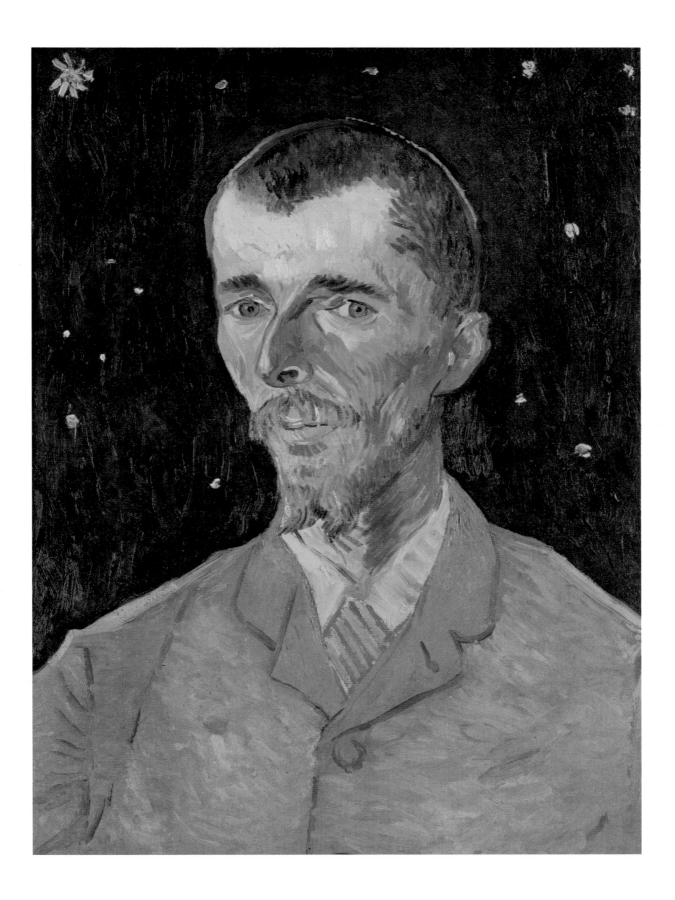

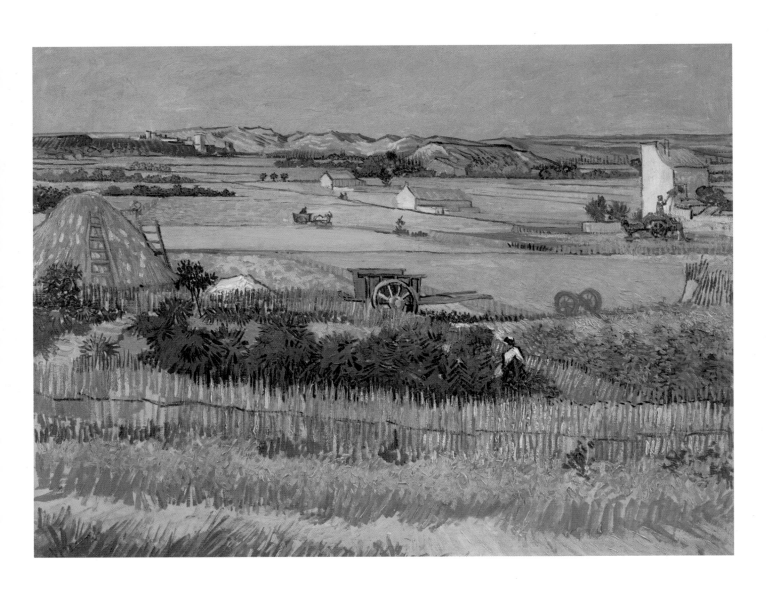

몽마주르가 보이는 크로 평원의 추수
Harvest at La Crau, with Montmajour in the Background
아를, 1888년 6월
캔버스에 유채, 73×92cm
암스테르담, 반 고흐 미술관

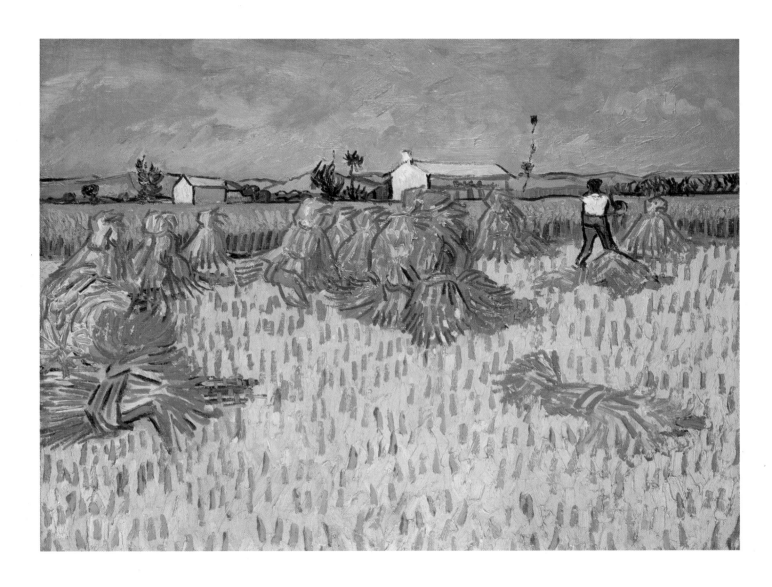

프로방스의 추수
Harvest in Provence
아를, 1888년 6월
캔버스에 유채, 50×60cm
예루살렘, 이스라엘 박물관

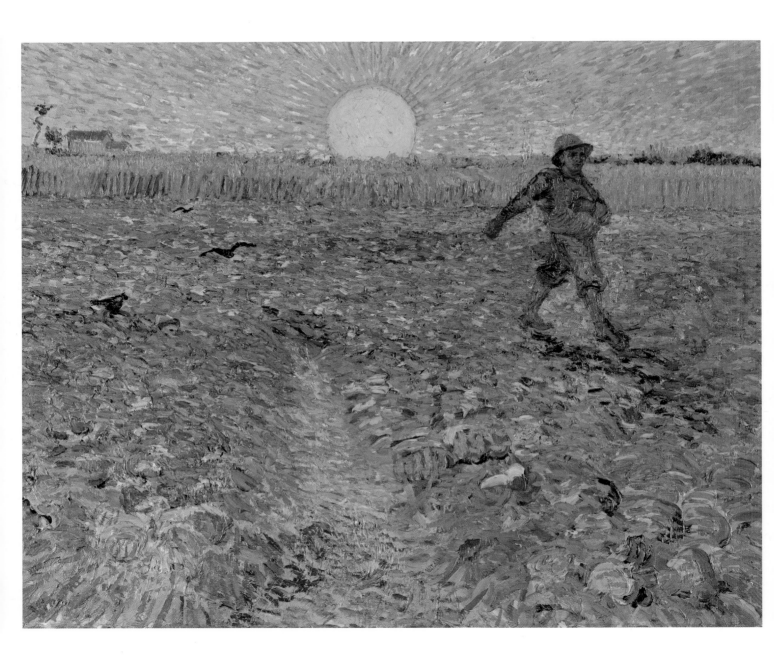

씨 뿌리는 사람
The Sower
아를, 1888년 6월
캔버스에 유채, 64×80.5cm
오테를로, 크뢸러 뮐러 미술관

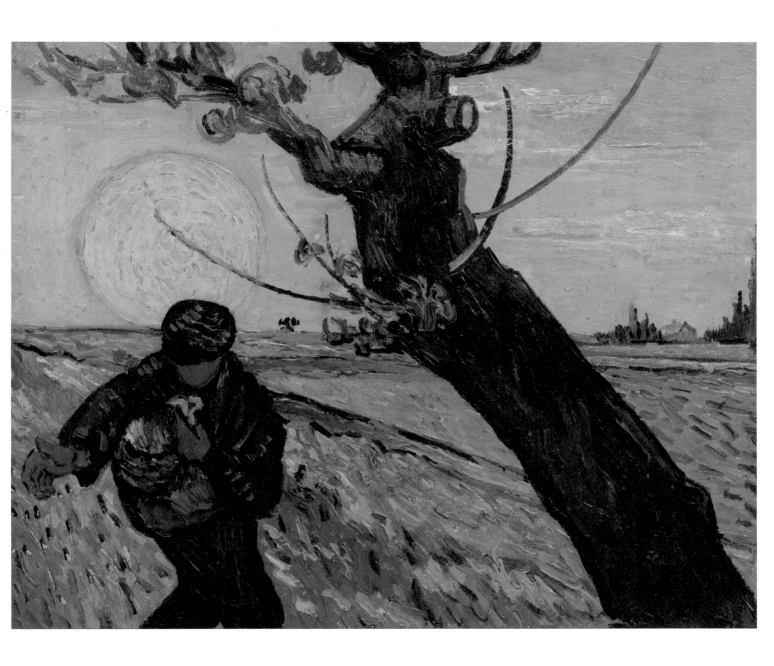

씨 뿌리는 사람
The Sower
아를, 1888년 11월
캔버스에 유채, 32×40cm
암스테르담, 반 고흐 미술관

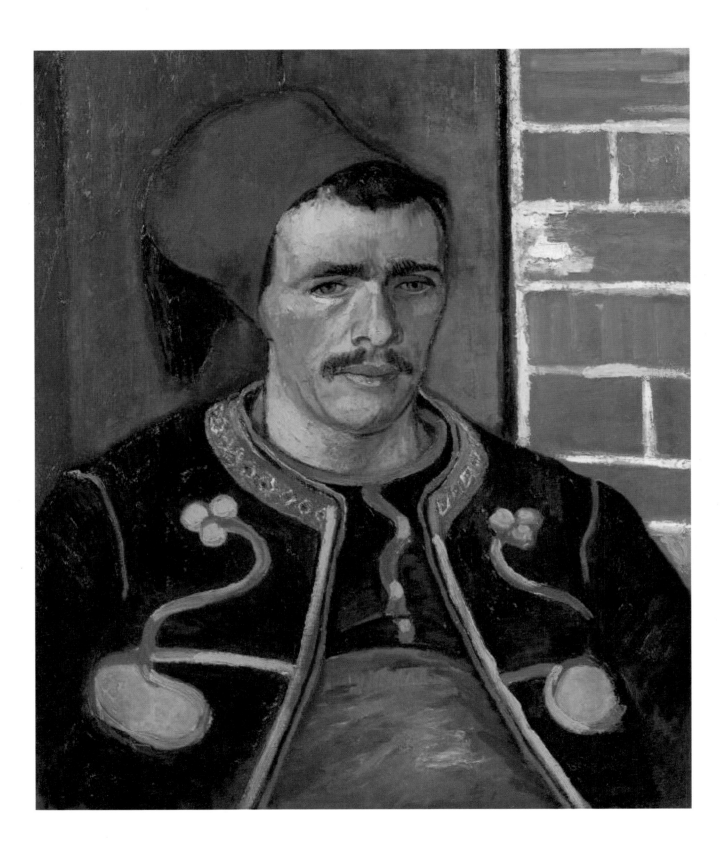

알제리 병사(반신상)
The Zouave (Half Length)
아를, 1888년 6월
캔버스에 유채, 65×54cm
암스테르담, 반 고흐 미술관

앉아 있는 알제리 병사
The Seated Zouave
아를, 1888년 6월
캔버스에 유채, 81×65cm
아르헨티나, 개인 소장

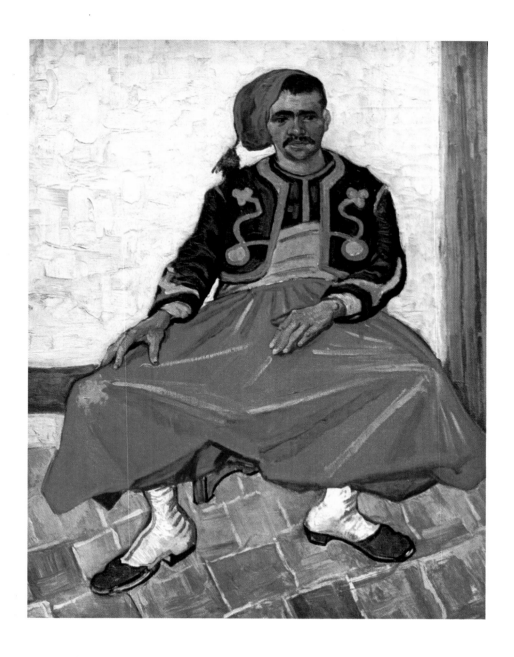

전경에 아이리스가 있는 아를 풍경
View of Arles with Irises in the Foreground
아를, 1888년 5월
캔버스에 유채, 54×65cm
암스테르담, 반 고흐 미술관

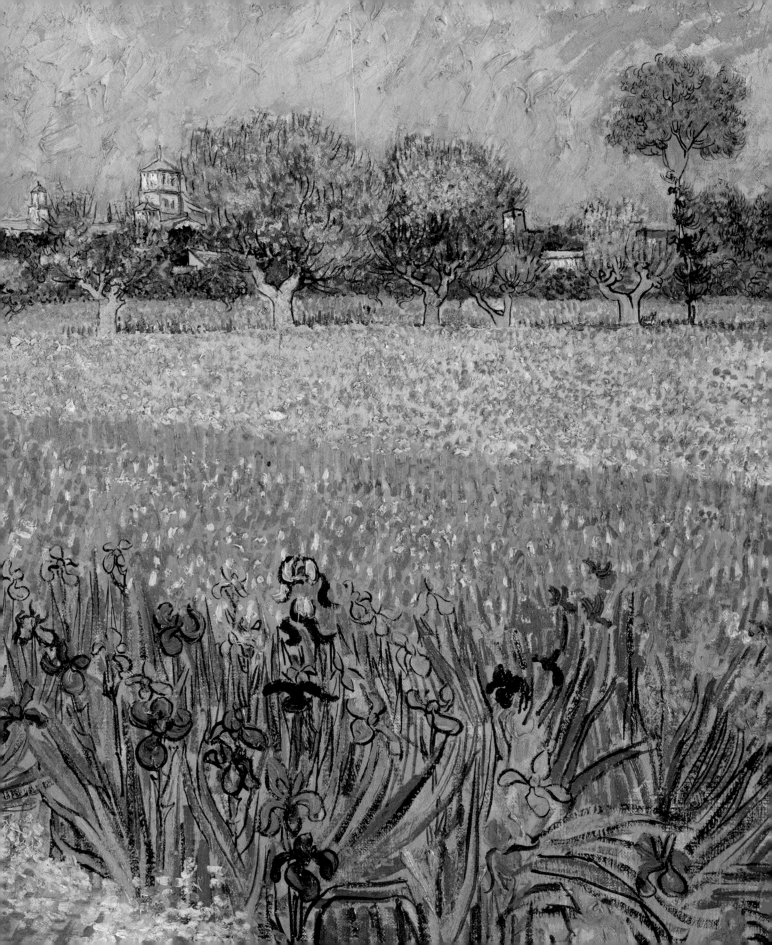

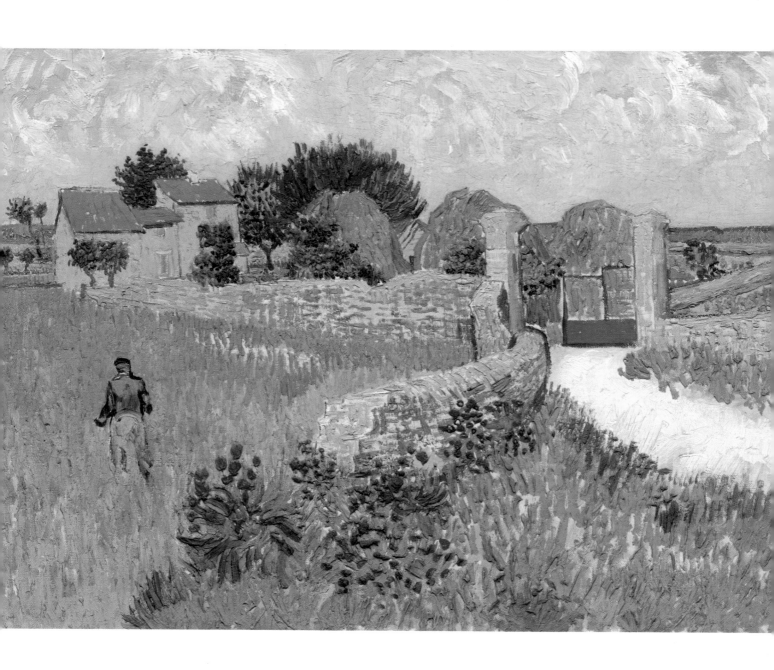

프로방스의 농가
Farmhouse in Provence
아를, 1888년 6월
캔버스에 유채, 46.1×60.9cm
워싱턴, 국립미술관, 아일사 멜런 브루스 컬렉션

두 연인(부분)
Two Lovers (Fragment)
아를, 1888년 3월
캔버스에 유채, 32.5×23cm
개인 소장(1986년 3월 25일 런던 소더비 경매)

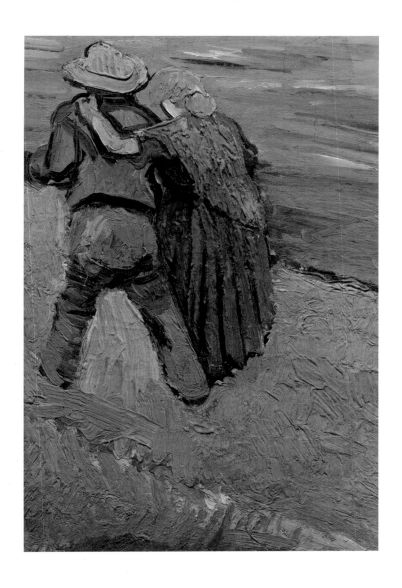

작업하러 가는 화가
The Painter on His Way to Work
아를, 1888년 7월
캔버스에 유채, 48×44cm
제2차 세계대전 때 화재로 소실
(카이저 프리드리히 박물관에서 소장했음)

밀밭
Wheat Field
아를, 1888년 6월
캔버스에 유채, 50×61cm
암스테르담, 피앤 부어 재단

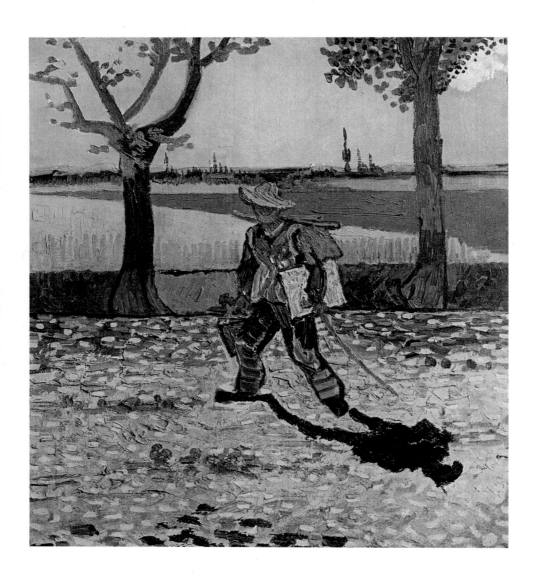

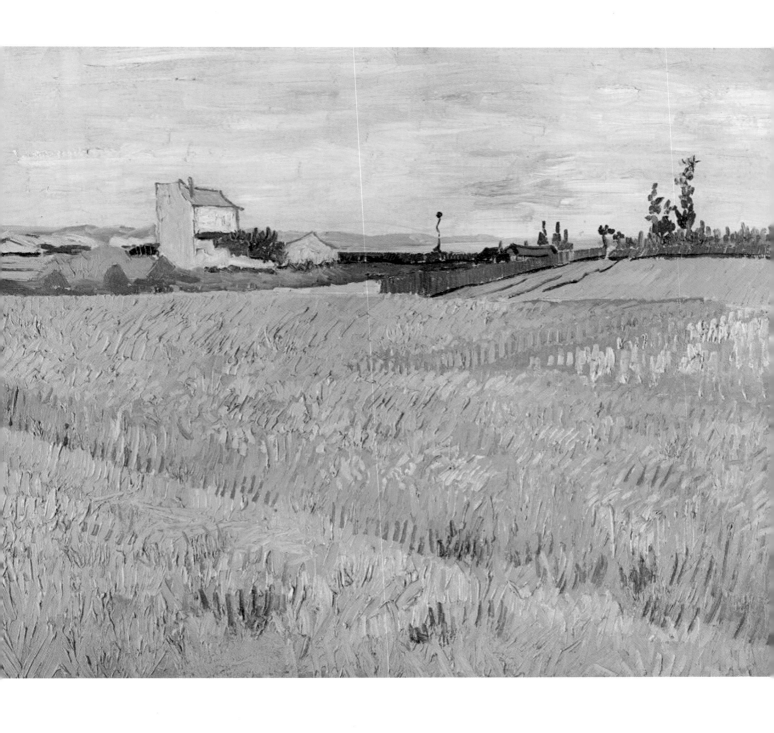

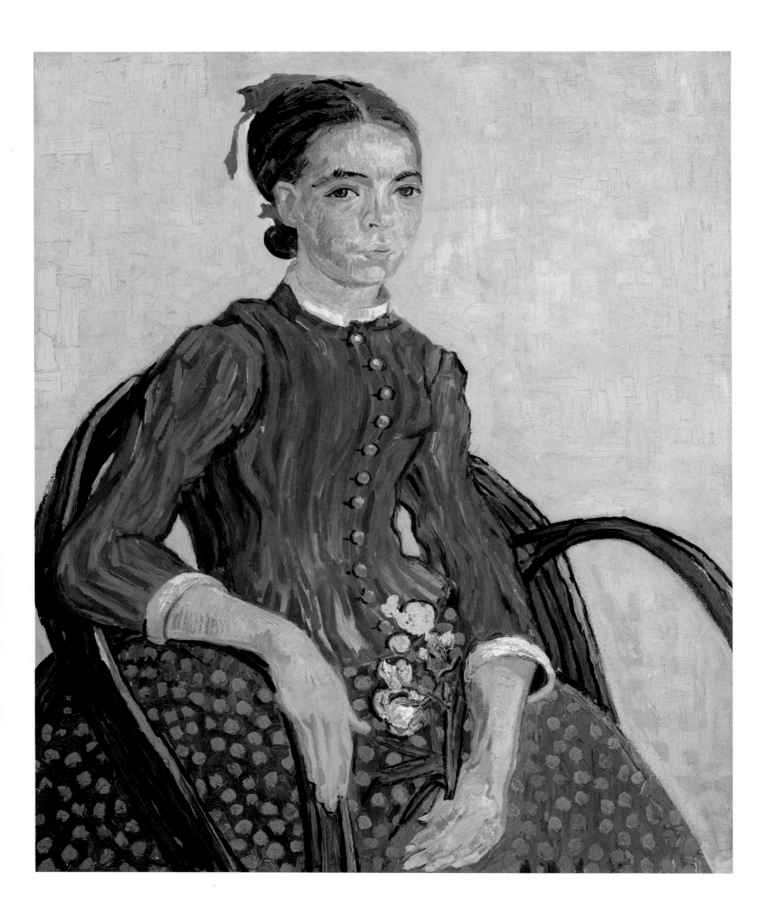

앉아 있는 무스메(일본 소녀)
La Mousmé Sitting
아를, 1888년 7월
캔버스에 유채, 74×60cm
워싱턴, 국립미술관

협죽도 화병과 책
A Vase with Oleanders and Books
아를, 1888년 8월
캔버스에 유채, 60.3×73.6cm
뉴욕, 메트로폴리탄 미술관

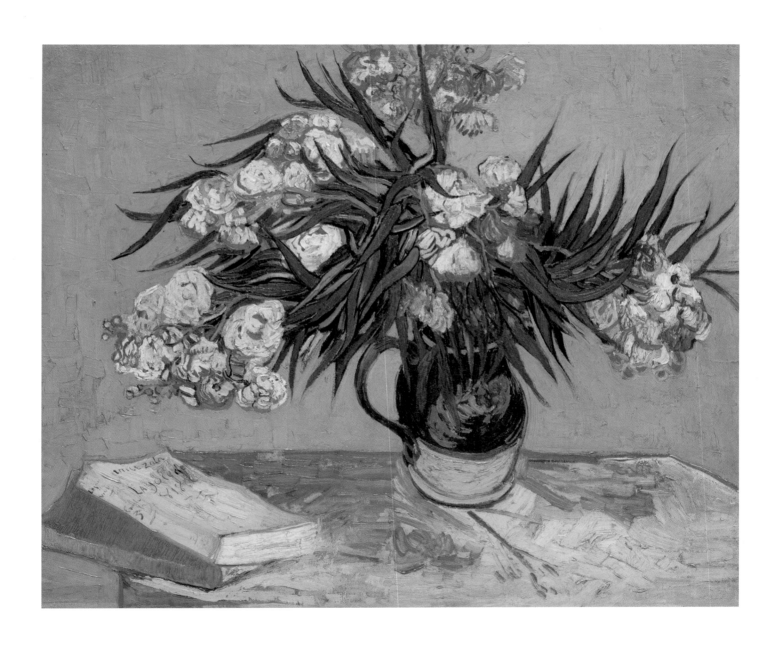

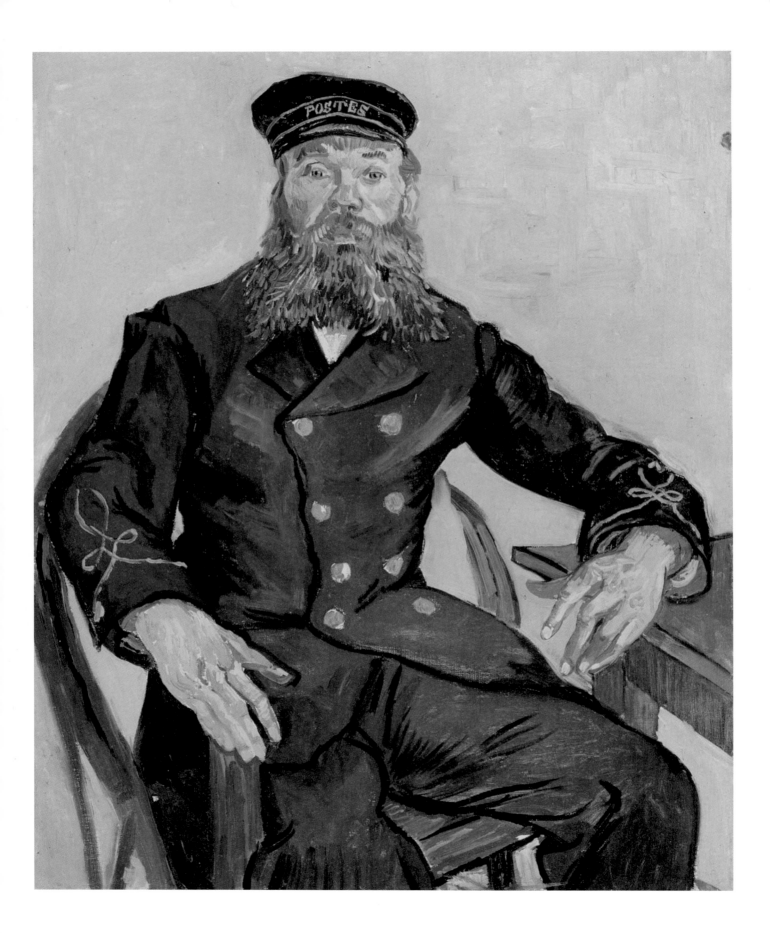

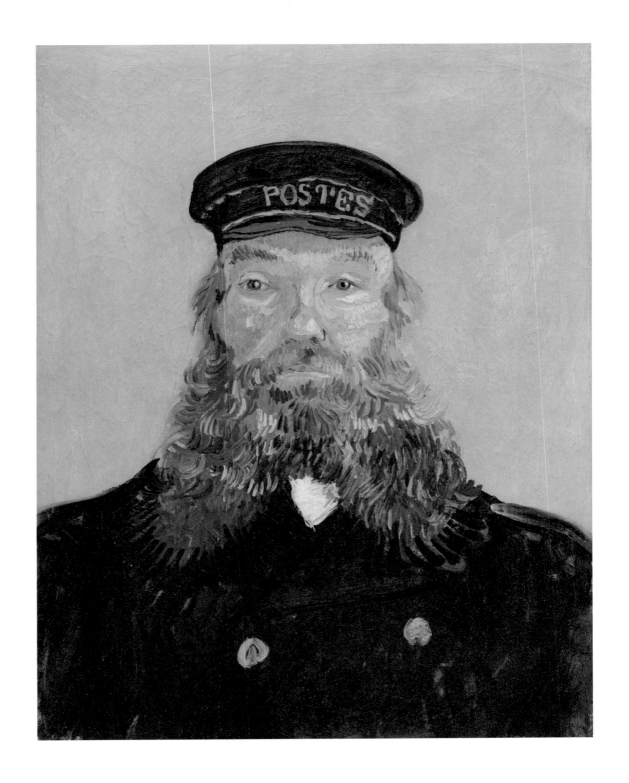

우체부 조제프 룰랭의 초상화
Portrait of the Postman Joseph Roulin
아를, 1888년 8월 초
캔버스에 유채, 81.2×65.3cm
보스턴, 보스턴 미술관

우체부 조제프 룰랭의 초상화
Portrait of the Postman Joseph Roulin
아를, 1888년 8월 초
캔버스에 유채, 64×48cm
디트로이트, 디트로이트 미술관(월터 B. 포드 2세 부부 기증)

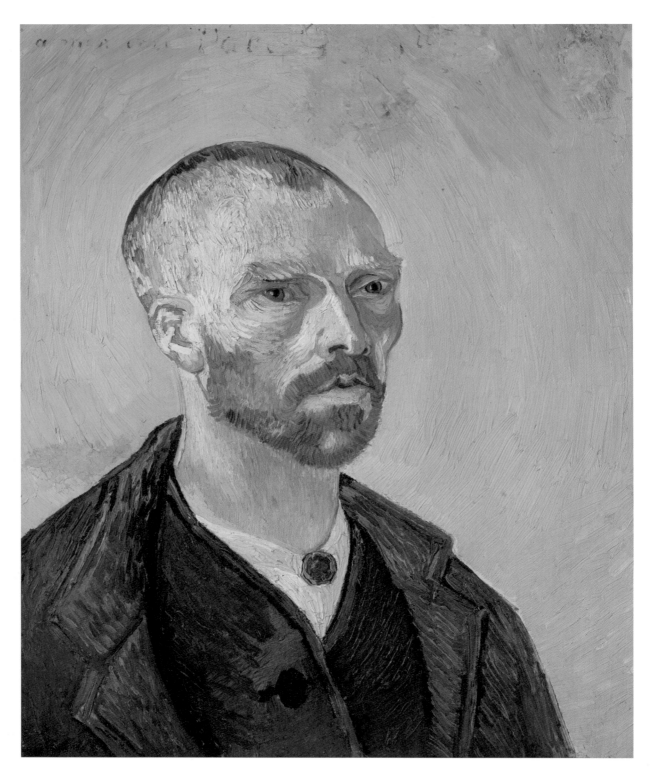

자화상(폴 고갱에게 헌정)
Self-Portrait (Dedicated to Paul Gauguin)
아를, 1888년 9월
캔버스에 유채, 62×52cm
케임브리지, 포그 미술관, 하버드 대학교

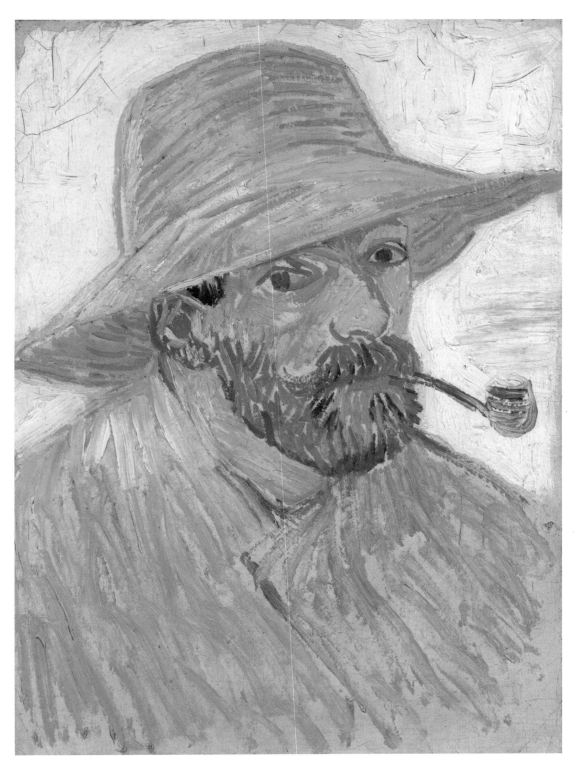

밀짚모자를 쓰고 담뱃대를 문 자화상
Self-Portrait with Pipe and Straw Hat
아를, 1888년 8월
마분지 위 캔버스에 유채, 42×30cm
암스테르담, 반 고흐 미술관

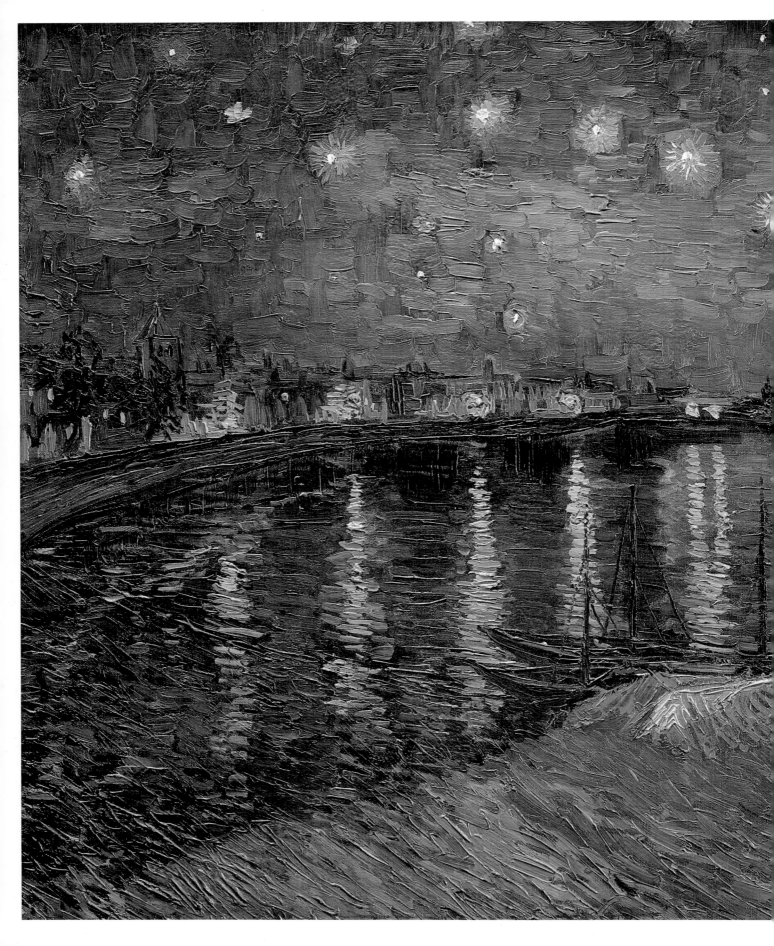

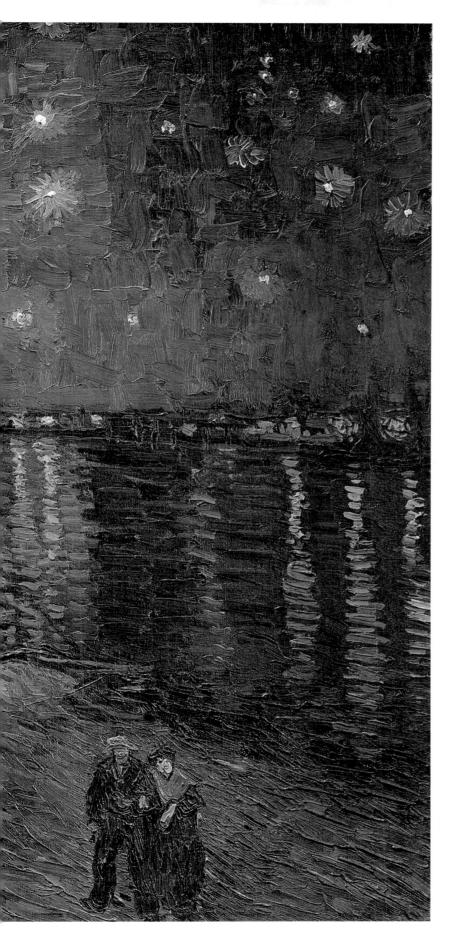

론 강 위로 별이 빛나는 밤
Starry Night over the Rhône
아를, 1888년 9월
캔버스에 유채, 72.5×92cm
파리, 오르세 미술관

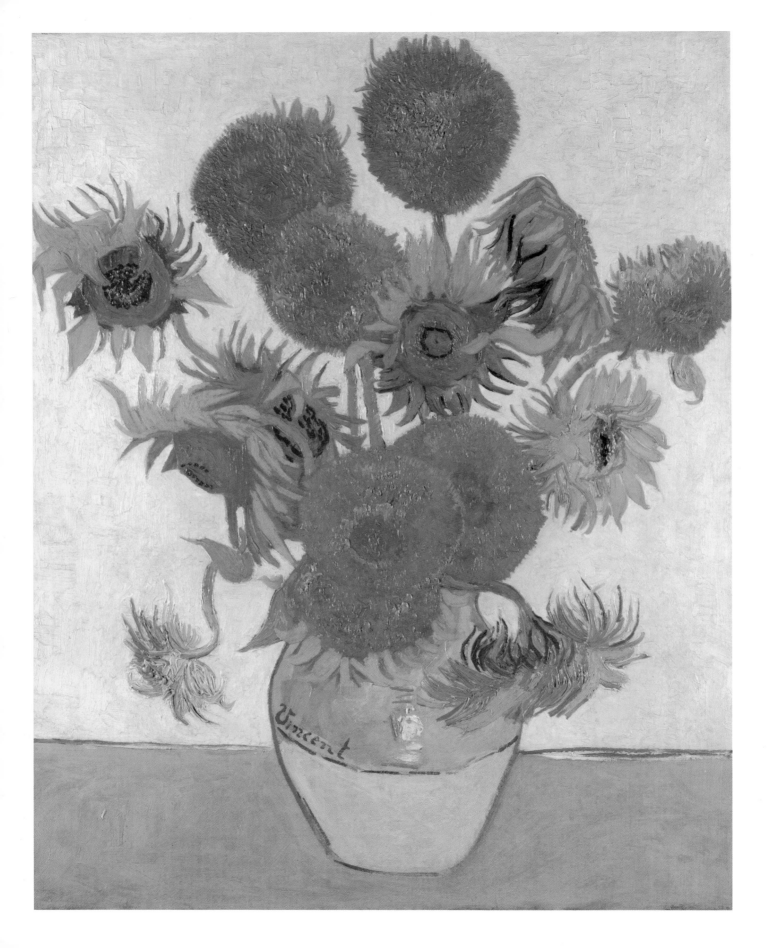

화병의 해바라기 열다섯 송이
A Vase with Fifteen Sunflowers
아를, 1888년 8월
캔버스에 유채, 93×73cm
런던, 내셔널 갤러리

화병의 해바라기 열두 송이
A Vase with Twelve Sunflowers
아를, 1888년 8월
캔버스에 유채, 91×72cm
뮌헨, 바이에른 국립회화미술관,
노이에 피나코테크

화병의 해바라기 세 송이
A Vase with Three Sunflowers
아를, 1888년 8월
캔버스에 유채, 73×58cm
미국, 개인 소장

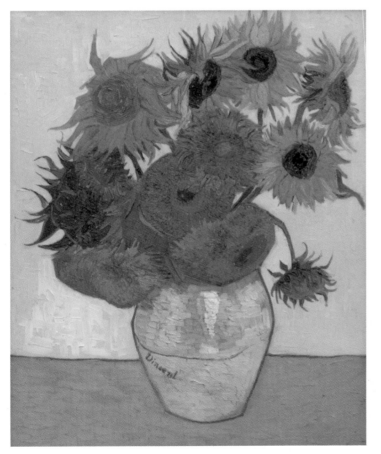

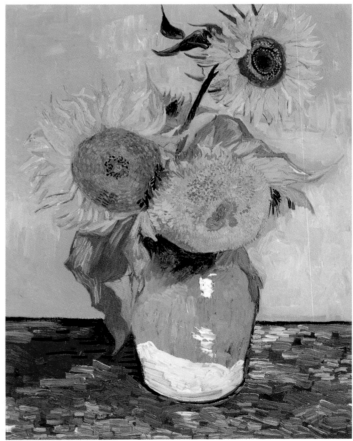

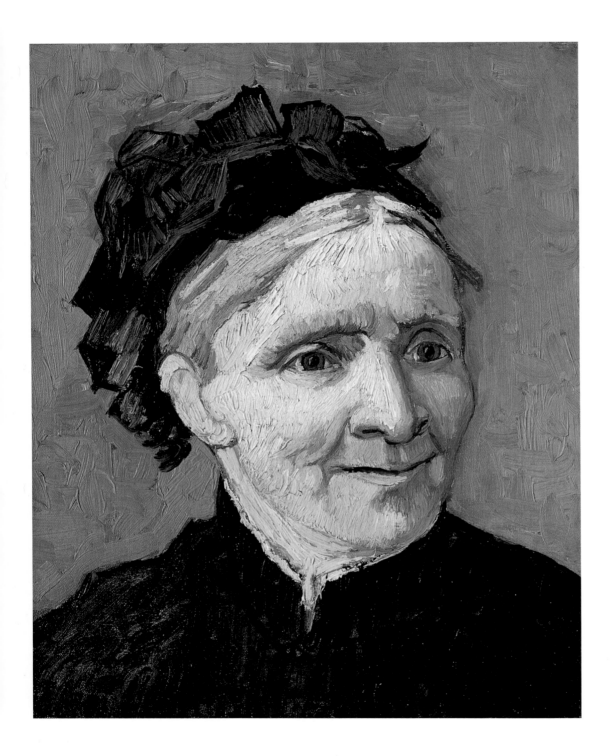

화가의 어머니 초상
Portrait of the Artist's Mother
아를, 1888년 10월
캔버스에 유채, 40.5×32.5cm
패서디나, 노턴 사이먼 미술관

**프로방스의 양치기,
파시앙스 에스칼리에의 초상화**
Portrait of Patience Escalier,
Shepherd in Provence
아를, 1888년 8월
캔버스에 유채, 64×54cm
패서디나, 노턴 사이먼 미술관

알제리 병사 밀리에 소위의 초상
Portrait of Miliet,
Second Lieutenant of the Zouaves
아를, 1888년 9월 말
캔버스에 유채, 60×49cm
오테를로, 크뢸러 뮐러 미술관

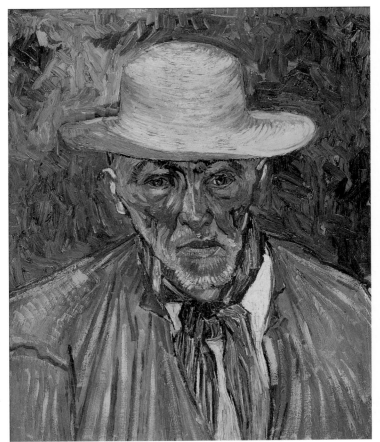

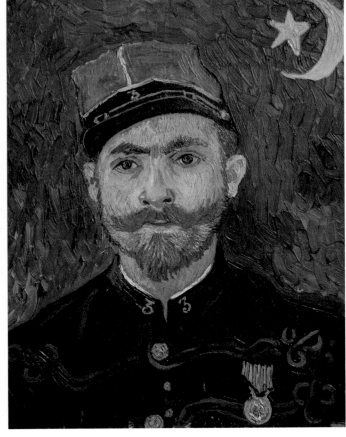

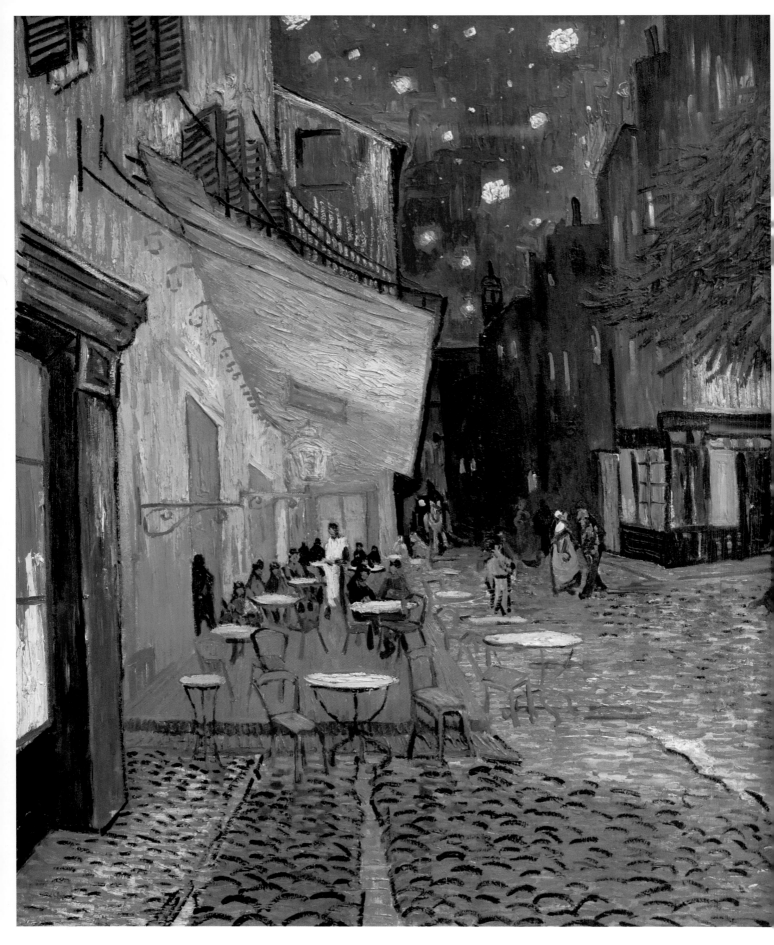

아를 포럼 광장의 밤의 카페 테라스
The Café Terrace on the Place du Forum,
Arles, at Night
아를, 1888년 9월
캔버스에 유채, 81×65.5cm
오테를로, 크뢸러 뮐러 미술관

아를의 댄스홀
The Dance Hall in Arles
아를, 1888년 12월
캔버스에 유채, 65×81cm
파리, 오르세 미술관

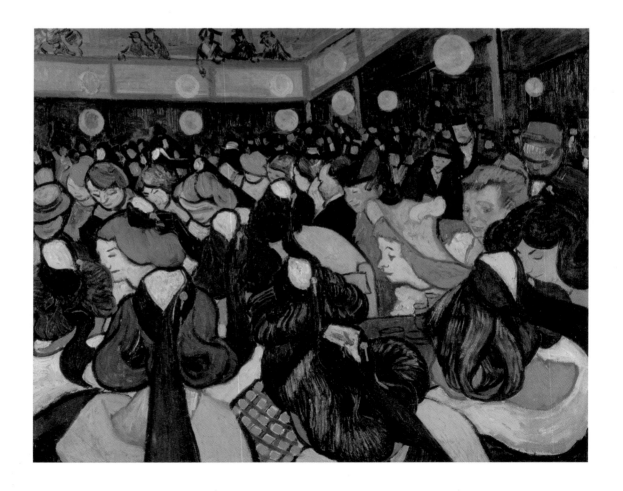

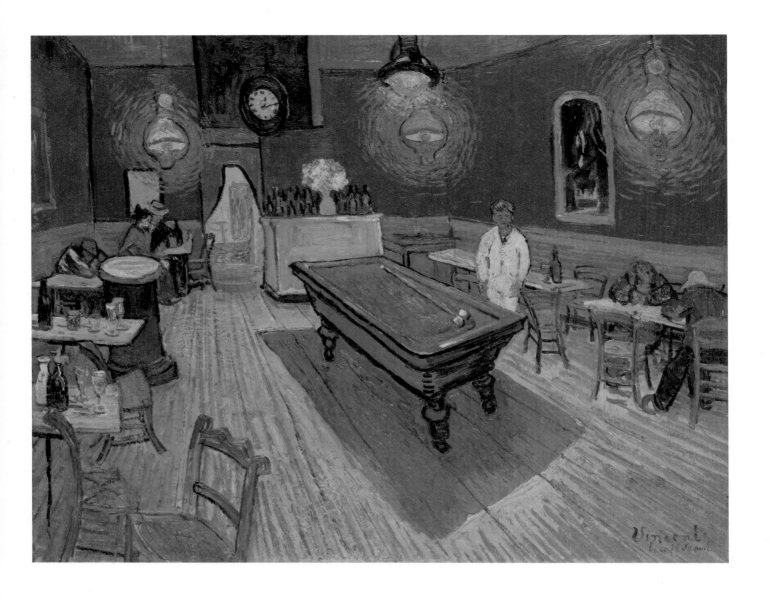

아를 라마르틴 광장의 밤의 카페
The Night Café in the Place Lamartine in Arles
아를, 1888년 9월
캔버스에 유채, 70×89cm
뉴헤이븐, 예일 대학교 미술관

오래된 방앗간
The Old Mill
아를, 1888년 9월
캔버스에 유채, 64.5×54cm
버팔로, 올브라이트 녹스 미술관

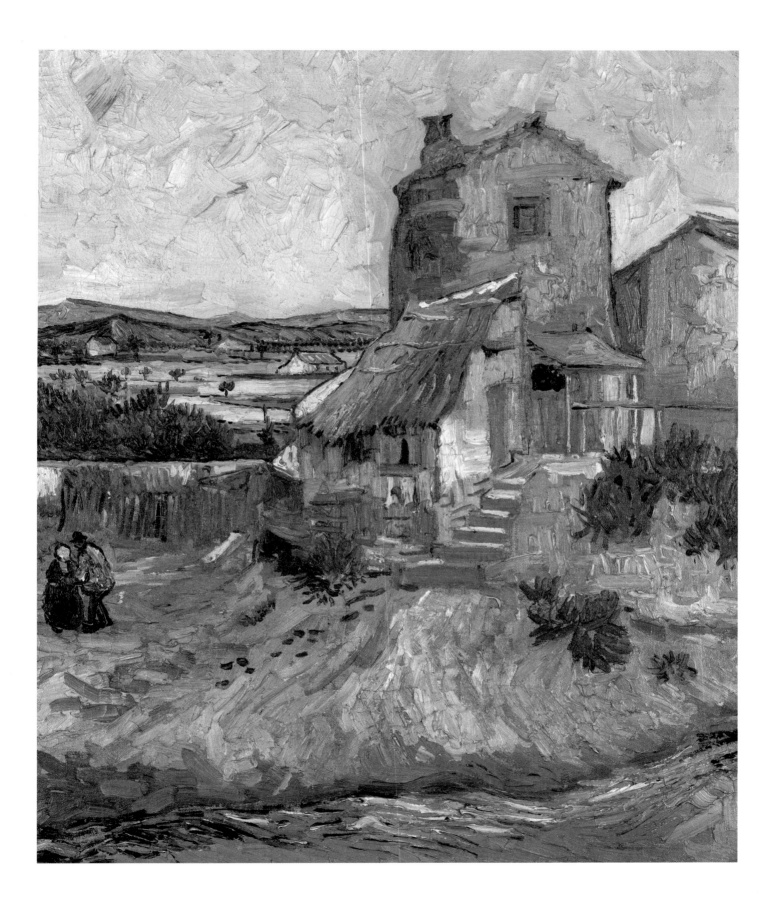

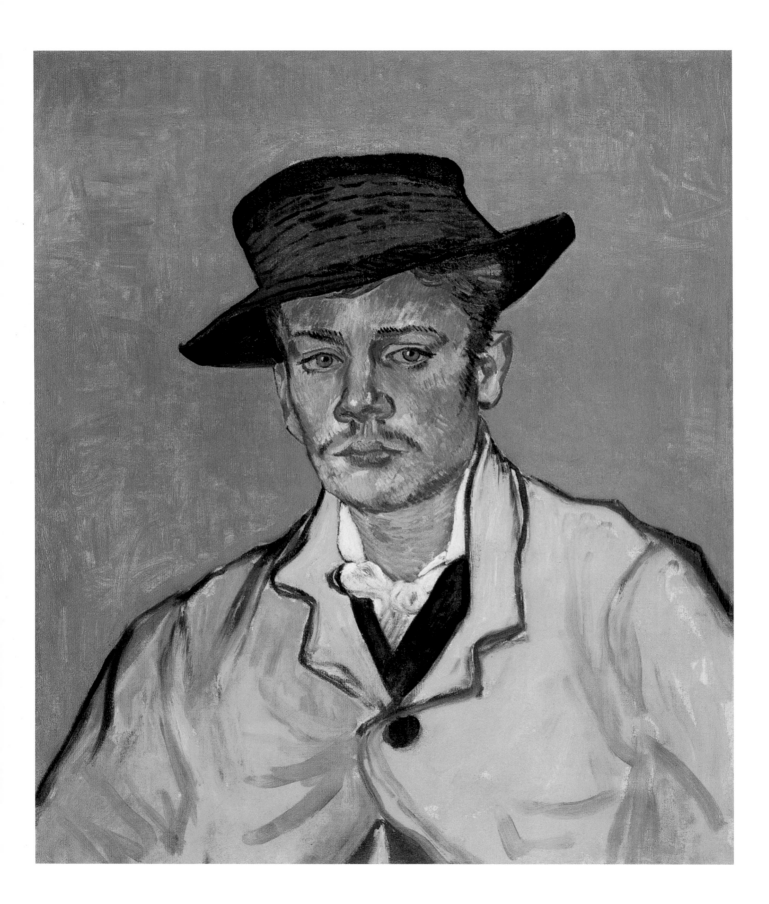

아르망 룰랭의 초상화
Portrait of Armand Roulin
아를, 1888년 11~12월
캔버스에 유채, 65×54.1cm
에센, 폴크방 미술관

아기 마르셀 룰랭
The Baby Marcelle Roulin
아를, 1888년 12월
캔버스에 유채, 35×24.5cm
암스테르담, 반 고흐 미술관

카미유 룰랭의 초상화
Portrait of Camille Roulin
아를, 1888년 11~12월
캔버스에 유채, 40.5×32.5cm
암스테르담, 반 고흐 미술관

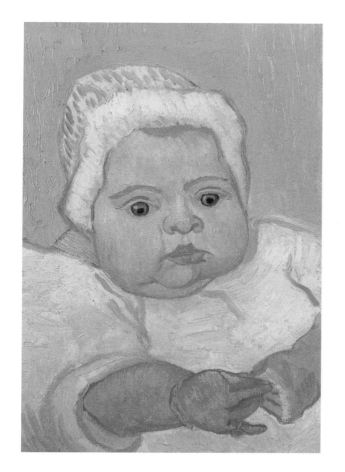

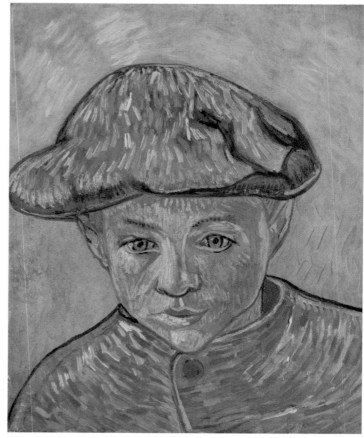

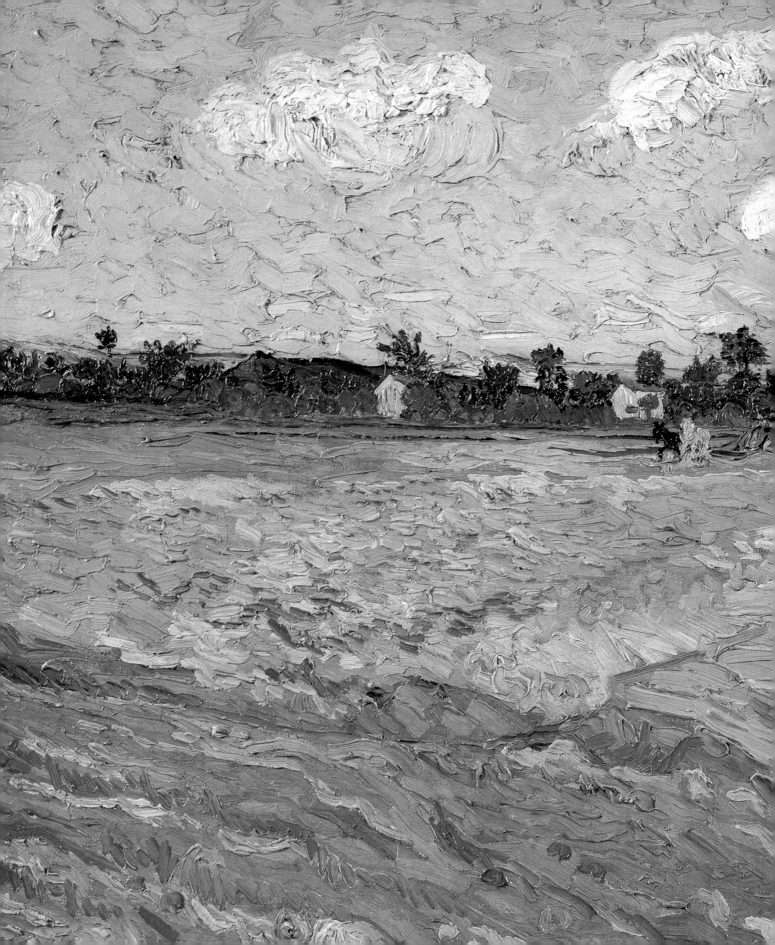

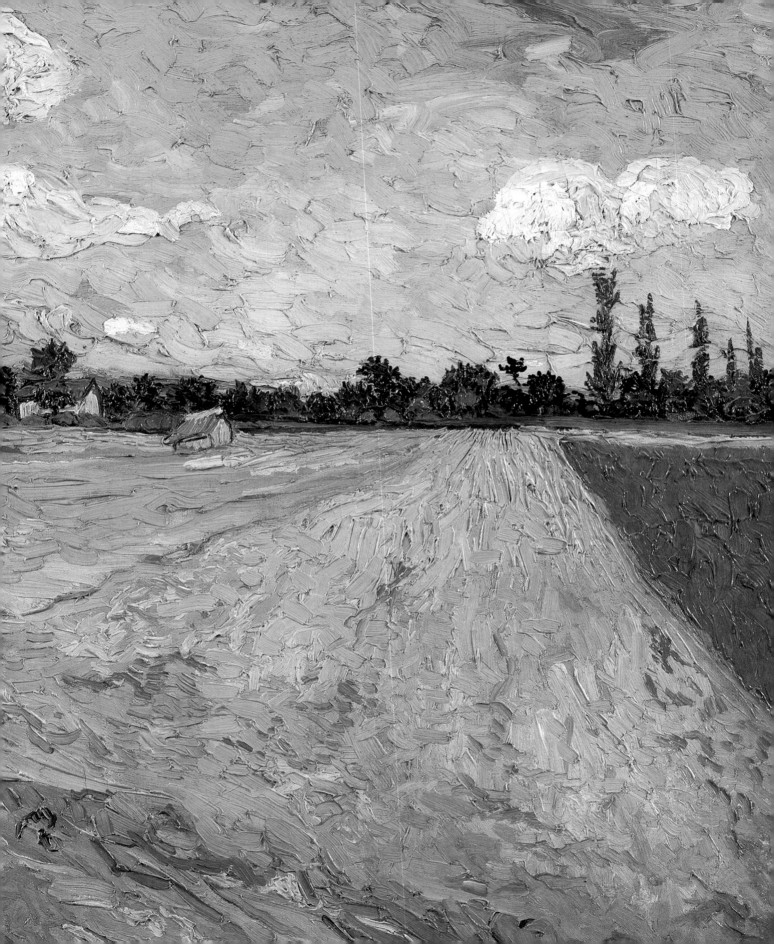

쟁기로 갈아 놓은 들판
Ploughed Field
아를, 1888년 9월
캔버스에 유채, 72.5×92.5cm
암스테르담, 반 고흐 미술관

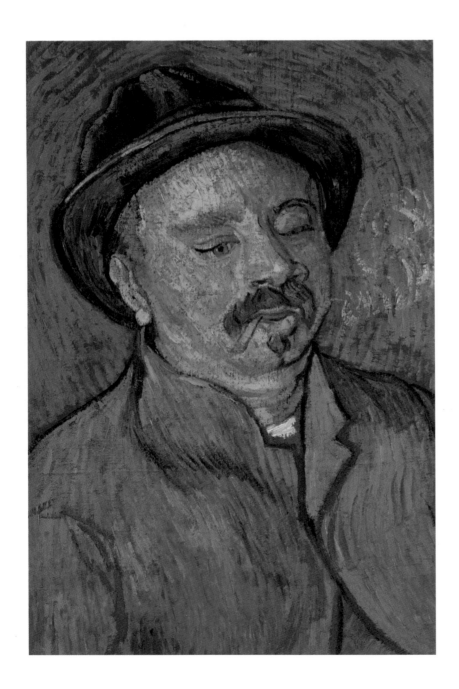

외눈의 남자 초상화
Portrait of a One-Eyed Man
아를, 1888년 12월
캔버스에 유채, 56×36.5cm
암스테르담, 반 고흐 미술관

아를의 여인:
책과 함께 있는 지누 부인
L'Arlésienne: Madame Ginoux with Books
아를, 1888년 11월
캔버스에 유채, 91.4×73.7cm
뉴욕, 메트로폴리탄 미술관

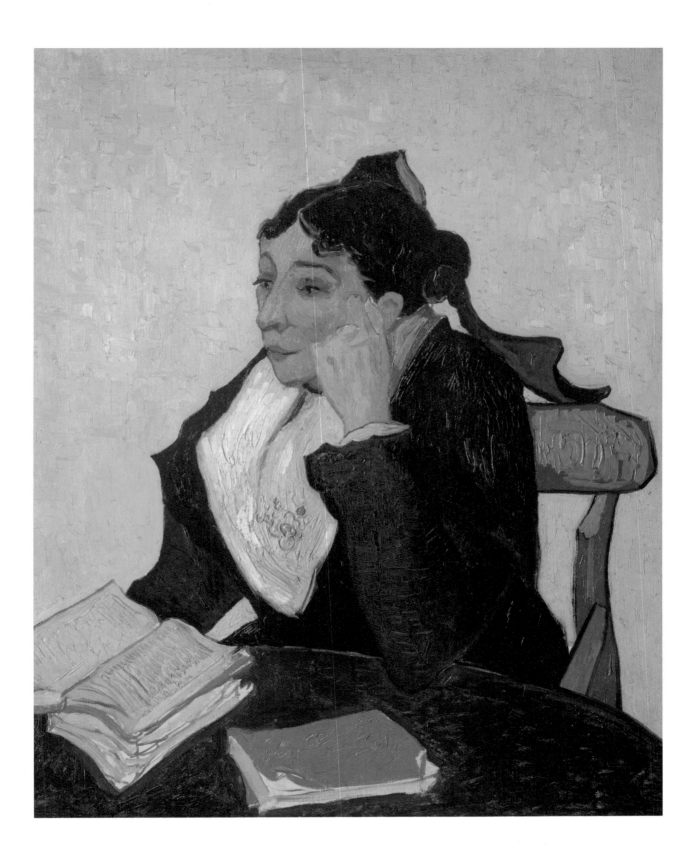

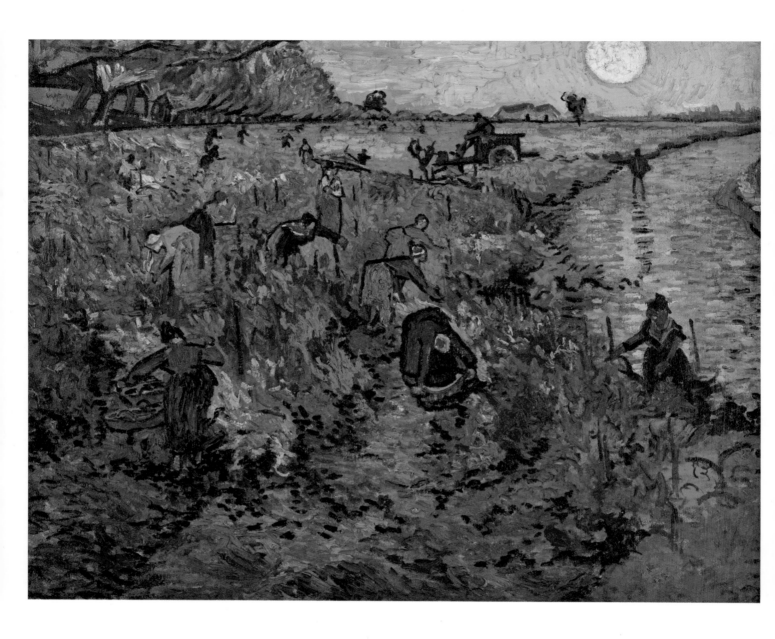

붉은 포도밭
The Red Vineyard
아를, 1888년 11월
캔버스에 유채, 75×93cm
모스크바, 푸슈킨 미술관

에턴 정원의 기억
Memory of the Garden at Etten
아를, 1888년 11월
캔버스에 유채, 73.5×92.5cm
상트페테르부르크, 예르미타시 미술관

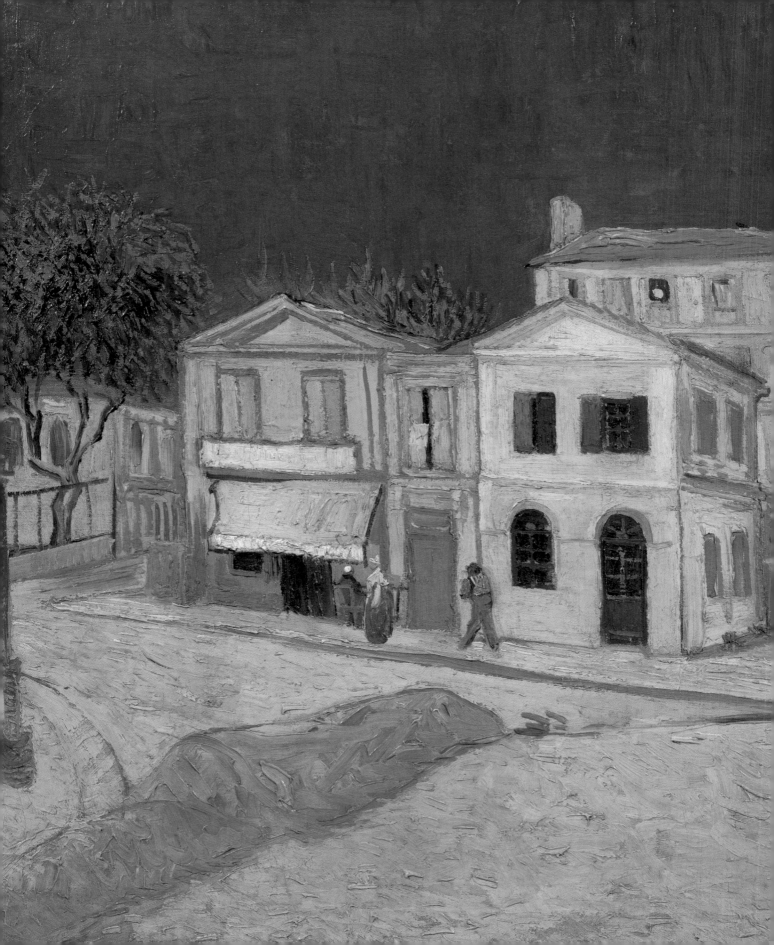

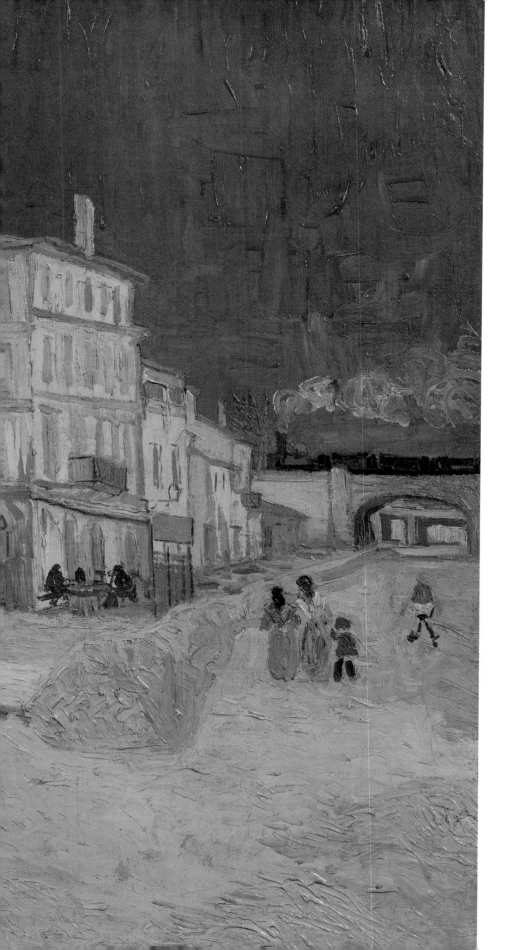

아를의 빈센트의 집(노란집)
Vincent's House in Arles(The Yellow House)
아를, 1888년 9월
캔버스에 유채, 72×91.5cm
암스테르담, 반 고흐 미술관

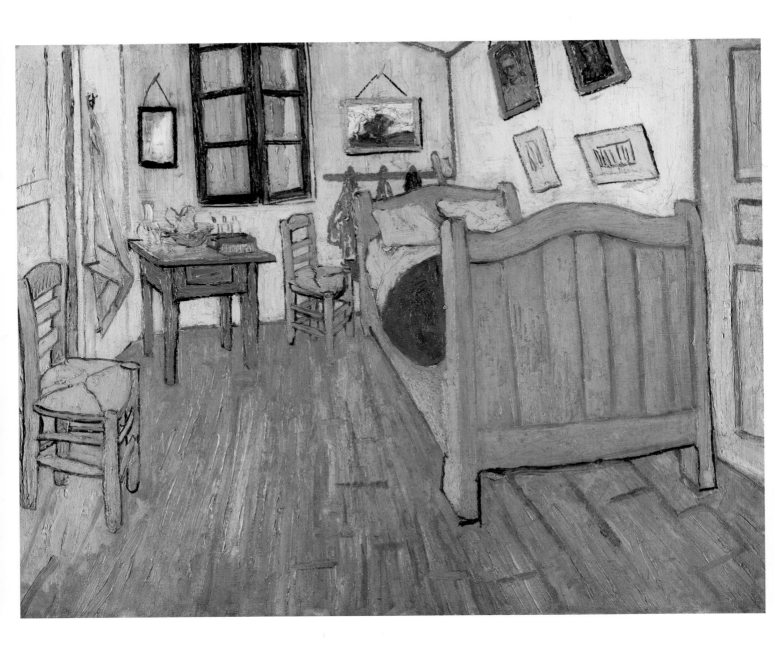

아를의 빈센트 침실
Vincent's Bedroom in Arles
아를, 1888년 10월
캔버스에 유채, 72×90cm
암스테르담, 반 고흐 미술관

프랑스 소설들
French Novels
아를, 1888년 10월
캔버스에 유채, 53×73.2cm
암스테르담, 반 고흐 미술관

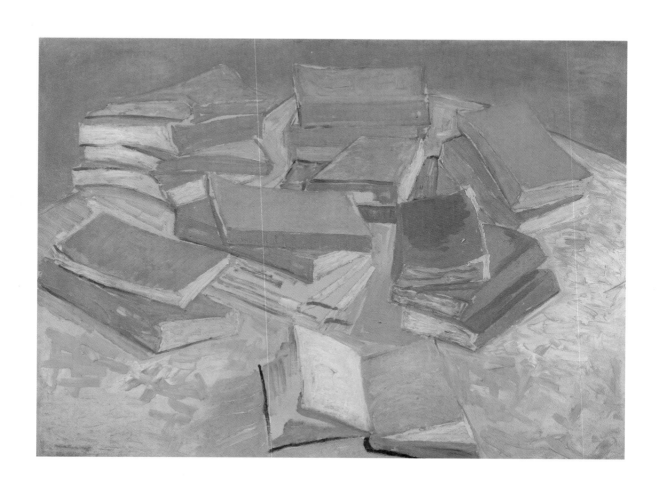

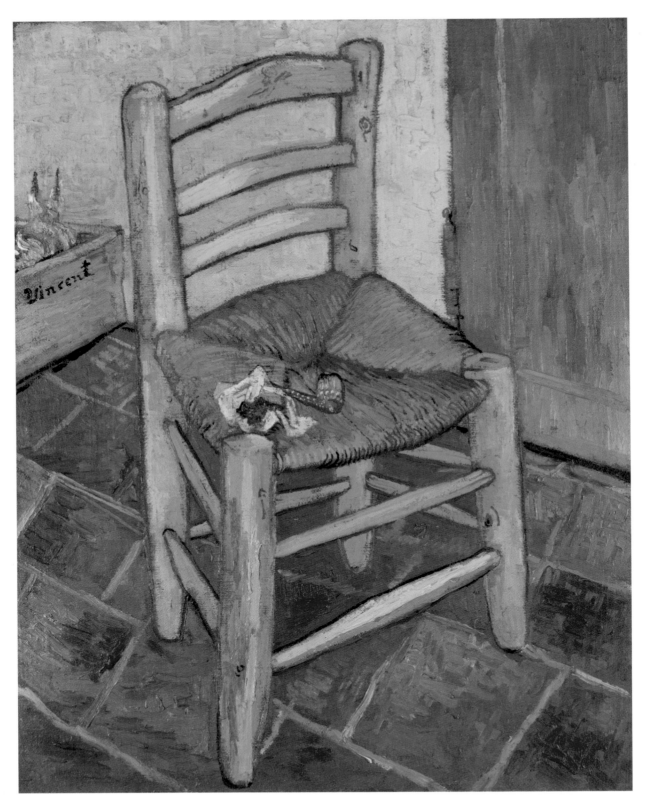

담뱃대가 놓인 빈센트의 의자
Vincent's Chair with His Pipe
아를, 1888년 12월, 캔버스에 유채, 93×73.5cm
런던, 내셔널 갤러리

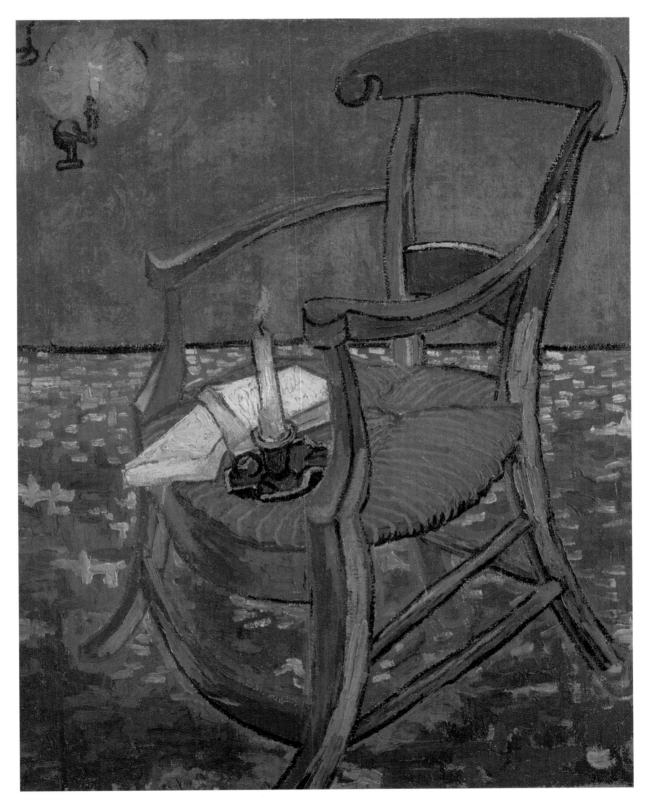

폴 고갱의 의자
Paul Gauguin's Armchair
아를, 1888년 12월, 캔버스에 유채, 90.5×72.5cm
암스테르담, 반 고흐 미술관

Vincent van Gogh

1889

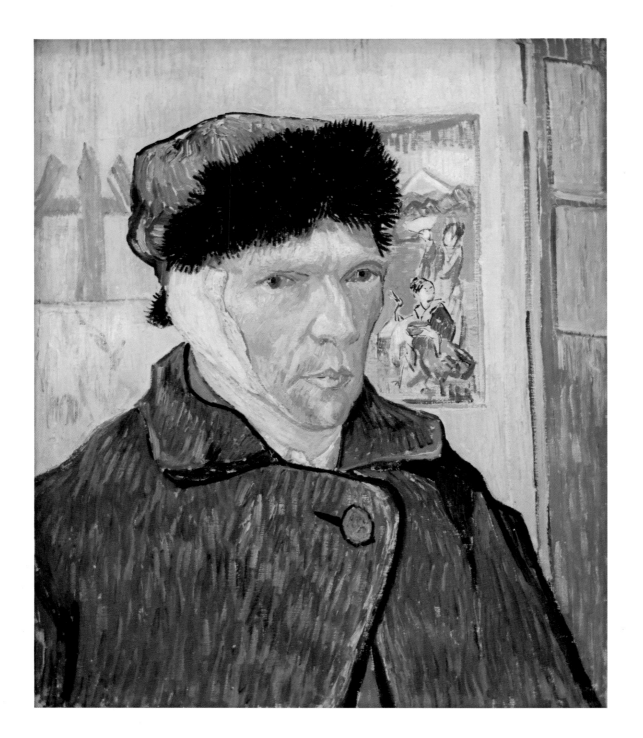

귀에 붕대를 감은 자화상
Self-Portrait with Bandaged Ear
아를, 1889년 1월
캔버스에 유채, 60×49cm
런던, 코톨드 미술관

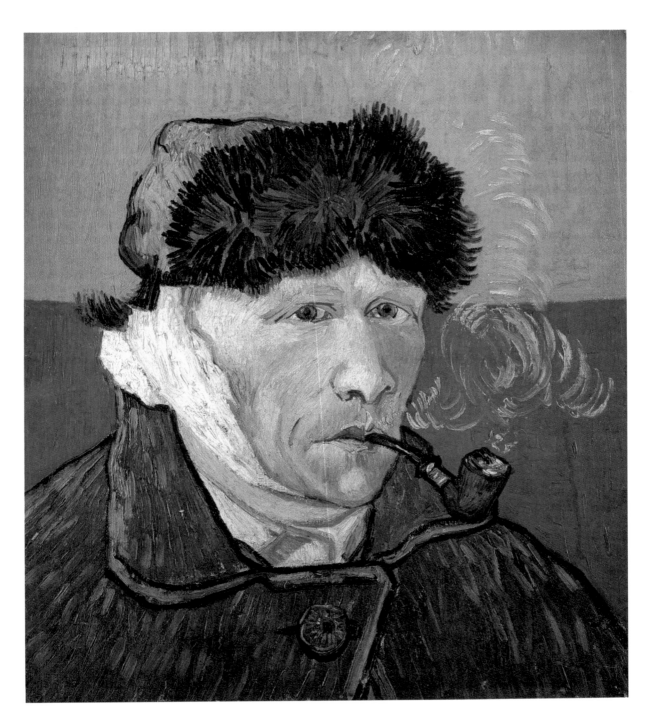

담뱃대를 물고 귀에 붕대를 감은 자화상
Self-Portrait with Bandaged Ear and Pipe
아를, 1889년 1월
캔버스에 유채, 51×45cm
스타브로스 S. 니아르코스 컬렉션

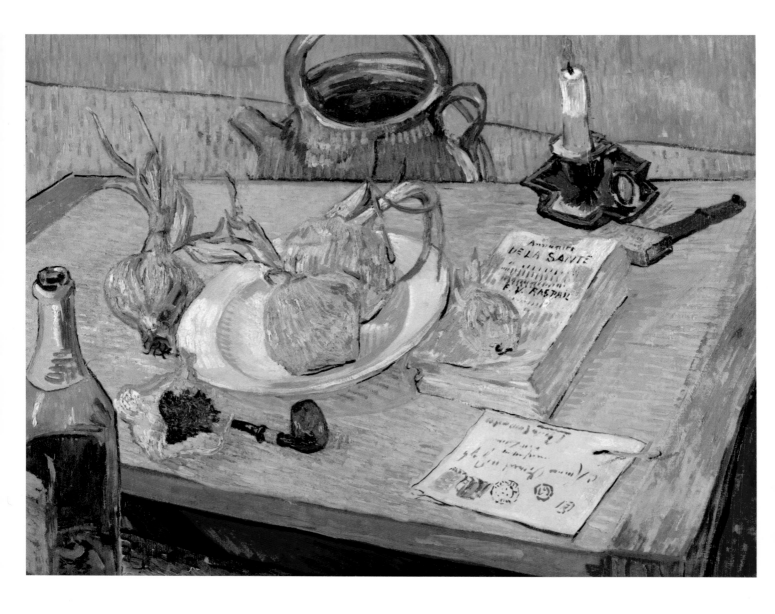

그림판, 담뱃대, 양파, 봉랍
Drawing Board, Pipe, Onions and Sealing Wax
아를, 1889년 1월
캔버스에 유채, 50×64cm
오테를로, 크뢸러 뮐러 미술관

뒤집힌 게
Crab on Its Back
아를, 1889년 1월
캔버스에 유채, 38×46.5cm
암스테르담, 반 고흐 미술관

오렌지, 레몬, 파란 장갑
Oranges, Lemons and Blue Gloves
아를, 1889년 1월
캔버스에 유채, 47.3×64.3cm
워싱턴 D.C., 국립미술관

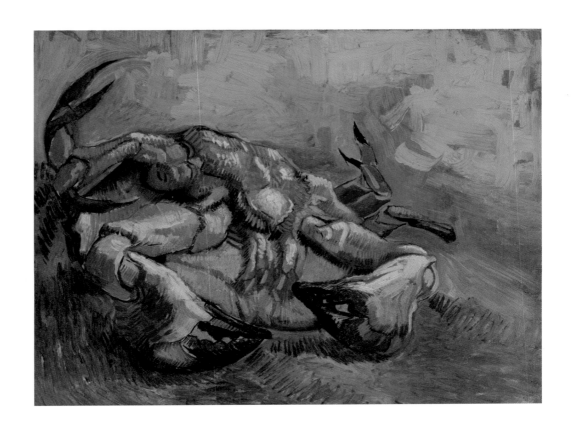

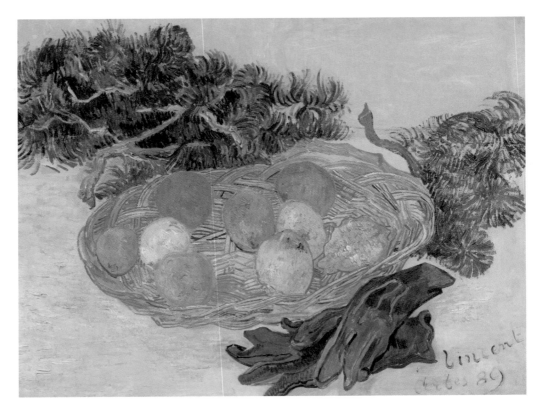

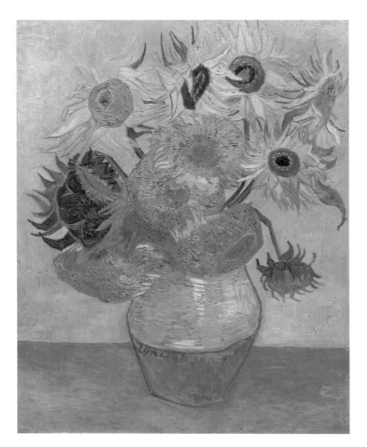

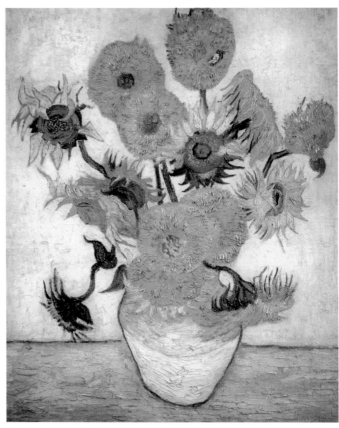

화병의 해바라기 열두 송이
A Vase with Twelve Sunflowers
아를, 1889년 1월
캔버스에 유채, 92×72.5cm
필라델피아, 필라델피아 미술관

화병의 해바라기 열네 송이
A Vase with Fourteen Sunflowers
아를, 1889년 1월
캔버스에 유채, 100.5×76.5cm
도쿄, 솜포재팬 미술관

화병의 해바라기 열네 송이
A Vase with Fourteen Sunflowers
아를, 1889년 1월
캔버스에 유채, 95×73cm
암스테르담, 반 고흐 미술관

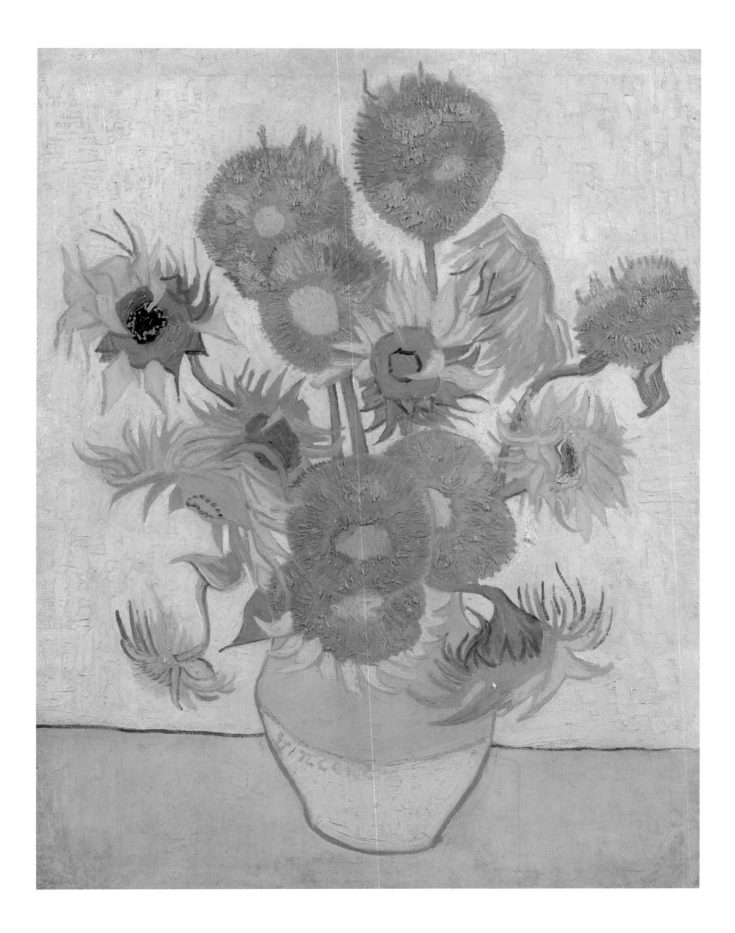

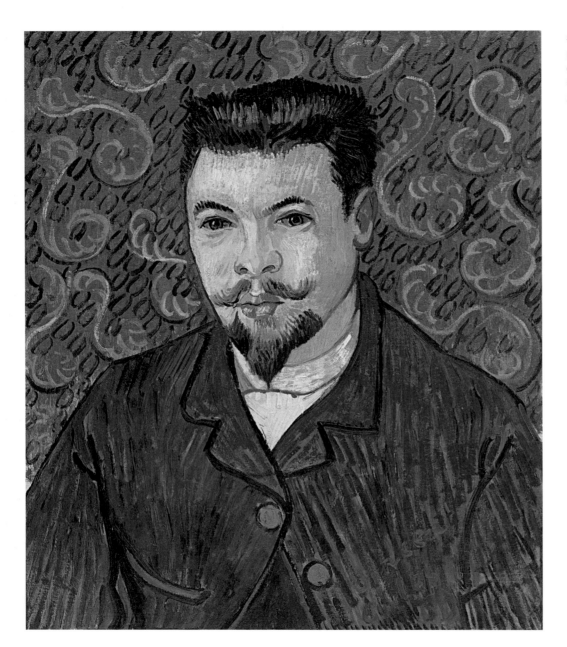

펠릭스 레이 박사의 초상화
Portrait of Doctor Félix Rey
아를, 1889년 1월
캔버스에 유채, 64×53cm
모스크바, 푸슈킨 미술관

우체부 조제프 룰랭의 초상화
Portrait of the Postman Joseph Roulin
아를, 1889년 4월
캔버스에 유채, 65×54cm
오테를로, 크뢸러 뮐러 미술관

우체부 조제프 룰랭의 초상화
Portrait of the Postman Joseph Roulin
아를, 1889년 4월
캔버스에 유채, 64×54.5cm
뉴욕, 현대미술관

자장가(룰랭 부인)
La Berceuse (Augustine Roulin)
아를, 1889년 1월
캔버스에 유채, 93×74cm
뉴욕, 메트로폴리탄 미술관

자장가(룰랭 부인)
La Berceuse (Augustine Roulin)
아를, 1889년 3월
캔버스에 유채, 91×71.5cm
암스테르담, 시립미술관

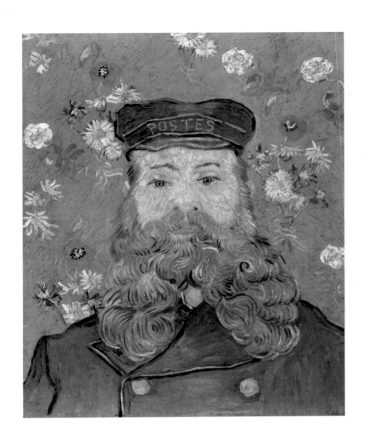 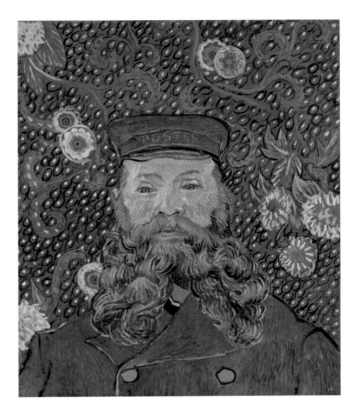

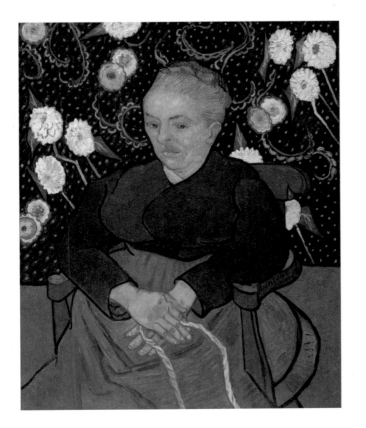 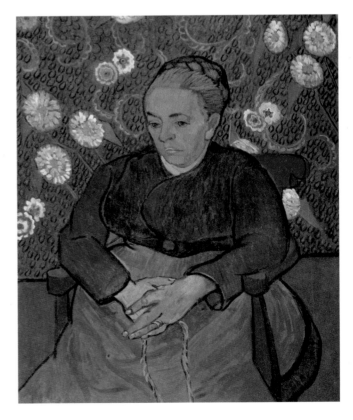

꽃이 핀 복숭아나무가 있는 크로 평원
La Crau with Peach Trees in Blossom
아를, 1889년 4월
캔버스에 유채, 65.5×81.5cm
런던, 코톨드 미술관

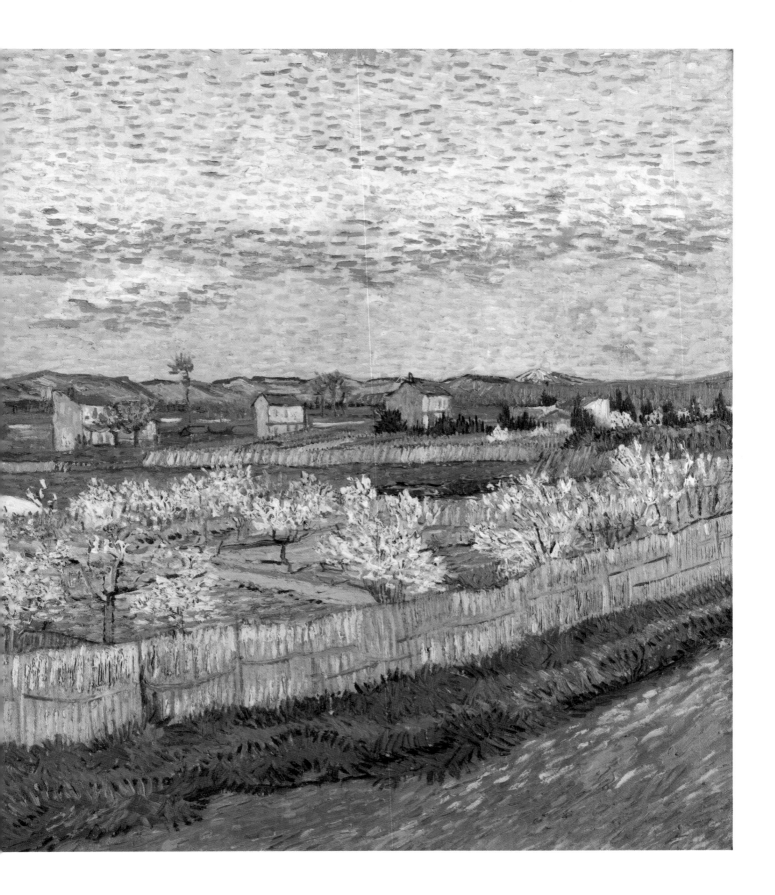

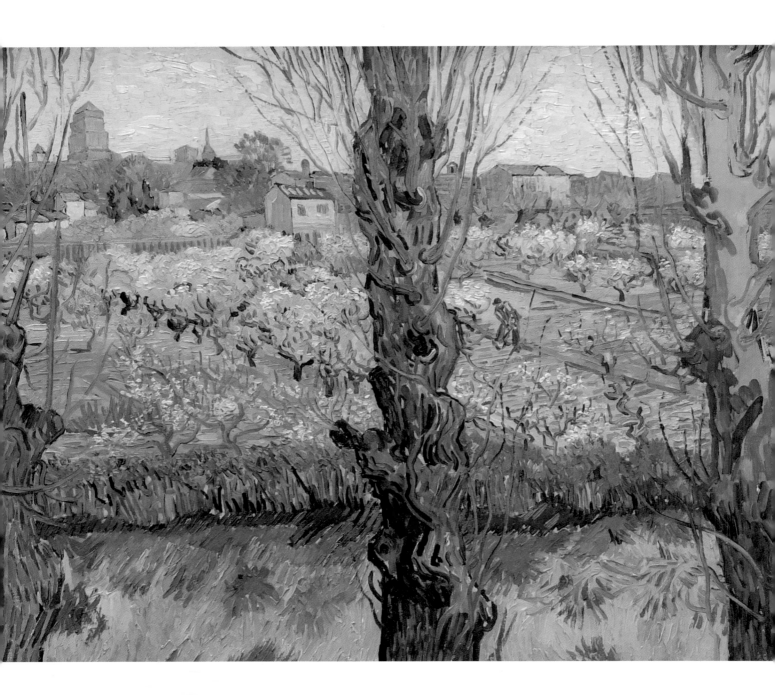

아를 풍경이 보이는 꽃이 핀 과수원
Orchard in Blossom with View of Arles
아를, 1889년 4월
캔버스에 유채, 72×x92cm
뮌헨, 바이에른 국립회화미술관, 노이에 피나코테크

아이리스(한 포기)
The Iris
아를, 1889년 5월
캔버스 위 종이에 유채, 62.2×48.3cm
오타와, 캐나다 국립미술관

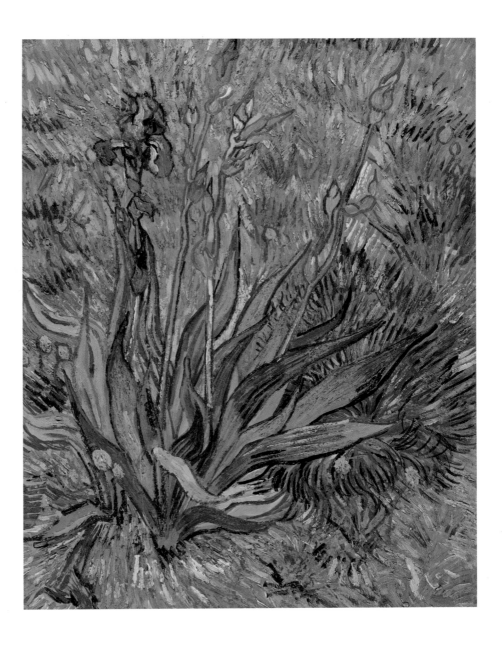

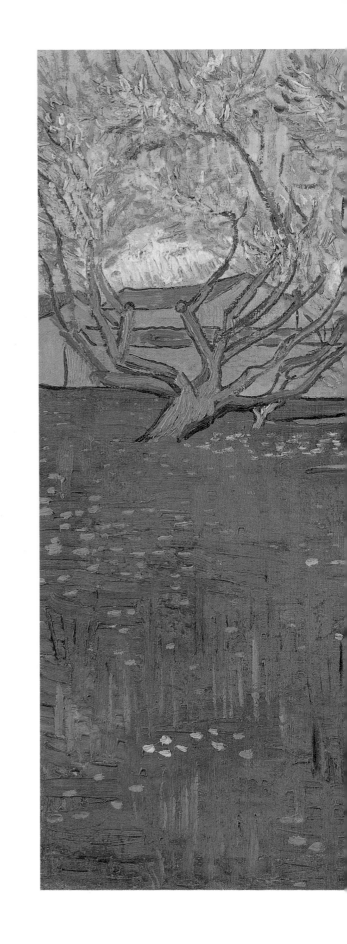

꽃이 핀 나무들이 있는 아를 풍경
View of Arles with Trees in Blossom
아를, 1889년 4월
캔버스에 유채, 50.5×65cm
암스테르담, 반 고흐 미술관

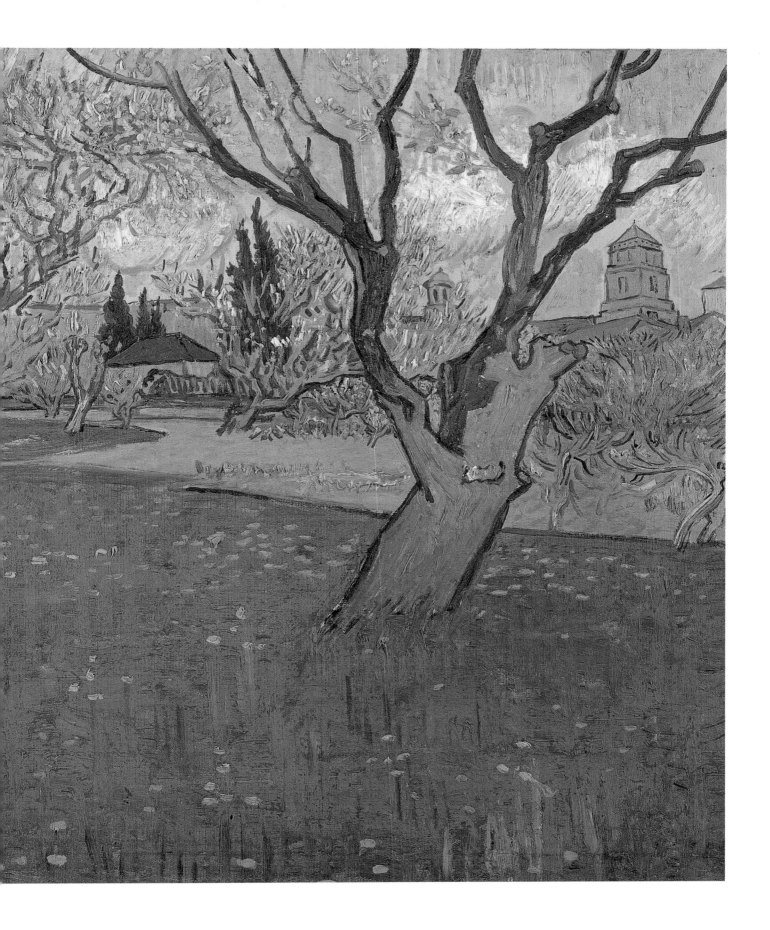

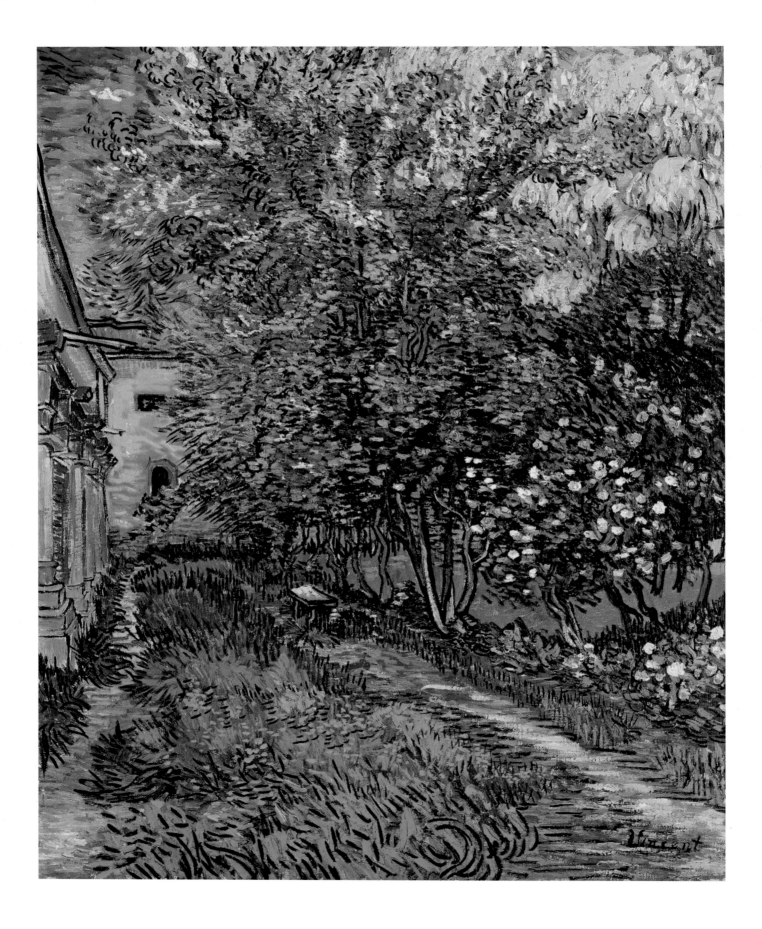

생폴 병원 정원
The Garden of Saint-Paul Hospital
생레미, 1889년 5월
캔버스에 유채, 95×75.5cm
오테를로, 크뢸러 뮐러 미술관

꽃 피는 장미나무
Rosebush in Blossom
아를, 1889년 4월
캔버스에 유채, 33×42cm
도쿄, 국립서양미술관

아이리스
Irises
생레미, 1889년 5월
캔버스에 유채, 71×93cm
로스앤젤레스, 게티 센터

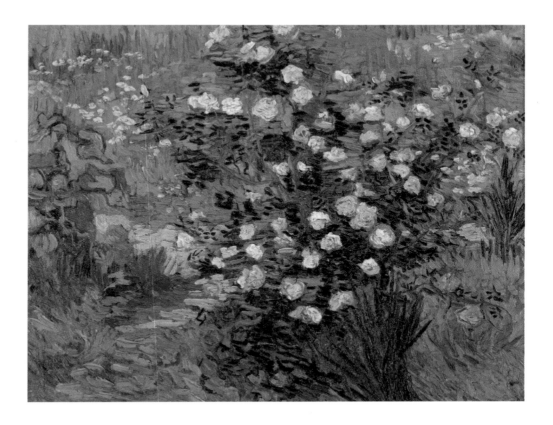

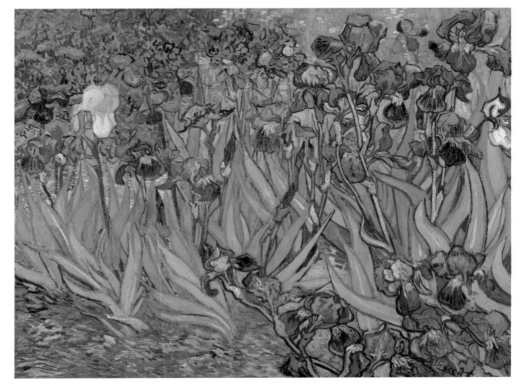

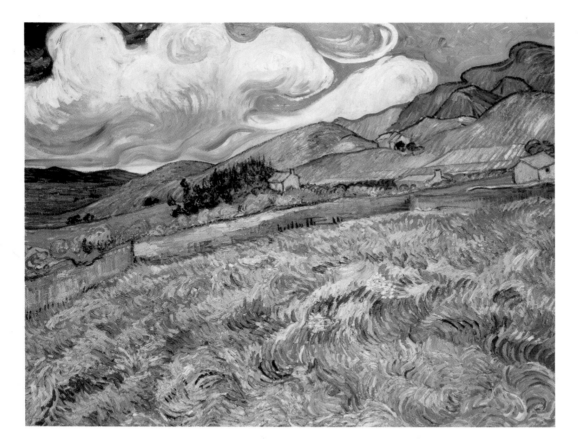

생폴 병원 뒤쪽의 산맥 풍경
Mountainous Landscape behind
Saint-Paul Hospital
생레미, 1889년 6월 초
캔버스에 유채, 70.5×88.5cm
코펜하겐, 뉘 칼스버그 글립토텍

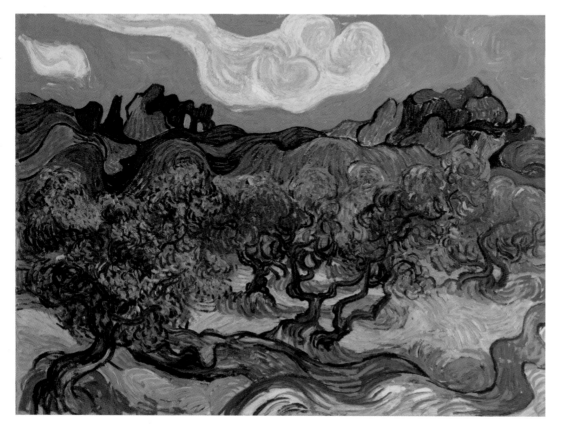

알피유산맥을 배경으로 한
올리브나무들
Olive Trees with the Alpilles
 in the Background
생레미, 1889년 6월
캔버스에 유채, 72.5×92cm
로스앤젤레스, 게티 센터

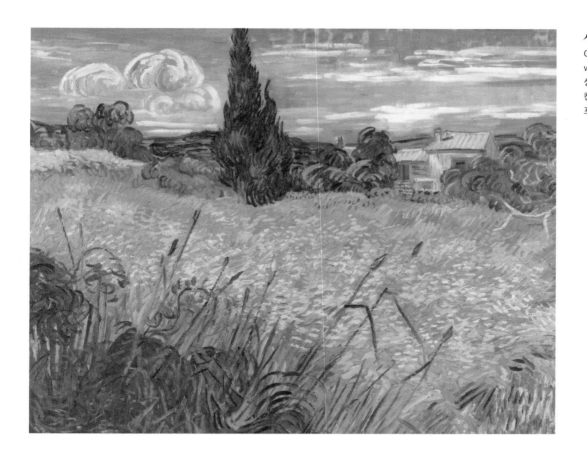

사이프러스와 초록 밀밭
Green Wheat Field
with Cypress
생레미, 1889년 6월 중순
캔버스에 유채, 73.5×92.5cm
프라하, 국립미술관

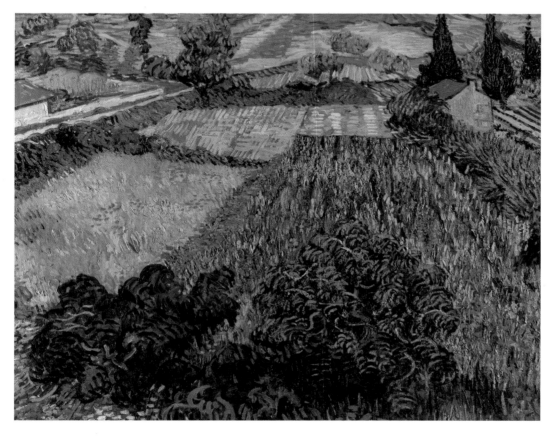

양귀비 들판
Field with Poppies
생레미, 1889년 6월 초
캔버스에 유채, 71×91cm
브레멘, 브레멘 미술관

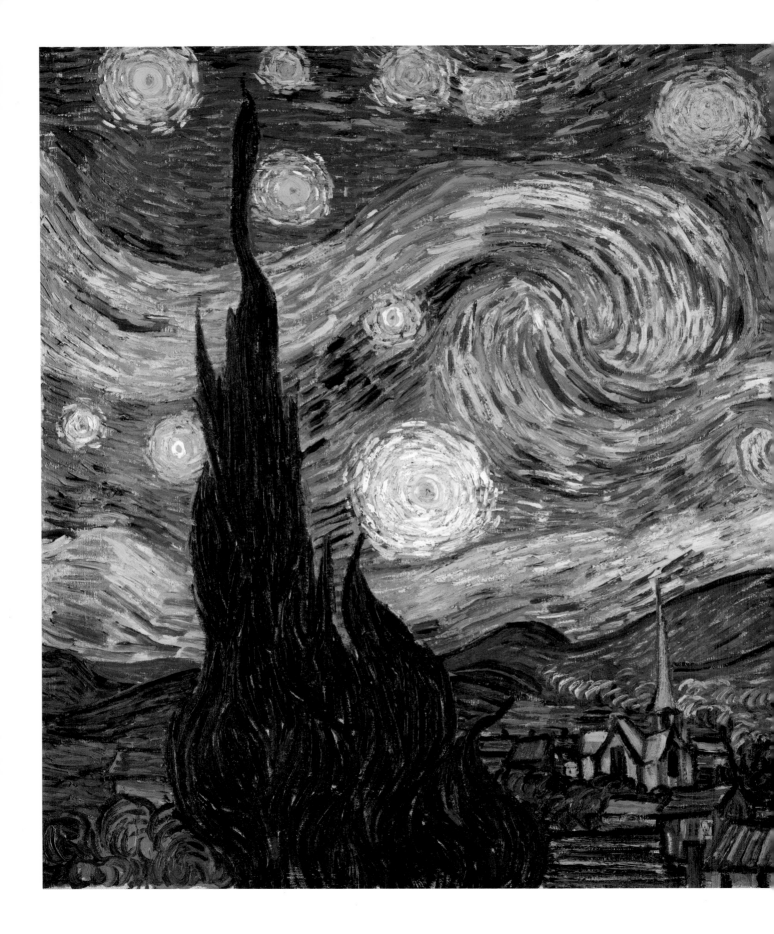

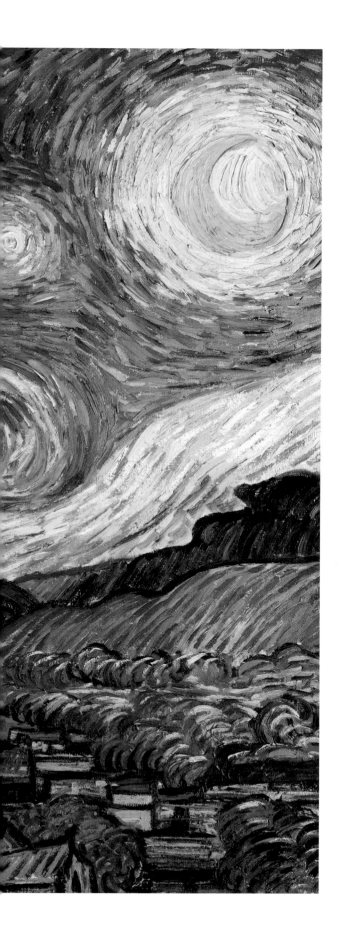

별이 빛나는 밤
Starry Night
생레미, 1889년 6월
캔버스에 유채, 73.7×92.1cm
뉴욕, 현대미술관

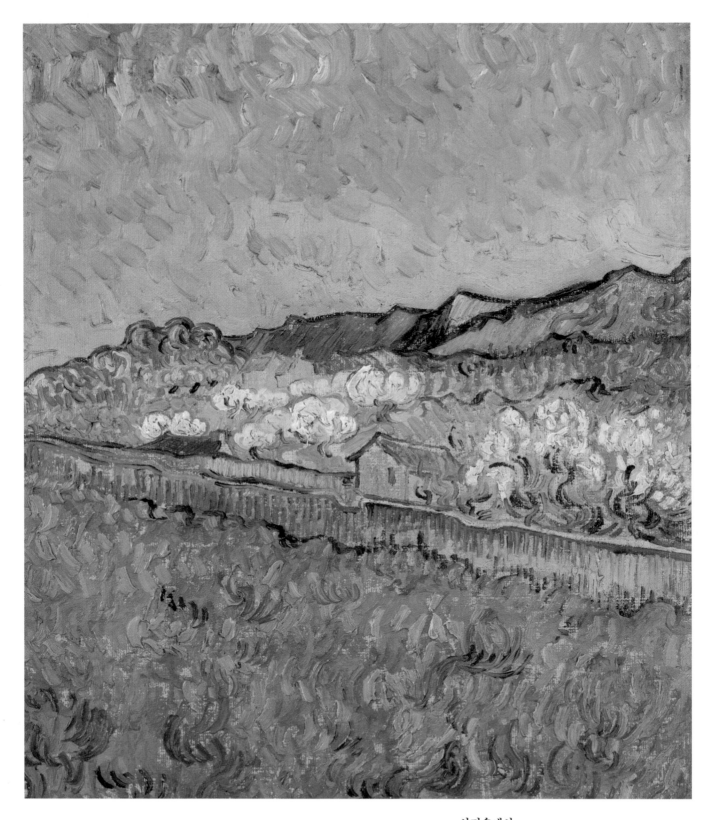

산기슭에서
At the Foot of the Mountains
생레미, 1889년 6월 초, 캔버스에 유채, 37.5×30.5cm
암스테르담, 반 고흐 미술관

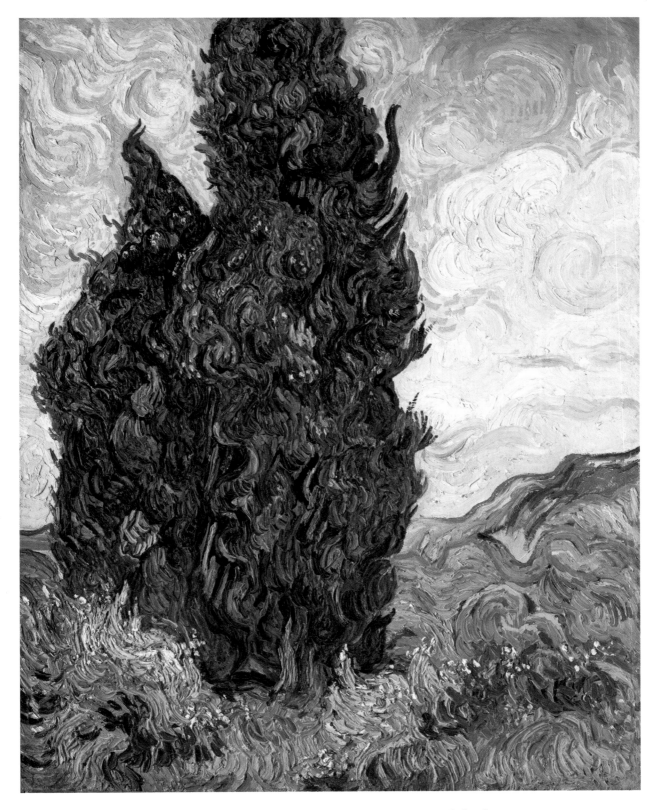

사이프러스
Cypresses
생레미, 1889년 6월, 캔버스에 유채, 93.3×74cm
뉴욕, 메트로폴리탄 미술관

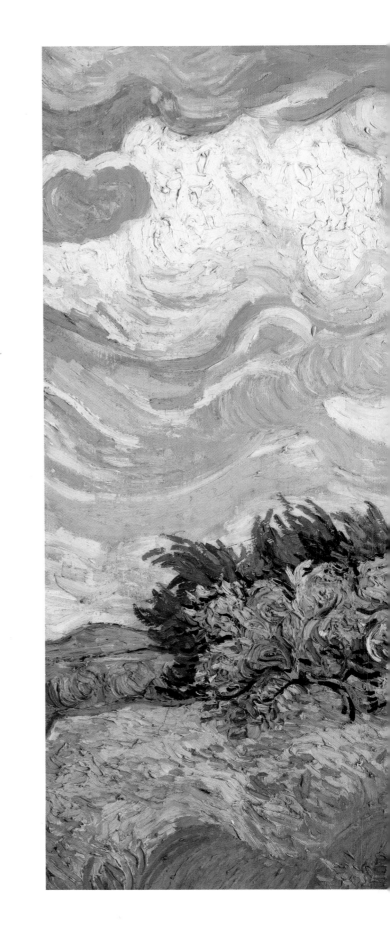

이갈리에르 부근 오트 갈린의 사이프러스와 밀밭
Wheat Field with Cypresses at the Haute Galline near Eygalières
생레미, 1889년 6월 말
캔버스에 유채, 73×93.5cm
뉴욕, 메트로폴리탄 미술관

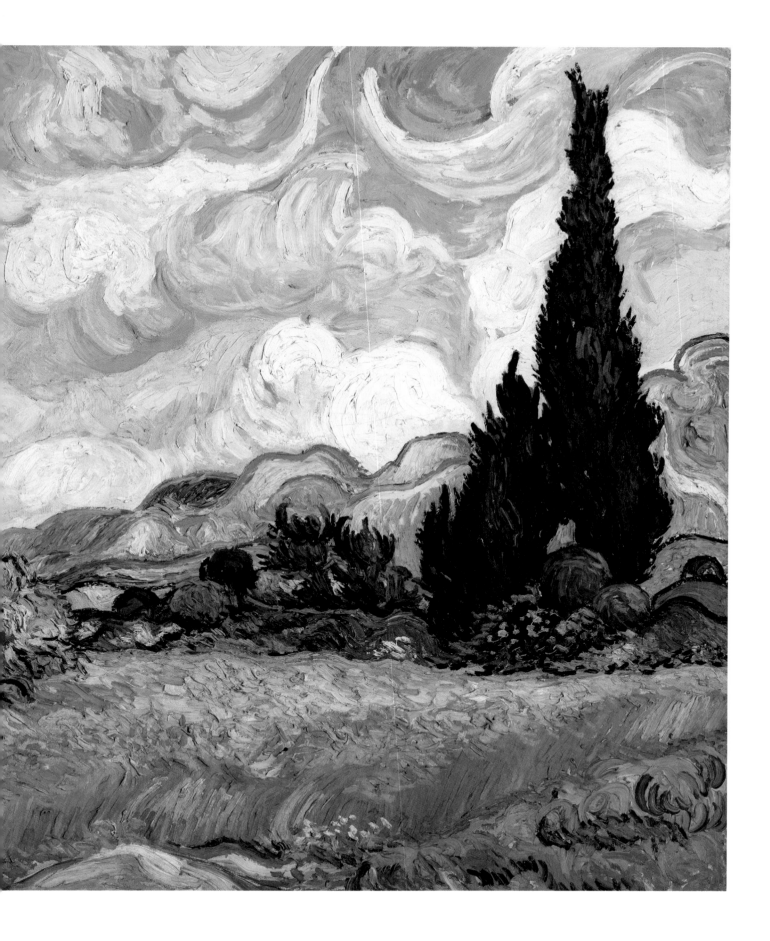

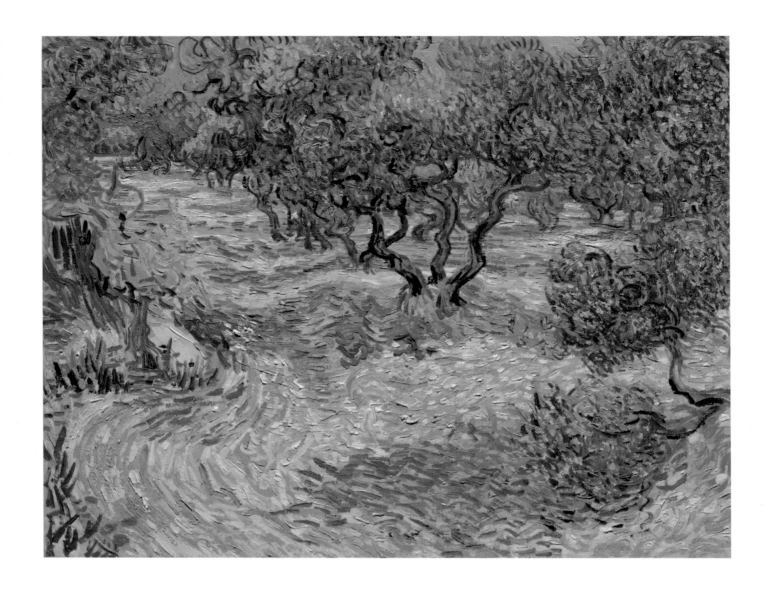

올리브나무 숲
Olive Grove
생레미, 1889년 6월
캔버스에 유채, 73×93cm
캔자스시티, 넬슨 앳킨스 미술관

달이 뜨는 저녁 풍경
Evening Landscape with Rising Moon
생레미, 1889년 7월 초
캔버스에 유채, 72×92cm
오테를로, 크뢸러 뮐러 미술관

수확하는 사람이 있는 동틀 녘의 밀밭
Wheat Fields with Reaper at Sunrise
생레미, 1889년 9월 초
캔버스에 유채, 73×92cm
암스테르담, 반 고흐 미술관

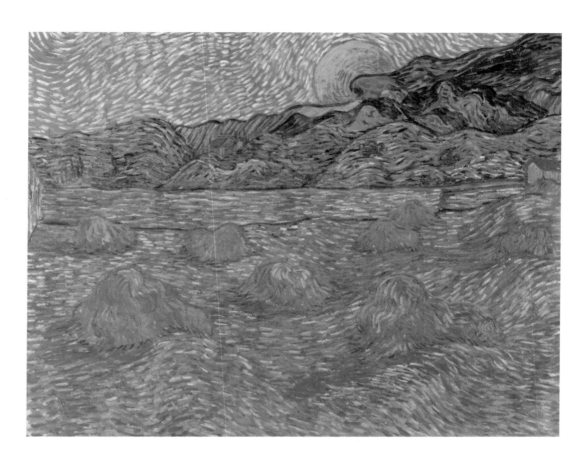

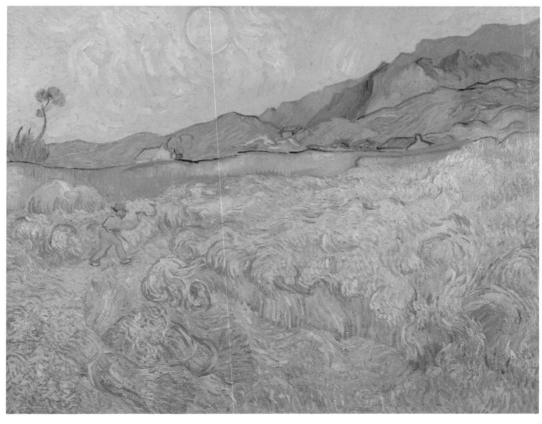

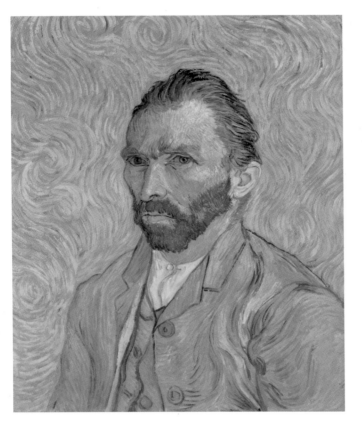

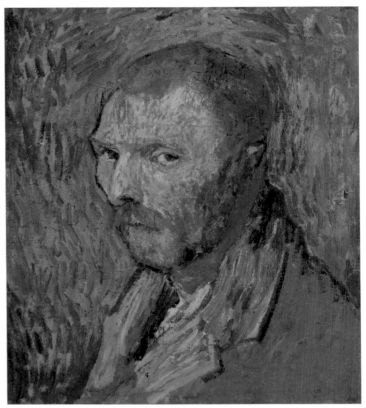

자화상
Self-Portrait
생레미, 1889년 9월
캔버스에 유채, 65×54cm
파리, 오르세 미술관

자화상
Self-Portrait
생레미, 1889년 9월
캔버스에 유채, 51×45cm
오슬로, 국립미술관

자화상
Self-Portrait
생레미, 1889년 8월 말
캔버스에 유채, 57×43.5cm
워싱턴, 국립미술관

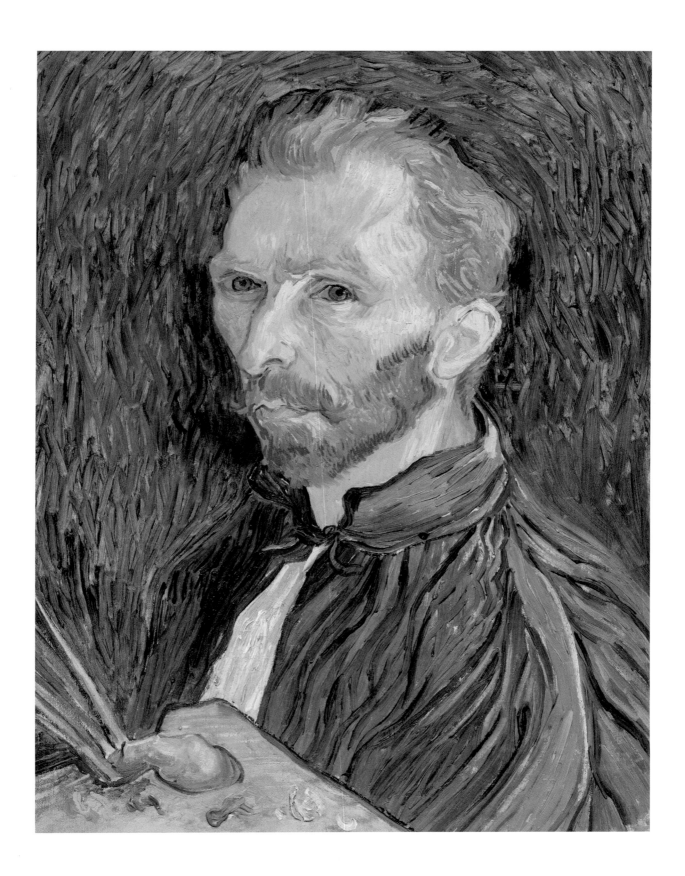

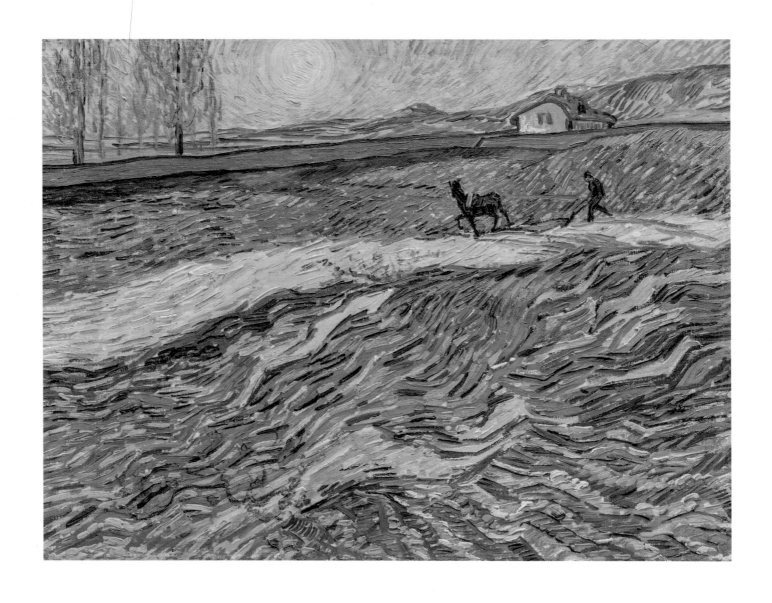

쟁기질하는 사람이 있는 들판
Enclosed Field with Ploughman
생레미, 1889년 8월 말
캔버스에 유채, 49×62cm
미국, 개인 소장(1970년 2월 25일 뉴욕 소더비 경매)

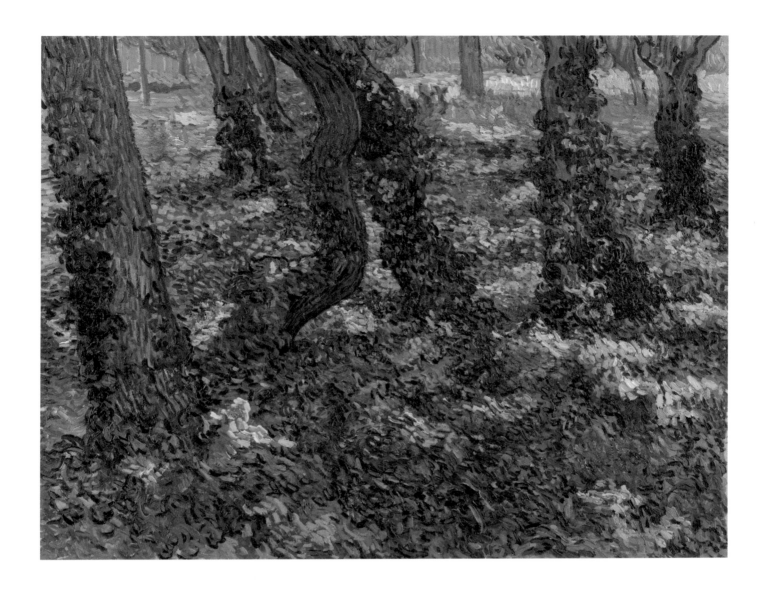

담쟁이덩굴이 있는 나무줄기
Tree Trunks with Ivy
생레미, 1889년 7월
캔버스에 유채, 73×92.5cm
암스테르담, 반 고흐 미술관

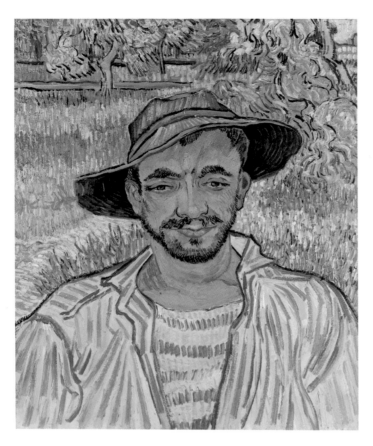

젊은 농부의 초상
Portrait of a Young Peasant
생레미, 1889년 9월
캔버스에 유채, 61×50cm
로마, 국립근대미술관

트라뷔크 부인의 초상
Portrait of Madame Trabuc
생레미, 1889년 9월
패널 위 캔버스에 유채, 64×49cm
상트페테르부르크, 예르미타시 미술관

수확하는 사람(밀레 모사)
The Reaper(after Millet)
생레미, 1889년 9월
캔버스에 유채, 43.5×25cm
영국, 개인 소장

양털 깎는 사람(밀레 모사)
The Sheep-Shearers(after Millet)
생레미, 1889년 9월
캔버스에 유채, 43.5×29.5cm
암스테르담, 반 고흐 미술관

짚단을 묶는 여자(밀레 모사)
Peasant Woman Binding
Sheaves(after Millet)
생레미, 1889년 9월
마분지 위 캔버스에 유채, 43×33cm
암스테르담, 반 고흐 미술관

짚단을 묶는 사람(밀레 모사)
The Sheaf-Binder(after Millet)
생레미, 1889년 9월
캔버스에 유채, 44.5×32cm
암스테르담, 반 고흐 미술관

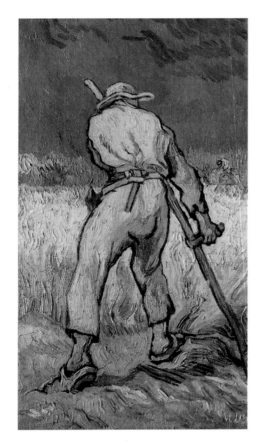
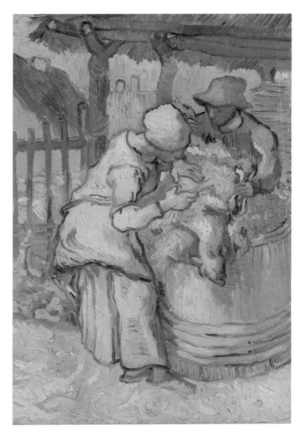
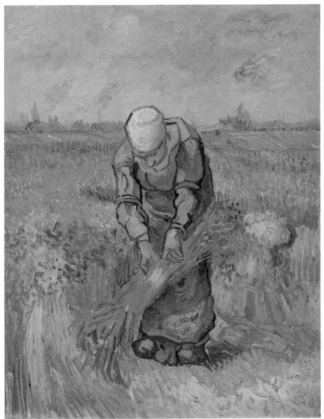
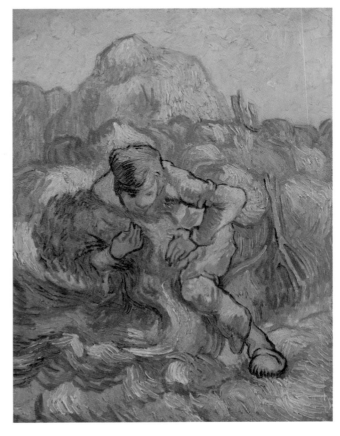

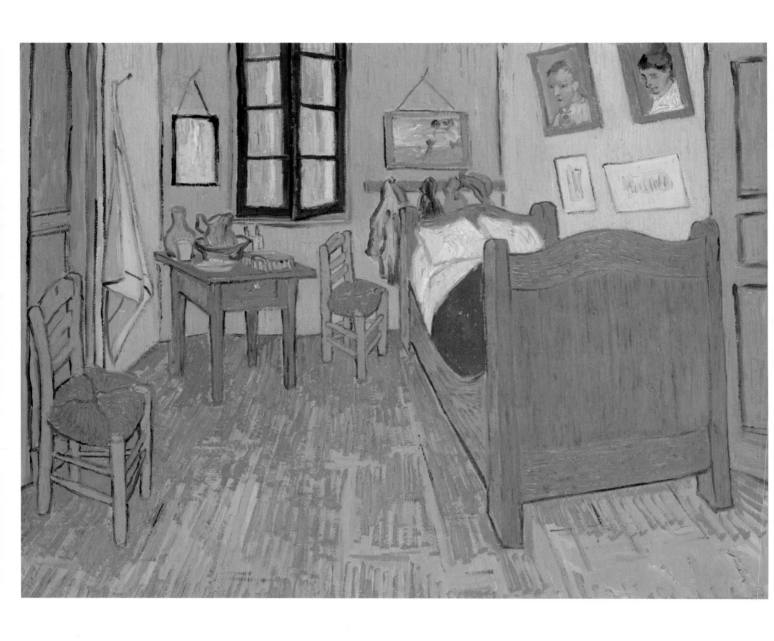

아를의 빈센트 침실
Vincent's Bedroom in Arles
생레미, 1889년 9월
캔버스에 유채, 56.5×74cm
파리, 오르세 미술관

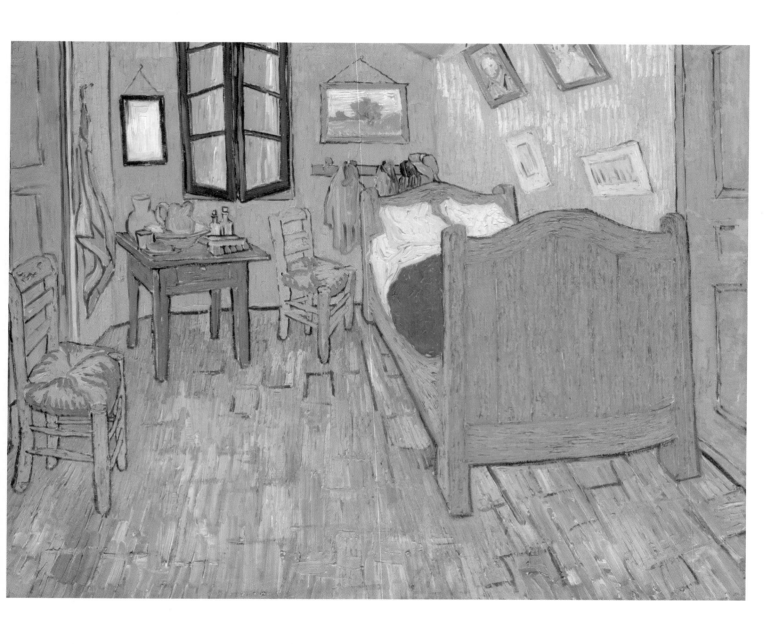

아를의 빈센트 침실
Vincent's Bedroom in Arles
생레미, 1889년 9월 초
캔버스에 유채, 73×92cm
시카고, 시카고 아트인스티튜트

생폴 병원 정원
The Garden of
Saint-Paul Hospital
생레미, 1889년 10월
캔버스에 유채, 64.5×49cm
개인 소장

생폴 병원의 환자 초상
Portrait of a Patient in
Saint-Paul Hospital
생레미, 1889년 10월
캔버스에 유채, 32.5×23.5cm
암스테르담, 반 고흐 미술관

생폴 병원 현관
The Entrance Hall of
Saint-Paul Hospital
생레미, 1889년 10월(또는 5월)
검정 초크와 과슈, 61×47.5cm
암스테르담, 반 고흐 미술관

생폴 병원 복도
Corridor in Saint-Paul Hospital
생레미, 1889년 10월(또는 5월)
검정 초크와 과슈, 61.5×47cm
뉴욕, 메트로폴리탄 미술관

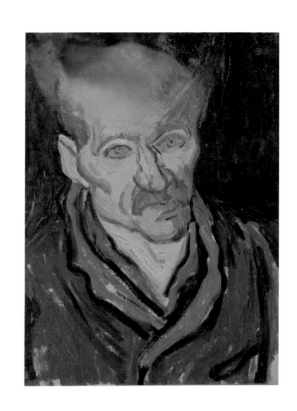

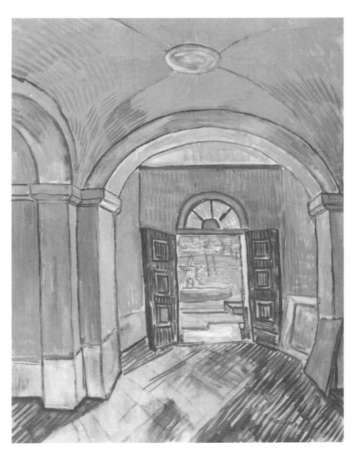

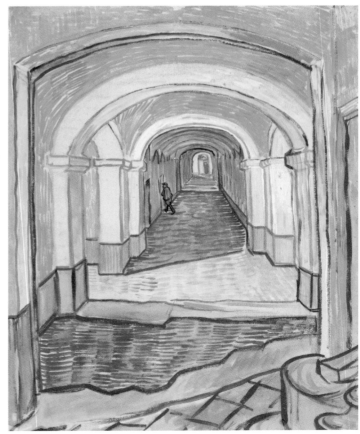

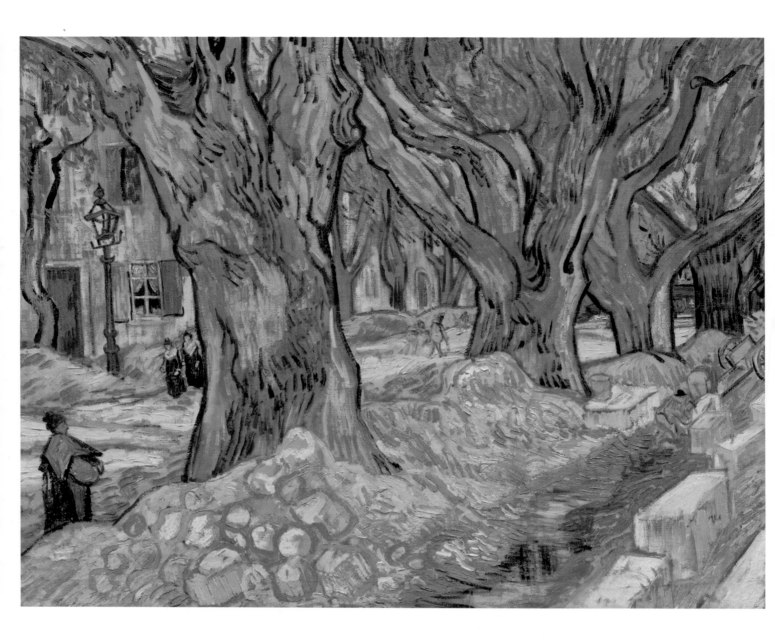

도로를 보수하는 사람들
The Road Menders
생레미, 1889년 11월
캔버스에 유채, 73.7×92cm
클리블랜드, 클리블랜드 미술관

생폴 병원 정원
The Garden of Saint-Paul Hospital
생레미, 1889년 11월
캔버스에 유채, 73.1×92.6cm
에센, 폴크방 미술관

담으로 둘러싸인 해가 돋는 들판
Enclosed Field with Rising Sun
생레미, 1889년 12월
캔버스에 유채, 71×90.5cm
개인 소장

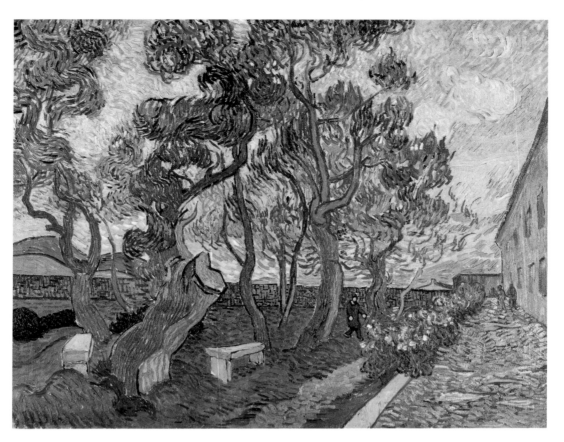

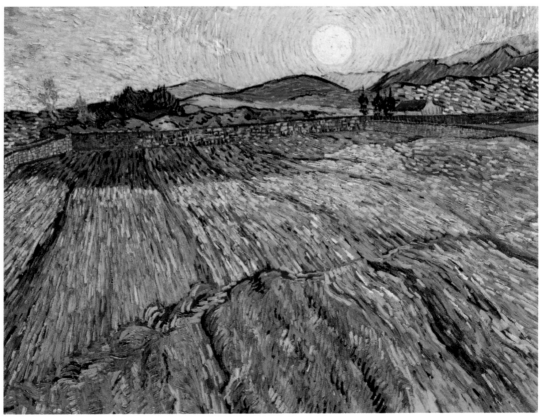

올리브 따기
Olive Picking
생레미, 1889년 12월
캔버스에 유채, 72.4×89.9cm
뉴욕, 메트로폴리탄 미술관

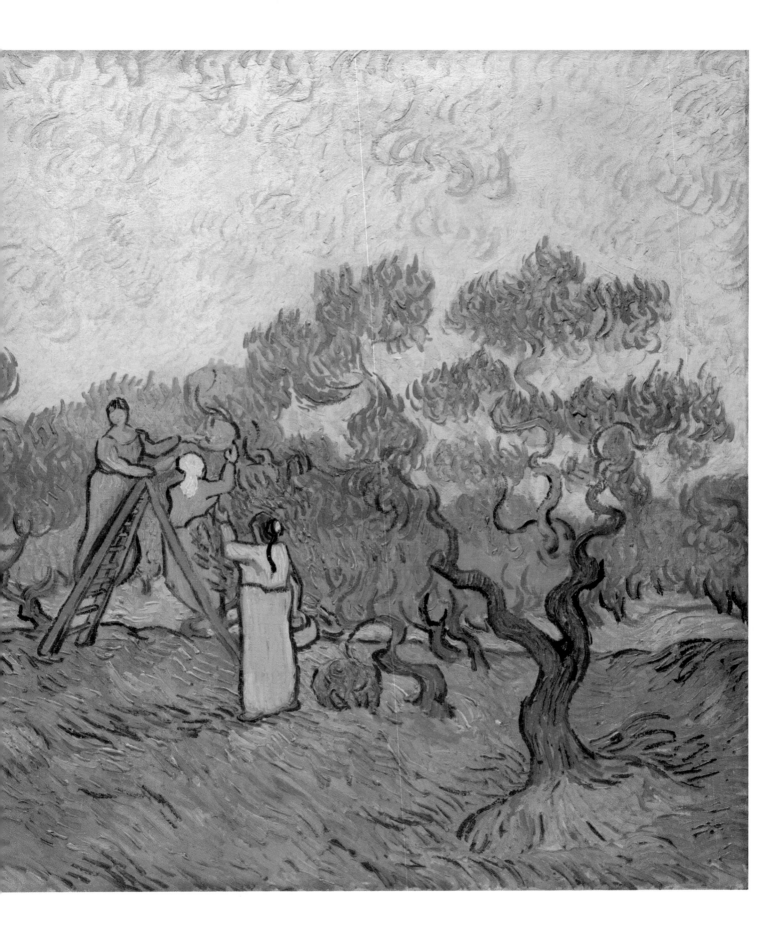

Vincent van Gogh

1890

걸음마(밀레 모사)
First Steps(after Millet)
생레미, 1890년 1월
캔버스에 유채, 72.4×91.2cm
뉴욕, 메트로폴리탄 미술관

정오: 휴식(밀레 모사)
Noon: Rest from Work(after Millet)
생레미, 1890년 1월
캔버스에 유채, 73×91cm
파리, 오르세 미술관

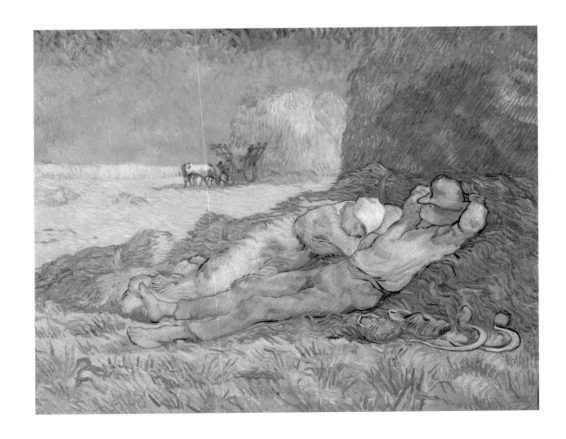

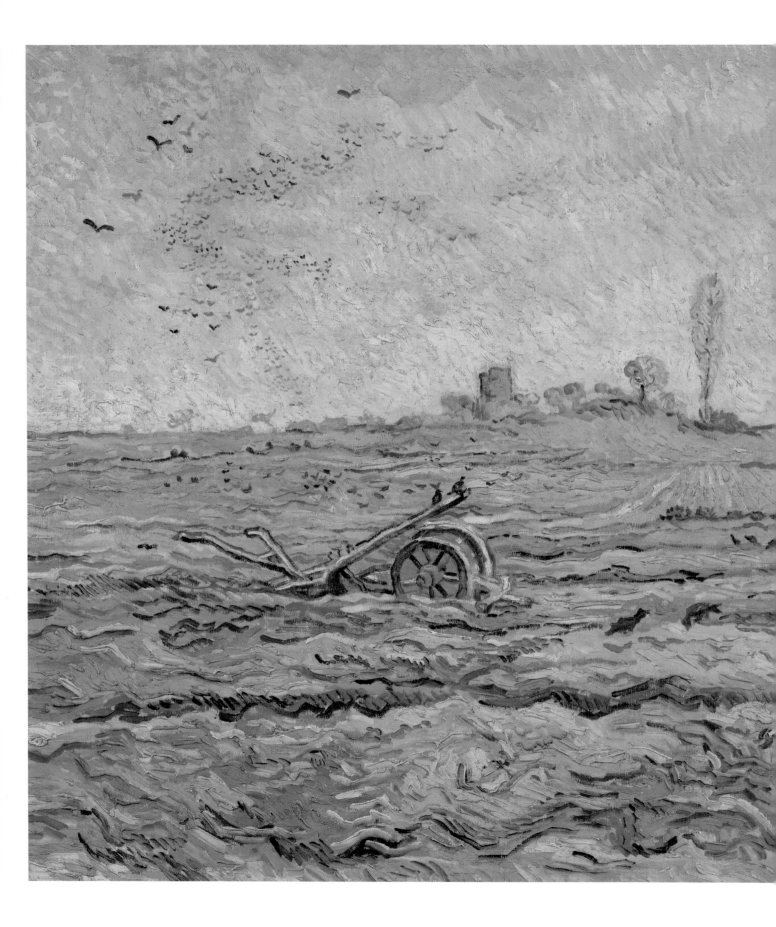

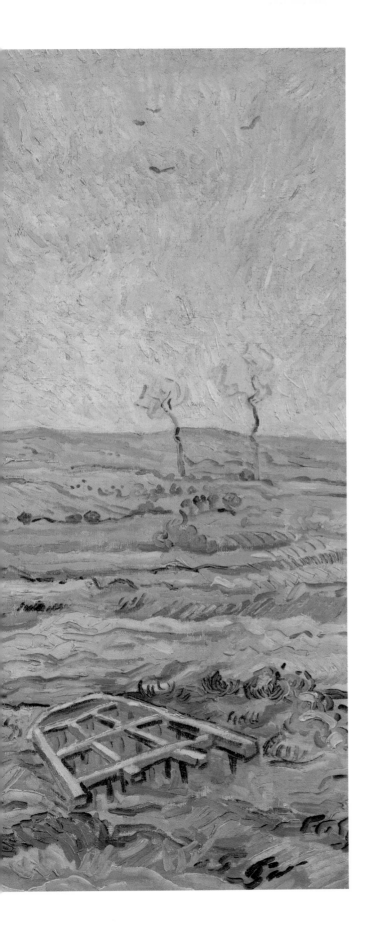

쟁기와 써레(밀레 모사)
The Plough and the Harrow(after Millet)
생레미, 1890년 1월
캔버스에 유채, 72×92cm
암스테르담, 반 고흐 미술관

술 마시는 사람들(도미에 모사)
The Drinkers(after Daumier)
생레미, 1890년 2월
캔버스에 유채, 59.4×73.4cm
시카고, 시카고 아트인스티튜트

운동하는 죄수들(도레 모사)
Prisoners Exercising(after Doré)
생레미, 1890년 2월
캔버스에 유채, 80×64cm
모스크바, 푸슈킨 미술관

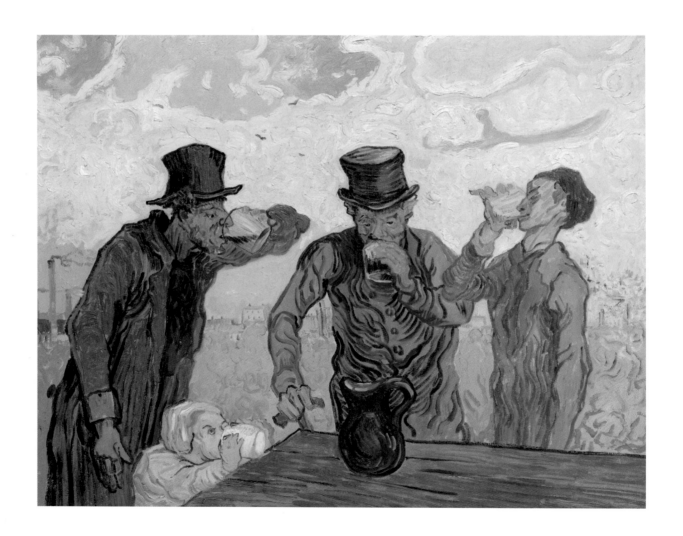

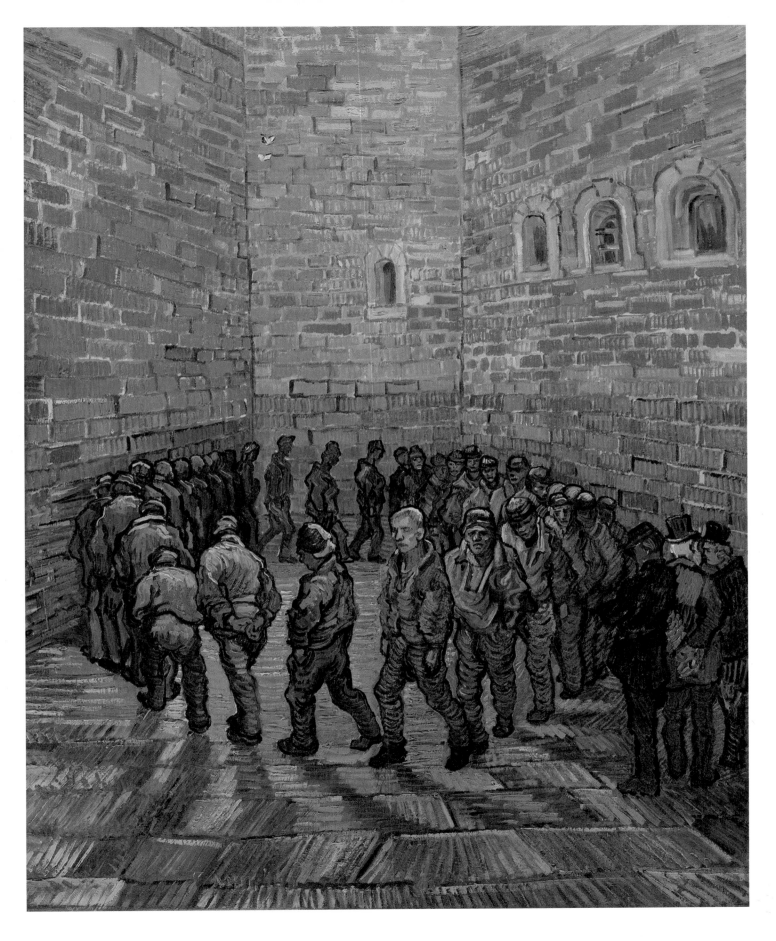

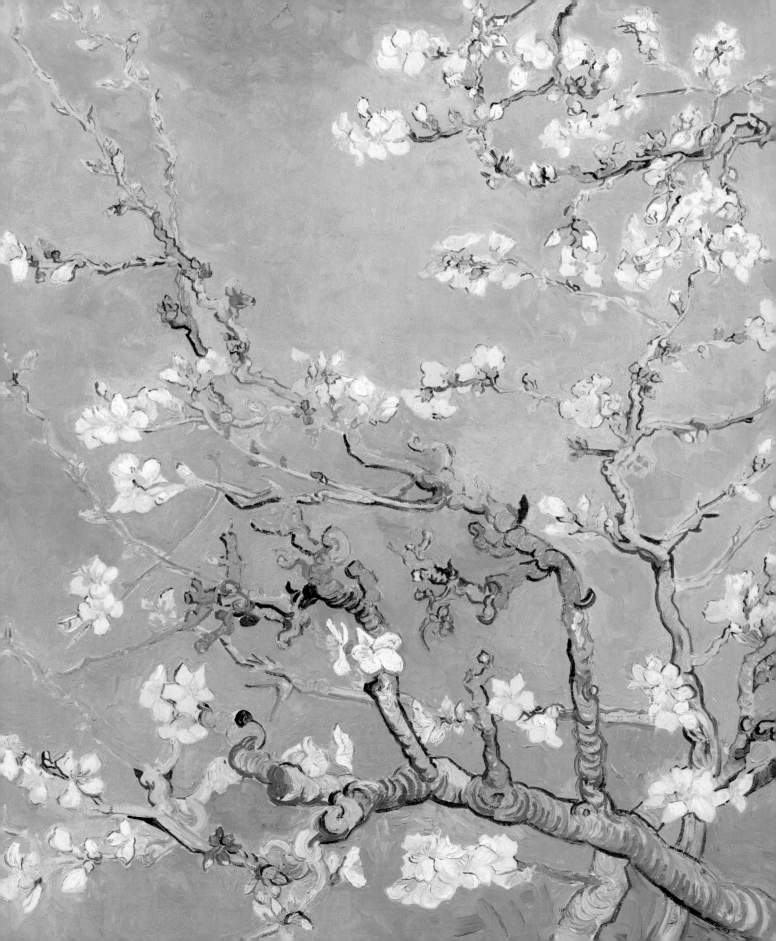

꽃 피는 아몬드나무
Blossoming Almond Tree
생레미, 1890년 2월
캔버스에 유채, 73.5×92cm
암스테르담, 반 고흐 미술관

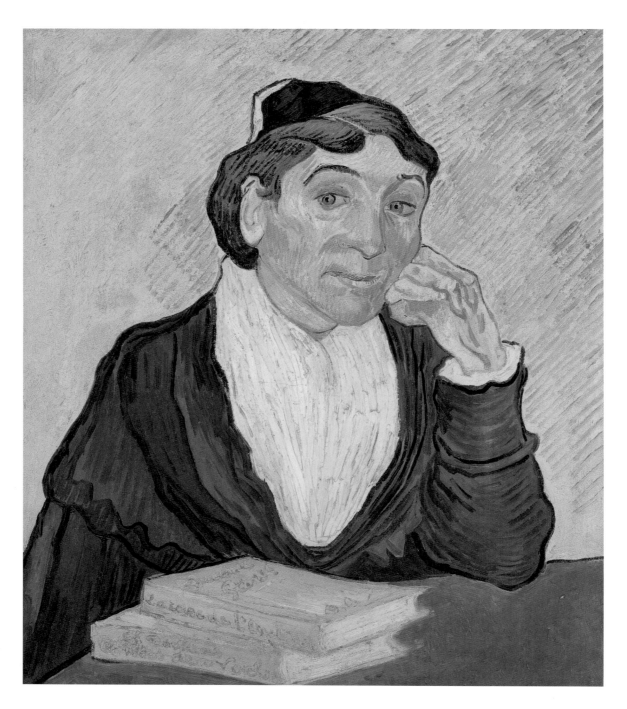

아를의 여인(지누 부인)
L'Arlésienne (Madame Ginoux)
생레미, 1890년 2월
캔버스에 유채, 65×49cm
오테를로, 크뢸러 뮐러 미술관

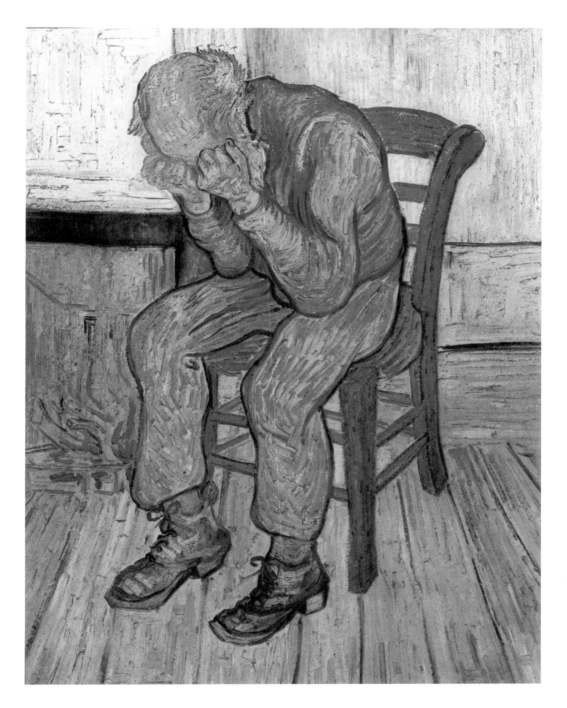

슬퍼하는 노인(영원의 문턱에서)
Old Man in Sorrow (On the Threshold of Eternity)
생레미, 1890년 4~5월
캔버스에 유채, 81×65cm
오테를로, 크뢸러 뮐러 미술관

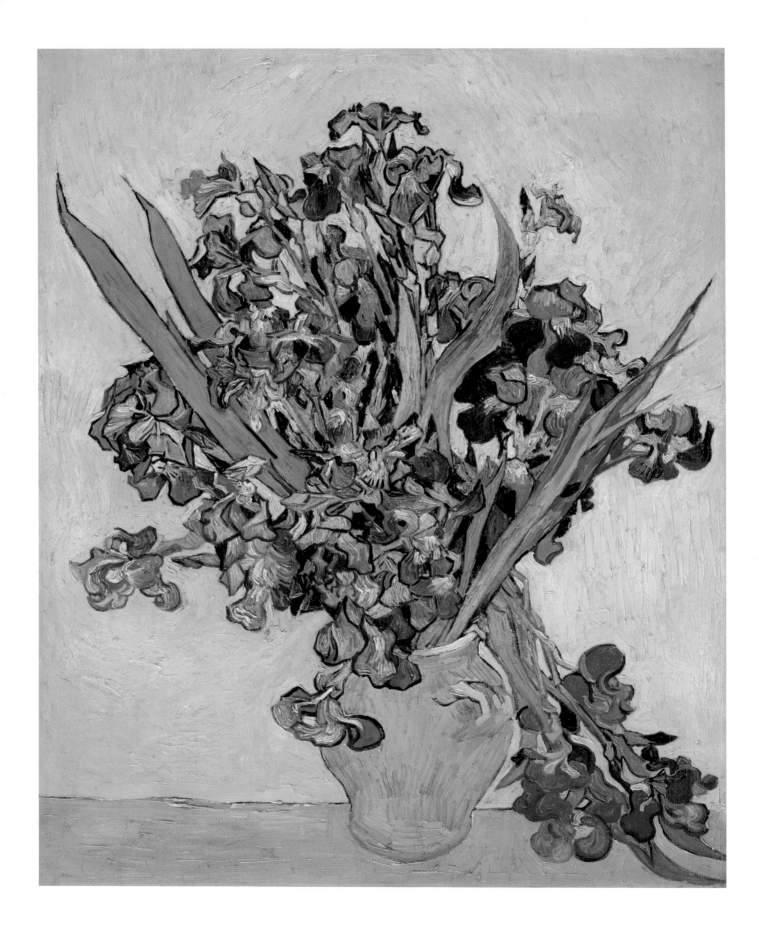

노란 배경의 아이리스 화병
A Vase with Irises against a Yellow Background
생레미, 1890년 5월
캔버스에 유채, 92×73.5cm
암스테르담, 반 고흐 미술관

아이리스 화병
A Vase with Irises
생레미, 1890년 5월
캔버스에 유채, 73.7×92.1cm
뉴욕, 메트로폴리탄 미술관

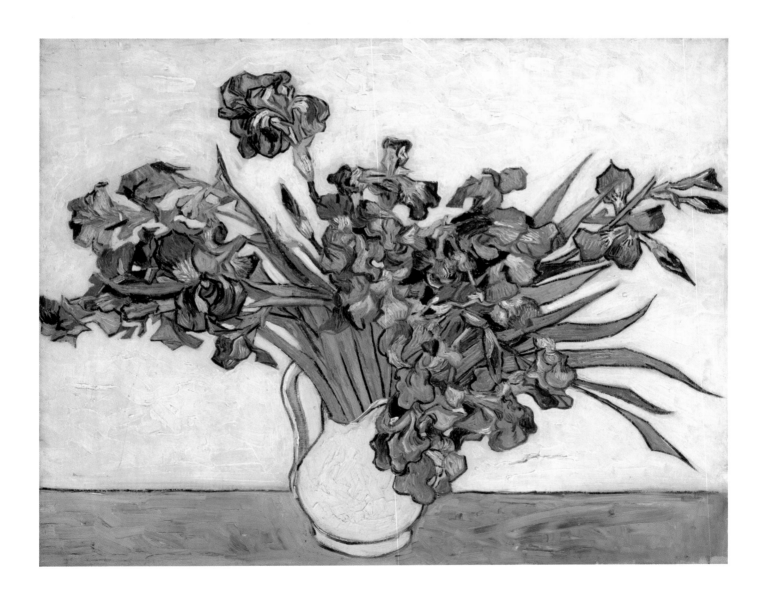

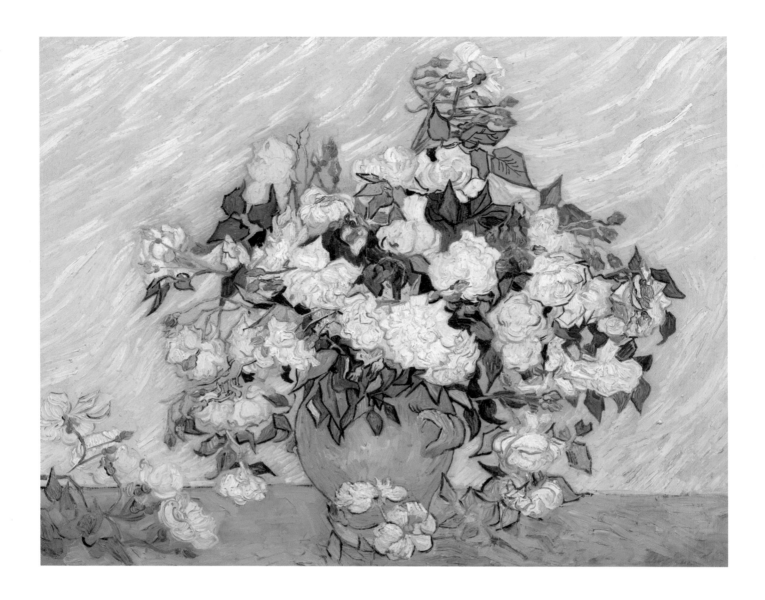

장미 화병
A Vase with Roses
생레미, 1890년 5월
캔버스에 유채, 71×90cm
워싱턴, 국립미술관

화병의 분홍 장미들
Pink Roses in a Vase
생레미, 1890년 5월
캔버스에 유채, 92.6×73.7cm
뉴욕, 메트로폴리탄 미술관

붉은 양귀비와 데이지
Red Poppies and Daisies
오베르쉬르와즈, 1890년 6월
캔버스에 유채, 65×50cm
베이징, 왕중진 컬렉션

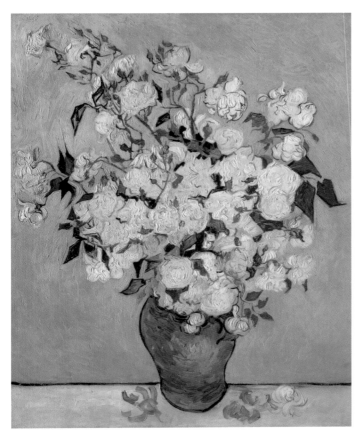

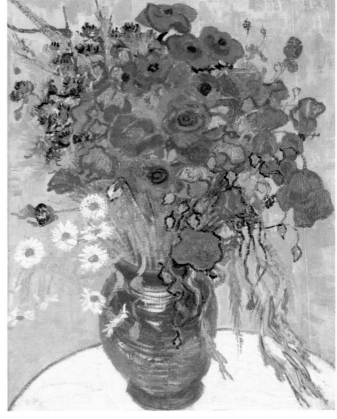

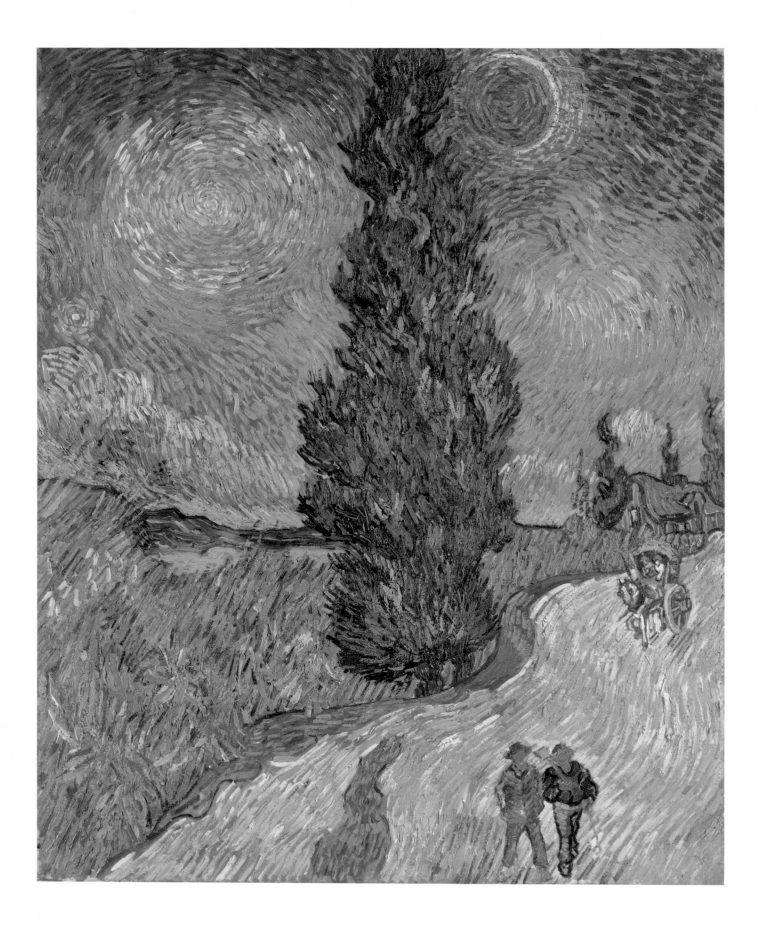

사이프러스와 별이 있는 길
Road with Cypress and Star
생레미, 1890년 5월
캔버스에 유채, 92×73cm
오테를로, 크뢸러 뮐러 미술관

인물이 있는 오베르의 마을 길과 계단
Village Street and Steps in Auvers with Figures
오베르쉬르와즈, 1890년 5월 말
캔버스에 유채, 49.8×70.1cm
세인트루이스, 세인트루이스 미술관

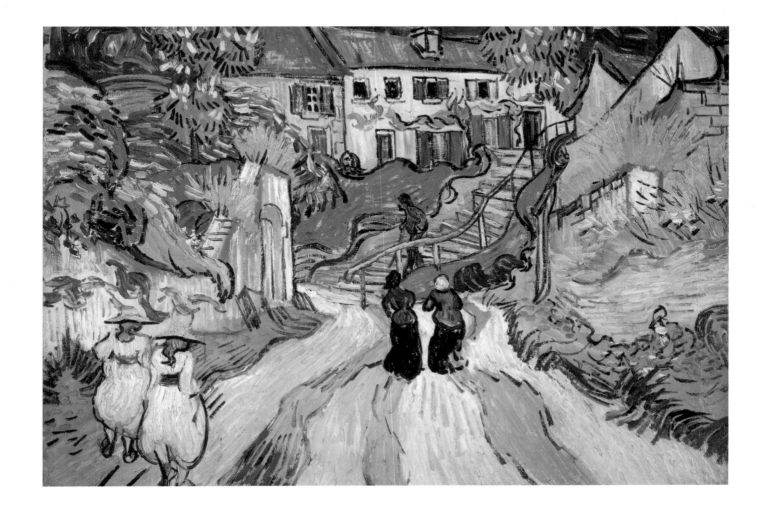

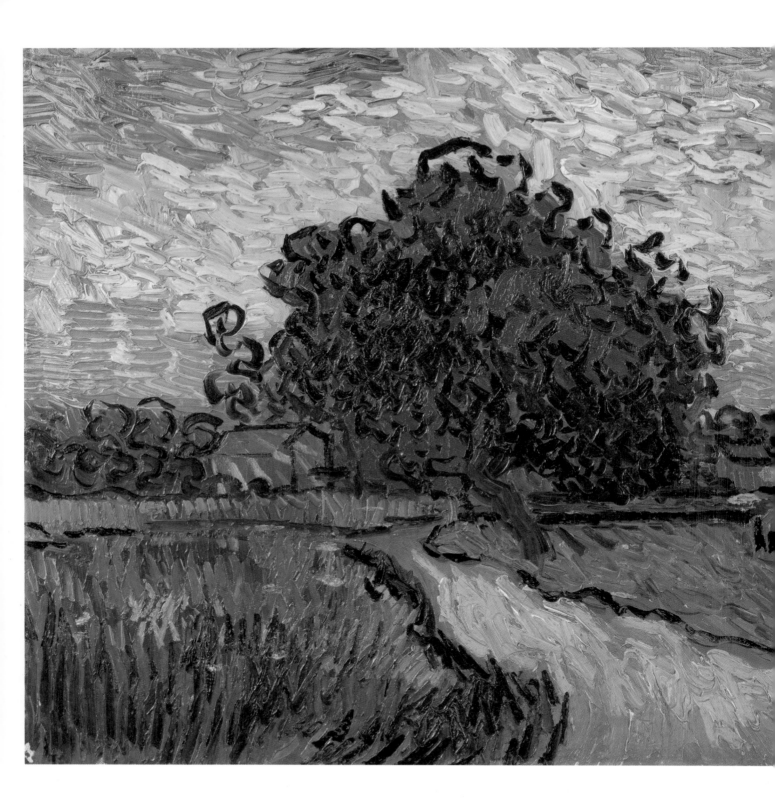

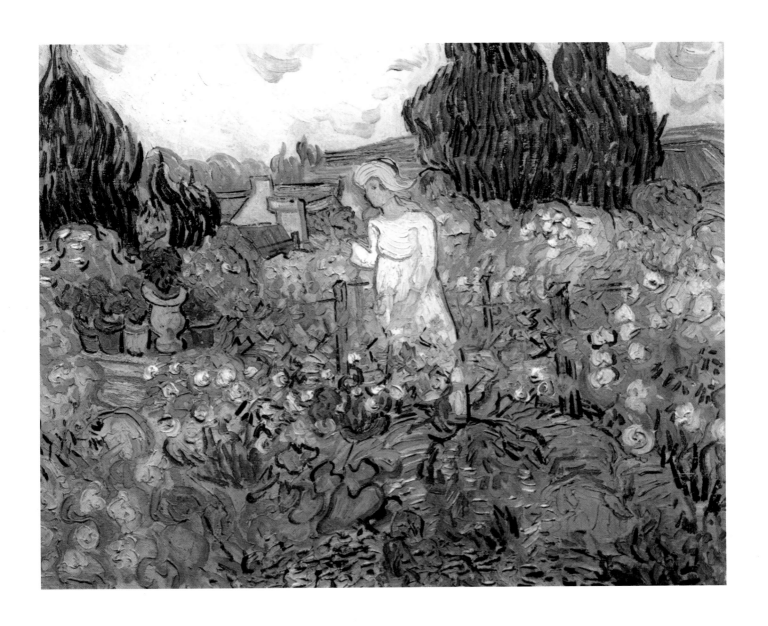

정원의 마르그리트 가셰
Marguerite Gachet in the Garden
오베르쉬르와즈, 1890년 6월
캔버스에 유채, 46×55cm
파리, 오르세 미술관

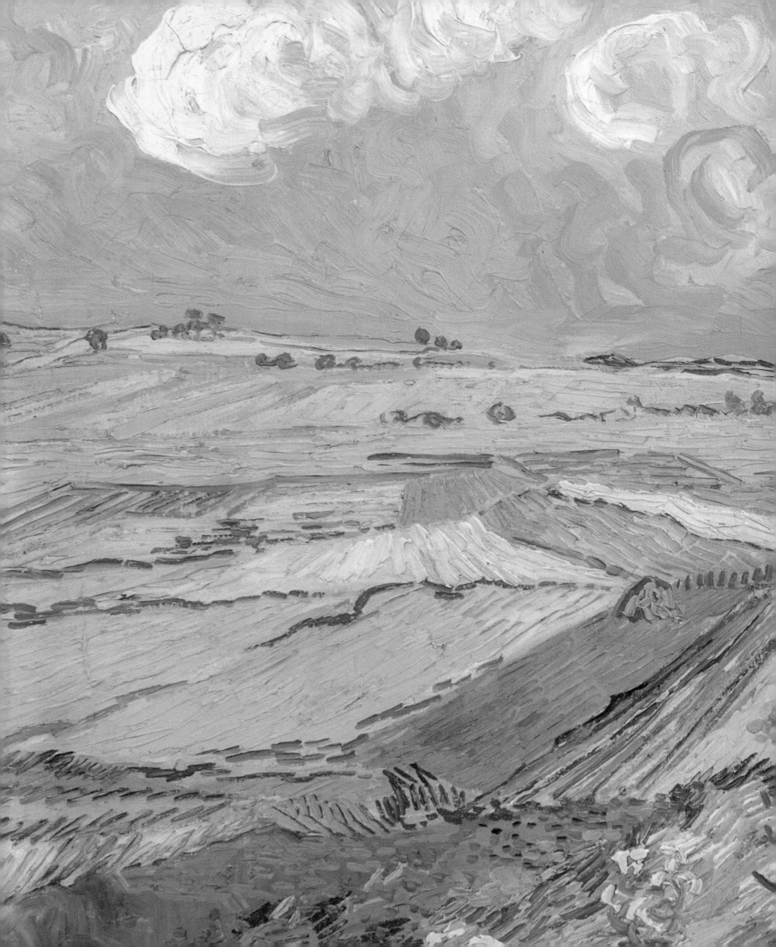

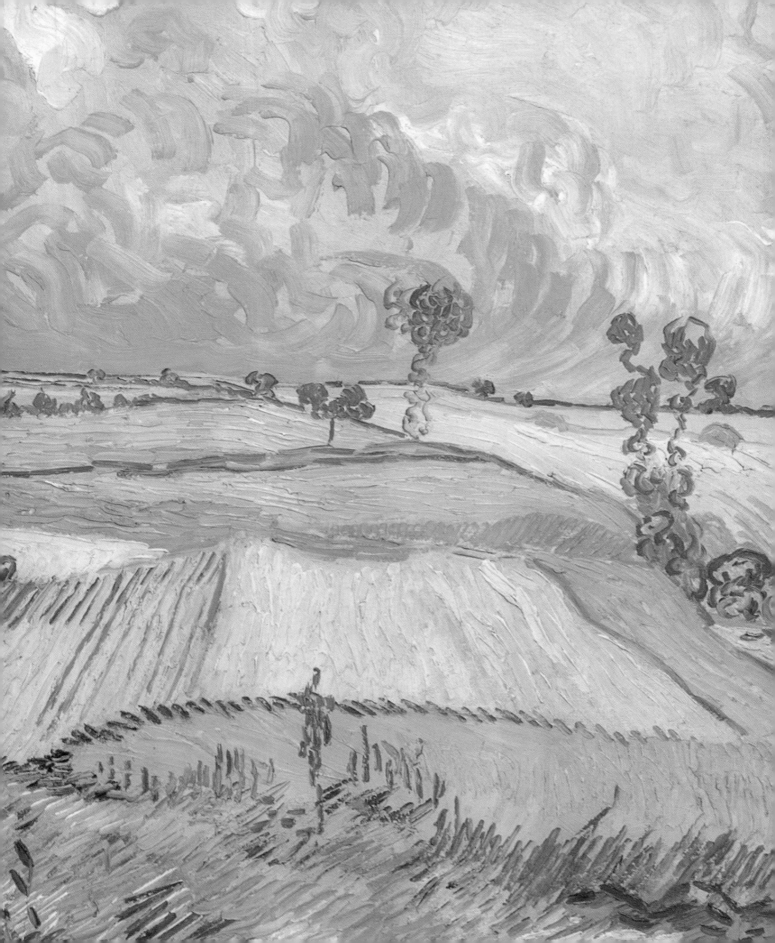

구름 낀 하늘 아래 오베르의 밀밭
Wheat Fields at Auvers under Clouded Sky
오베르쉬르와즈, 1890년 7월
캔버스에 유채, 73×92cm
피츠버그, 카네기 미술관

오베르의 교회
The Church at Auvers
오베르쉬르와즈, 1890년 6월
캔버스에 유채, 94×74cm
파리, 오르세 미술관

가셰 박사의 초상
Portrait of Doctor Gachet
오베르쉬르와즈, 1890년 6월
캔버스에 유채, 68×57cm
파리, 오르세 미술관

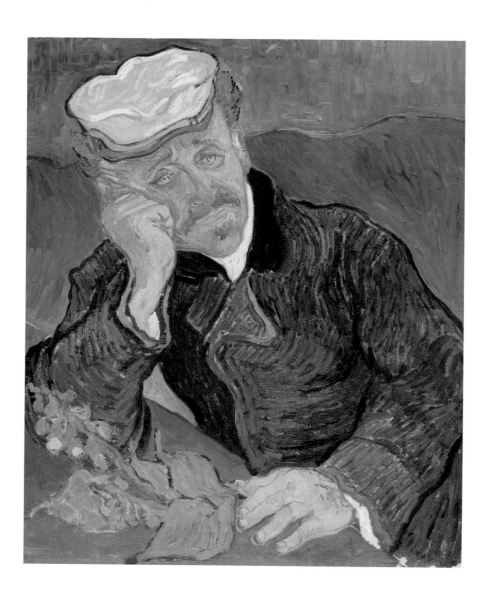

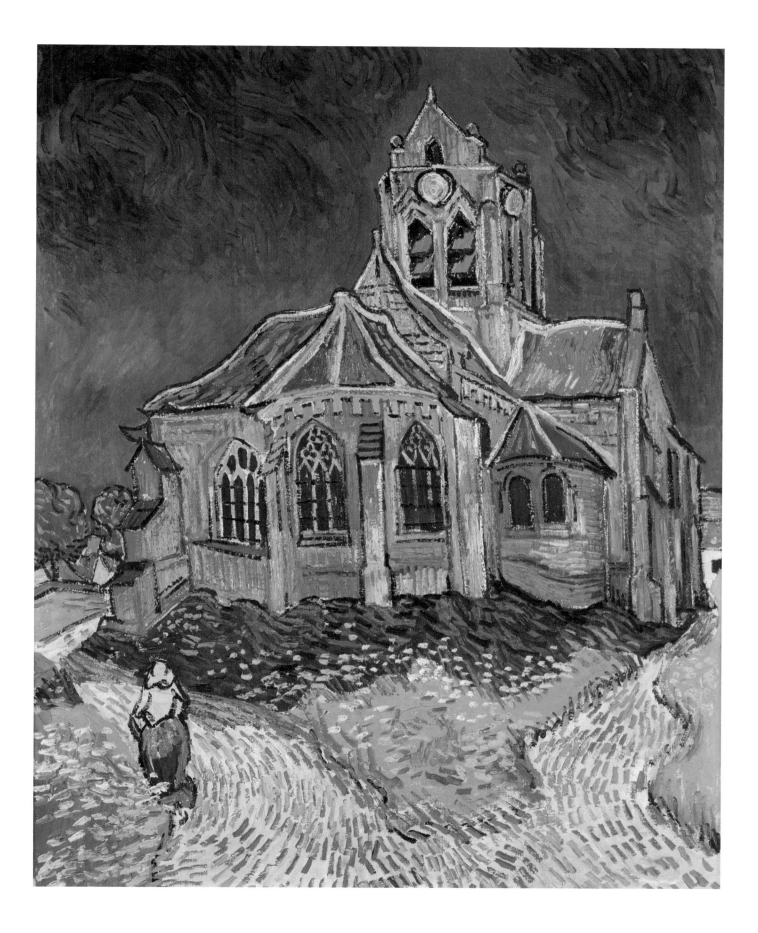

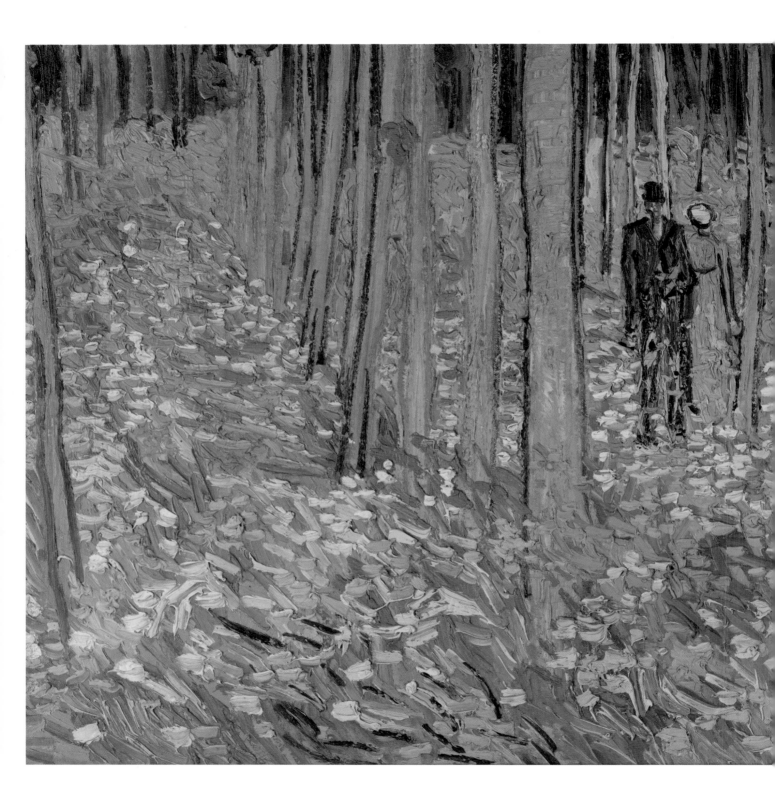

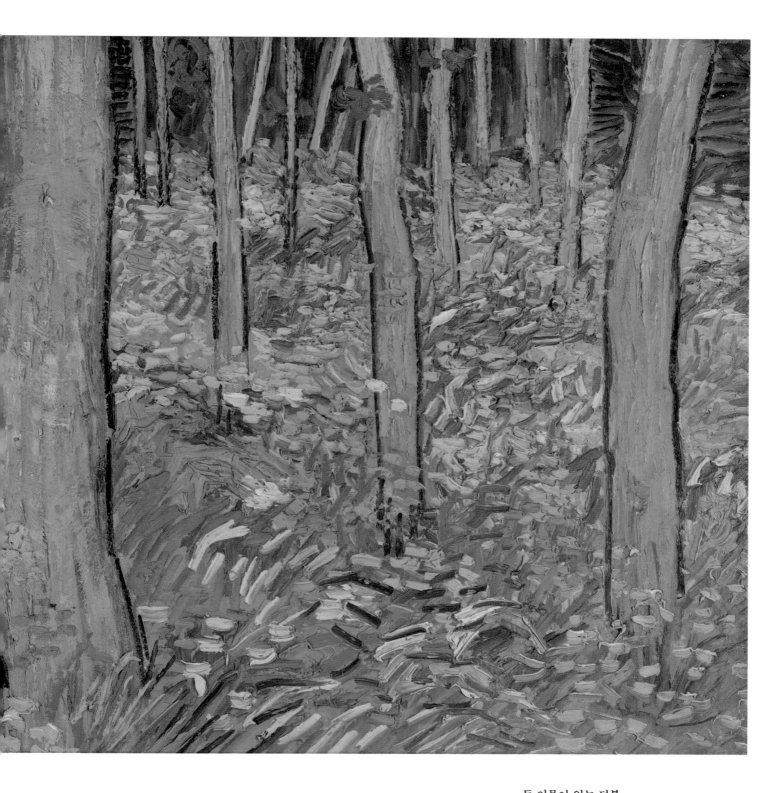

두 인물이 있는 덤불
Undergrowth with Two Figures
오베르쉬르와즈, 1890년 6월
캔버스에 유채, 50×100.5cm
신시내티, 신시내티 미술관

아들린 라부의 초상
Portrait of Adeline Ravoux
오베르쉬르와즈, 1890년 6월
캔버스에 유채, 52×52cm
클리브랜드, 클리브랜드 미술관

오렌지를 든 아이
Child with Orange
오베르쉬르와즈, 1890년 6월
캔버스에 유채, 50×51cm
스위스, 개인 소장

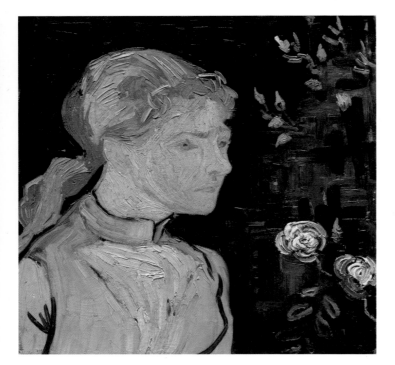

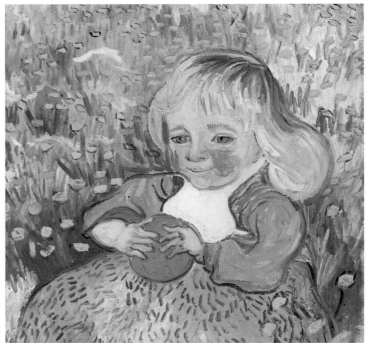

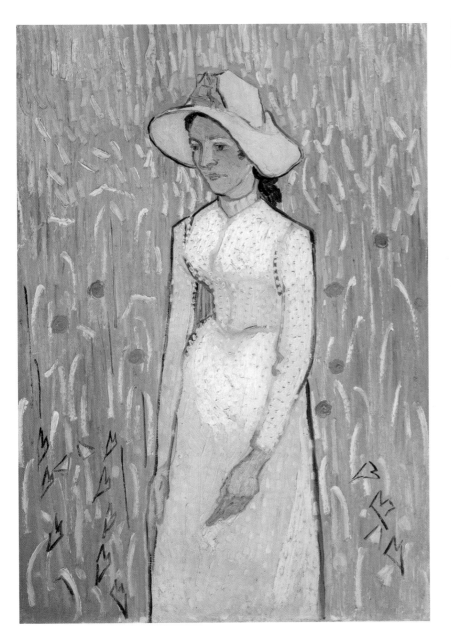

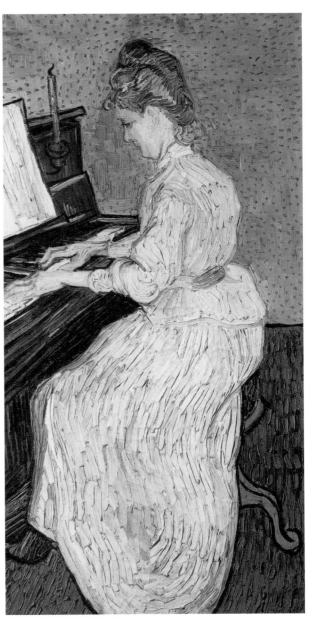

밀밭을 배경으로 서 있는 젊은 여자
Young Girl Standing against a Background of Wheat
오베르쉬르와즈, 1890년 6월 말
캔버스에 유채, 66×45cm
워싱턴, 국립미술관

피아노를 치는 마르그리트 가셰
Marguerite Gachet at the Piano
오베르쉬르와즈, 1890년 6월
캔버스에 유채, 102.6×50cm
바젤, 바젤 미술관

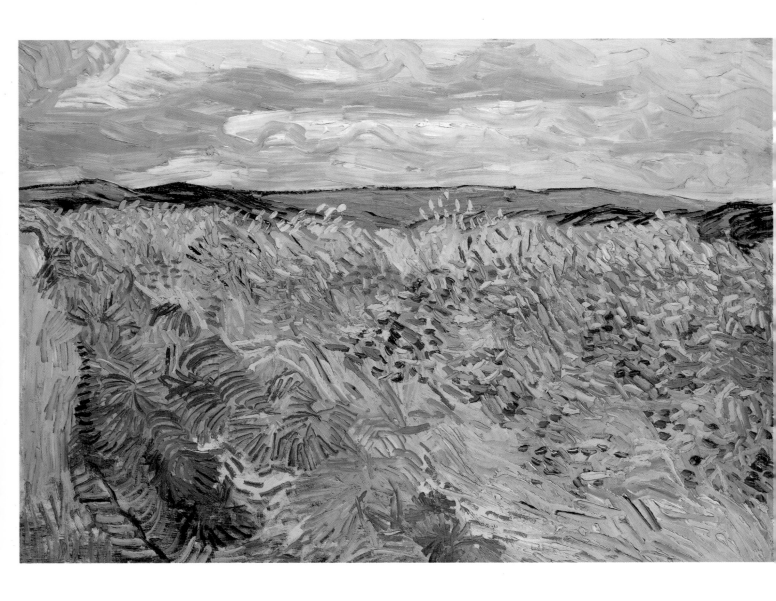

수레국화가 핀 밀밭
Wheat Field with Cornflowers
오베르쉬르와즈, 1890년 7월
캔버스에 유채, 60×81cm
스위스 리헨/바젤, 바이엘러 미술관

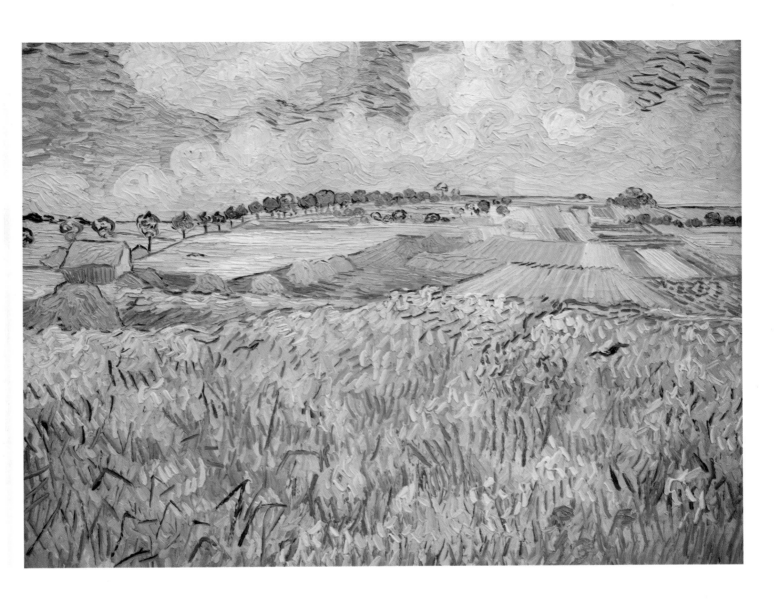

오베르 부근의 평원
Plain near Auvers
오베르쉬르와즈, 1890년 7월
캔버스에 유채, 73.3×92cm
뮌헨, 바이에른 국립회화미술관, 노이에 피나코테크

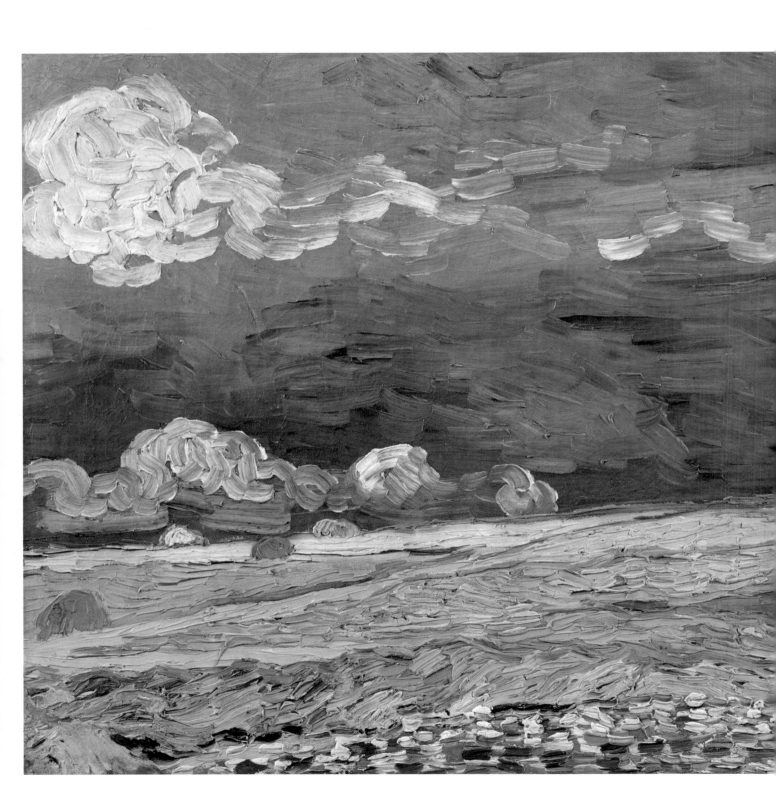

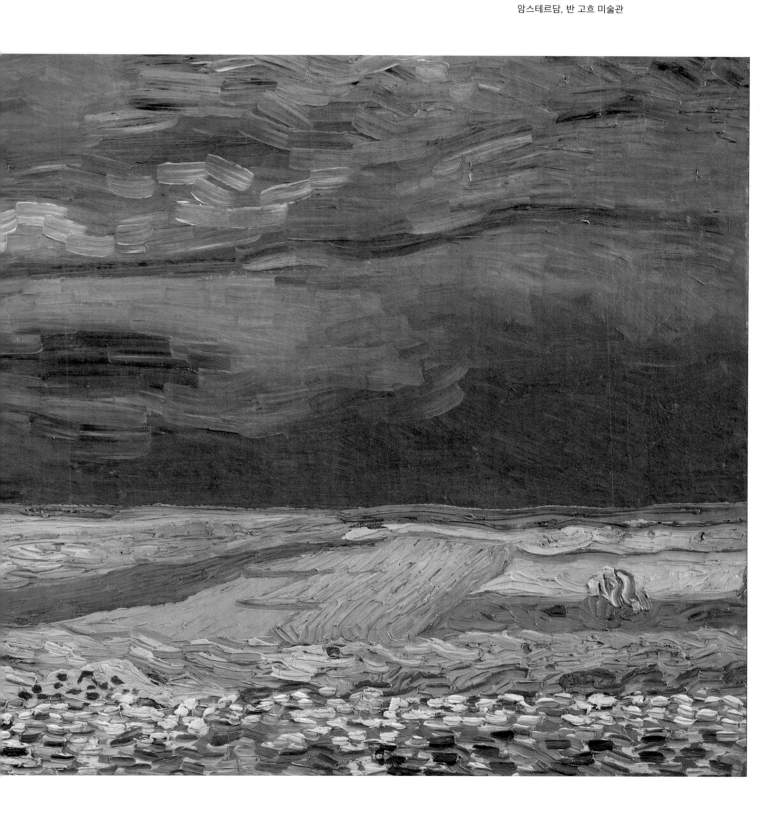

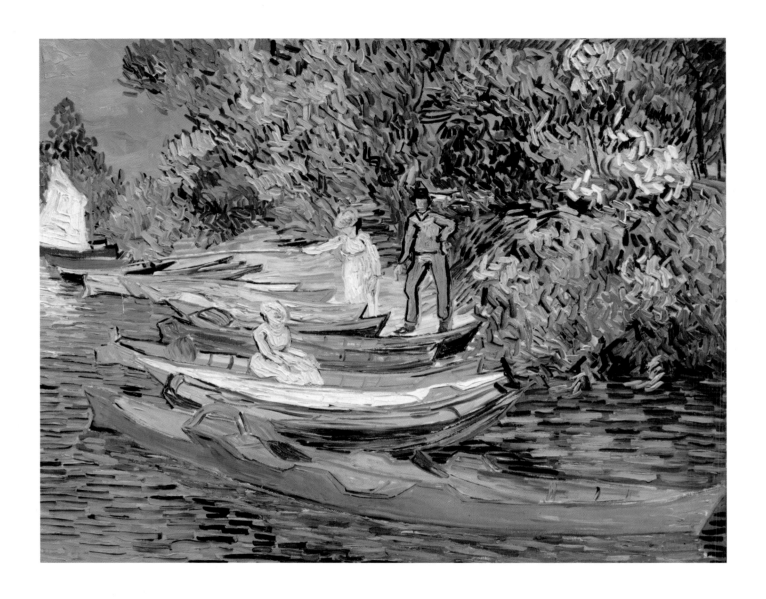

오베르의 우아즈 강둑
Bank of the Oise at Auvers
오베르쉬르와즈, 1890년 7월
캔버스에 유채, 73.5×93.7cm
디트로이트, 디트로이트 미술관

밤의 흰 집
White House at Night
오베르쉬르와즈, 1890년 6월
캔버스에 유채, 59.5×73cm
상트페테르부르크, 예르미타시 미술관

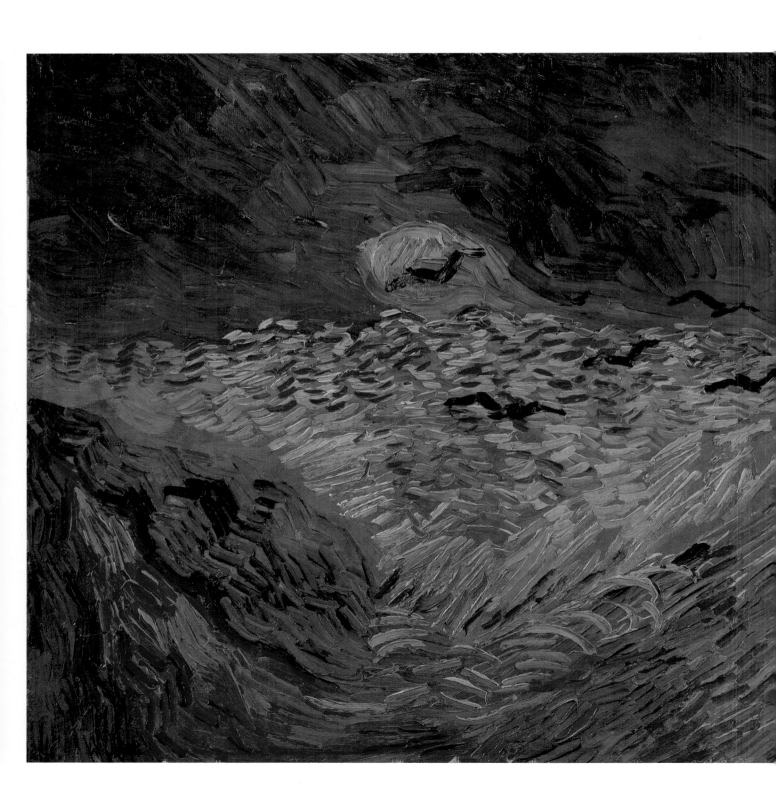

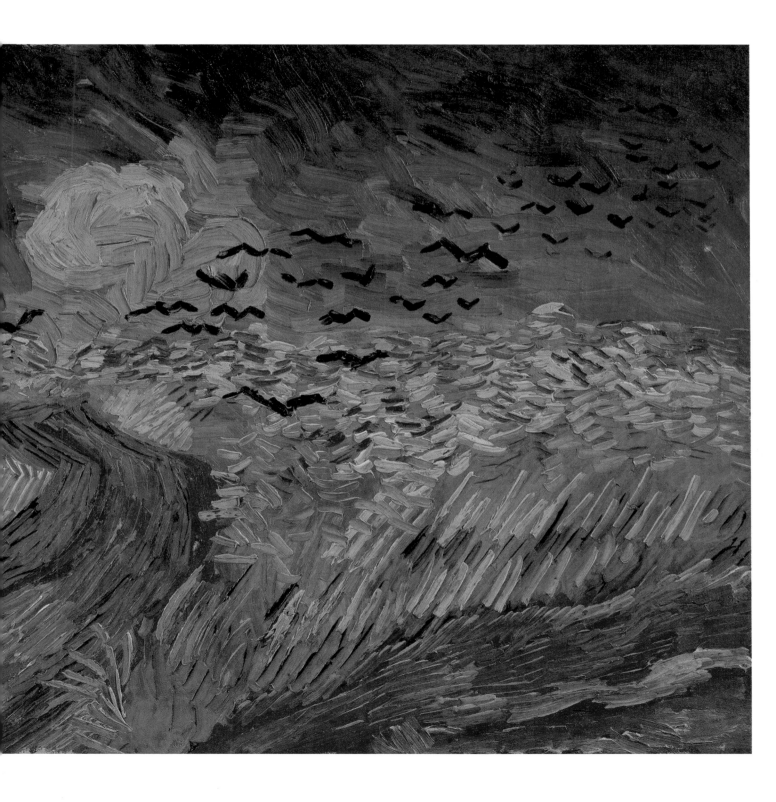

빈센트 반 고흐 아트북

초판 1쇄 펴낸 날 2024년 3월 30일

펴 낸 이 장영재
펴 낸 곳 (주)미르북컴퍼니
자 회 사 더모던
전 화 02)3141-4421
팩 스 0505-333-4428
등 록 2012년 3월 16일(제313-2012-81호)
주 소 서울시 마포구 성미산로32길 12, 2층 (우 03983)
E-mail sanhonjinju@naver.com
카 페 cafe.naver.com/mirbookcompany
인스타그램 www.instagram.com/mirbooks